图案设计

林琳 ———— 著

U0299213

清华大学出版社
北京

内 容 简 介

本书是一本全面介绍图案设计知识的图书,其特点是知识易懂、案例趣味、思维创新、实践性强。

本书从学习图案设计的基础理论知识入手,循序渐进地为读者呈现一个个精彩实用的知识、技巧和色彩搭配方案。本书共分为7章,内容分别为图案设计基本知识、认识色彩、图案设计基础色、图案设计的构成方式、图案设计的不同类型、图案设计的不同行业应用、图案设计的经典技巧。在多个章节中安排了常用主题色、常用色彩搭配、配色速查、色彩点评、推荐色彩搭配等经典模块,丰富本书结构的同时,也增强了其实用性。

本书内容丰富、案例精彩、图案设计新颖,适合平面设计、海报设计、广告设计、书籍装帧设计、包装设计等专业的初级读者学习使用,也可以作为大中专院校平面设计、广告设计专业培训机构的教材,还非常适合喜爱图案设计的读者作为参考用书。

图书在版编目(CIP)数据

图案设计 / 林琳著.—北京:清华大学出版社,2022.8
ISBN 978-7-302-61496-8

Ⅰ.①图… Ⅱ.①林… Ⅲ.①图案设计 Ⅳ.①J51

中国版本图书馆CIP数据核字(2022)第137135号

责任编辑:韩宜波
封面设计:杨玉兰
责任校对:周剑云
责任印制:丛怀宇

出版发行:清华大学出版社
 网 址:http://www.tup.com.cn, http://www.wqbook.com
 地 址:北京清华大学学研大厦 A 座 邮 编:100084
 社 总 机:010-83470000 邮 购:010-62786544
 投稿与读者服务:010-62776969, c-service@tup.tsinghua.edu.cn
 质 量 反 馈:010-62772015, zhiliang@tup.tsinghua.edu.cn
印 装 者:北京博海升彩色印刷有限公司
经 销:全国新华书店
开 本:185mm×210mm **印 张:**9.2 **字 数:**296 千字
版 次:2022 年 10 月第 1 版 **印 次:**2022 年 10 月第 1 次印刷
定 价:69.80 元

产品编号:094223-01

　　本书是从基础理论到高级进阶实战的图案设计书籍，以配色为出发点，讲述图案设计中配色的应用。书中包含了图案设计必学的基础知识及经典技巧。本书不仅有理论、有精彩案例赏析，还有大量的色彩搭配方案、精确的CMYK色彩数值，既可以作为赏析用书，又可以作为工作案头的素材用书。

本书共分7章，具体安排如下。

　　第1章为图案设计基本知识，介绍图案设计的定义、图案设计的功能、图案设计构成元素。

　　第2章为认识色彩，包括色相、明度、纯度、主色、辅助色、点缀色、色相对比、色彩的距离、色彩的面积、色彩的冷暖。

　　第3章为图案设计基础色，包括红色、橙色、黄色、绿色、青色、蓝色、紫色及黑、白、灰。

　　第4章为图案设计的构成方式，包括对称图案、均衡图案、填充图案、角隅图案、边饰图案、二方连续图案、四方连续图案。

　　第5章为图案设计的不同类型，包括10种常用的图案类型。

　　第6章为图案设计的不同行业应用，包括10种常用的图案设计应用行业。

　　第7章为图案设计的经典技巧，精选了15个设计技巧。

本书特色如下。

■　**轻鉴赏，重实践。**
　　读者常常会感觉到鉴赏类图书只能欣赏，欣赏完自己还是设计不好。本书则不同，增加了多

个动手的模块，读者可以边看边学边练。

■ **章节合理，易吸收。**

第1~3章主要讲解图案设计的基本知识、基础色；第4~6章介绍图案设计的构成方式、不同类型、不同行业应用；第7章以轻松的方式介绍了15个设计技巧。

■ **设计师编写，写给设计师看。**

针对性强，而且知道读者的需求。

■ **模块超丰富。**

常用主题色、常用色彩搭配、配色速查、色彩点评、推荐色彩搭配在本书都能找到，一次性满足读者的求知欲。

■ **本书是系列图书中的一种。**

在本系列图书中读者不仅能系统学习图案设计知识，而且还有更多的设计专业知识供读者选择。

编者通过对相关知识的归纳总结、趣味的模块讲解，打开读者的思路，避免一味地照搬书本内容，力争通过经典案例实践加深读者对知识点的理解，提高读者的动手能力。编者希望通过本书激发读者的学习兴趣，开启读者的设计大门，帮助读者迈出第一步，圆读者一个设计师的梦！

本书由天津工艺美术职业学院的林琳编写，其他参与本书内容整理的人员还有董辅川、王萍、李芳、孙晓军、杨宗香。

由于作者水平有限，书中难免存在不妥之处，敬请广大读者批评和指正。

编　者

CONTENTS
目　录

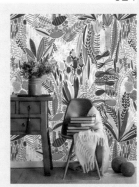

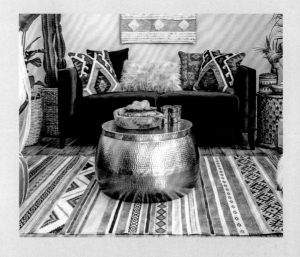

第5章

图案设计的不同类型

第6章

图案设计的不同行业应用

第7章

图案设计的经典技巧

第1章

图案设计基本知识

　　图案是具有装饰作用、结构有序、符合人类审美意趣的花纹或图样；是设计者根据设计方案并结合技术、工艺、材料等，通过艺术构思，对色彩、单位图样、造型等进行设计所制成的装饰性与实用性并存的艺术形式。根据设计对象的不同，可分为服装图案、工业造型图案、室内设计图案、环境艺术图案、书籍装帧图案、广告图案、标志图案等。图案设计在设计作品中占据着无可替代的位置，并以多变的风格与丰富的色彩造型给观者留下深刻的印象。

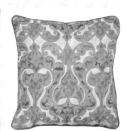

图案是艺术性与实用性并存的一种艺术形式，具有装饰意味的同时还是重要的信息传播载体；与诸多设计元素相比，图案的优势在于其通过简单图形、色彩、构图的组合排列，形成丰富多元的风格与设计主题，给予观者以强烈的视觉刺激与印象。

根据图案应用种类的不同，可分为印染图案、工业造型图案、商标图案、书籍装帧图案、包装图案、广告图案、室内设计图案、环境艺术图案等。

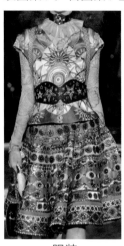
服装

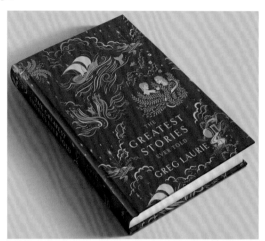
海报招贴

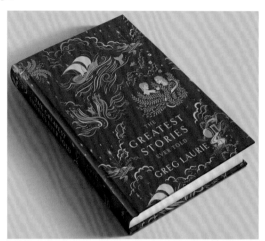
书籍装帧

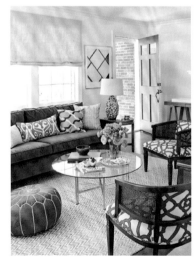
室内设计

包装

1.2 图案设计的功能

　　图案设计是在明确设计主题的前提下，将创意灵感融入设计作品之中，以可视化的色彩、单位图形或纹样、线条、肌理、形态构成、组织形式等将设计理念具象化。其特点是风格灵活多变、视觉冲击力强、主题生动明确、艺术表现力与感染力丰富。优秀的图案创意设计作品可以迅速吸引观者视线，使作品深入人心。图案设计的功能可以归纳为以下几点：

- 具有特定内涵与风格；
- 色彩丰富，对比强烈或统一，视觉表现力较强；
- 多变的组织形式与样式，形成强烈的秩序性与创意感；
- 赋予作品亲和力，增强广告的传播效果；
- 激发观者的兴趣。

　　图案是一种实用性与装饰性并存的艺术形式，是将生活中存在的自然形象通过艺术加工，调动图形、色彩、构图在内的一切可视元素所创造出来的，表现人们美好希望、审美理念的，具有艺术形式美的设计图样。图案创意设计通过图形、色彩、构图三个要素进行设计；对图形图案进行改造、结构、重组、转换，结合丰富的色彩以及灵活多变的构图，从而传递设计意图、激发观者的兴趣。

1.3.1　图形

　　图形是图案创意设计中基础的构成要素，具有直接具体、形象生动、明确直白的特性，是一种无国界的、世界性的语言。例如，包装的文字难以识别，消费者可通过图案了解产品信息。

　　不同领域的图形造型特点不同，精装书籍装帧的图形通常较为单一、花纹繁复，突出文艺、高档的内涵；而服装印染图形则呼应当季主题，便于唤起公众对时装主题的认知与记忆。图形以题材划分，可分为植物图形、动物图形、几何图形、图画图形、抽象图形及复合图形等。

1. 植物图形

植物图形是以花卉、植物、叶子、枝蔓为主题构成富有流动、生命、线条美的有机纹样。常见的植物图形包括佩斯利花纹、大马士革花纹、莨苕叶纹、卷草纹等，呈现华丽、繁复、丰富灵动的视觉效果。

2. 动物图形

动物图形呈现出动物的形象特征与结构特点，让观者一目了然，辨别动物形象。动物图形的使用可以使整体造型更加灵动形象、富有意趣。

3. 几何图形

几何图形以点、直线、曲线、抽象等作为基础图形，进行重复、组合、拼贴、镶嵌，获得富有秩序与韵律美感的图形。

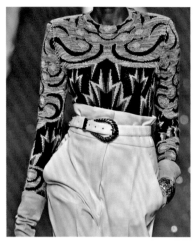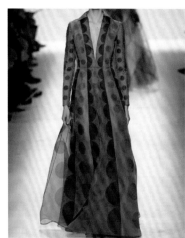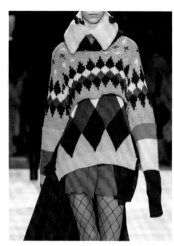

4. 图画图形

图画图形相较于以上几种图形造型而言，内容更加丰富，包括人物、城市建筑、自然风景、标志符号等在内的都可称为图画图形。图画图形内容丰富、视觉感染力与表现力强，可以给观者留下充裕的想象空间。

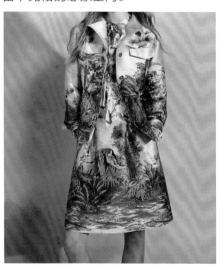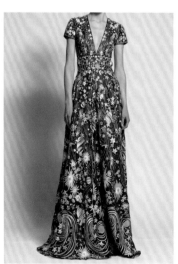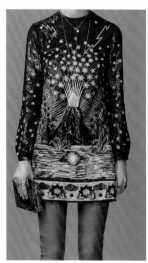

5. 抽象图形

抽象图形是将图形以超乎寻常的方式进行排列、重组，从而获得变化无穷、超越现实的视觉效果，表达出设计者的灵感构思，使作品的整体风格更加丰富、生动。

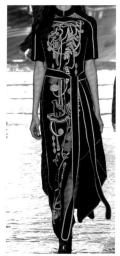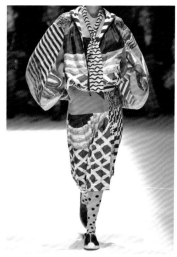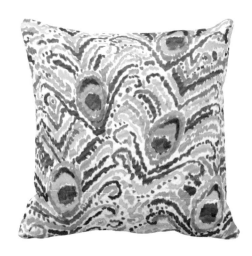

6. 复合图形

复合图形是将两种或多种题材的图形组合或复合的图案，例如植物图形与几何图形组合的服装印染图形。

1.3.2 色彩

图案设计作品离不开色彩，根据色彩的面积、距离、冷暖特性、强弱进行混合调配，使色彩间相互呼应、对比，创造出丰富、协调的图案色彩效果。图案的色彩搭配既要体现作品主题与创意构思，还需符合当前大众的审美习惯，根据受众年龄、经历、环境、风俗、性别的不同选择相应的颜色，并注重材质、工艺的特性，准确把控色彩在图案设计中的应用。

常见的图案创意设计色彩系列有下述几种。

食品类包装图案多选用醒目、明亮的颜色来突出食品的美味，从而刺激观者的食欲。

■ 常用色调：红色、橙色、黄色、绿色。

服装图案多选用鲜艳、丰富、协调的颜色来突出主题，以吸引观者目光，给人以美的享受。

■ 常用色调：红色、粉色、紫色、黄色。

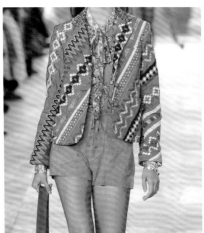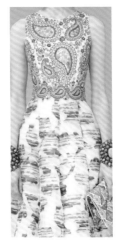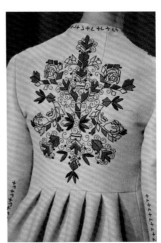

室内装潢图案多使用图画图形或植物图形，针对室内空间营造温馨、幸福、宁静的氛围。

■ 常用色调：绿色、米色、灰色。

环境艺术图案多使用适应空间的色彩，与周边自然环境的色彩形成和谐的搭配。

■ 常用色调：蓝色、绿色、灰色。

艺术工艺图案作品侧重突出文化、民俗内涵，以黑色、深橙色、深红色等高纯度、低明度的色彩为主，通过稳定、内敛的用色吸引观者的注意力。

■ 常用色调：琥珀色、钴蓝色、深青色。

1.3.3　构图

在图案设计中，除了基础的图案内容、色彩所形成的夺人目光的画面外，构图也是不可或缺的重要组成部分。构图一方面可以统一图案设计作品的整体风格，突出作品主题；另一方面可以美化版面，丰富图案的视觉效果。

在图案设计中，构图由单位图案、构成形式、外部轮廓几部分组成。

1）单位图案

单位图案是完成构图的最基本单元，只有通过单位图案的重复、连续、变换，才可以完成图案构图。

2）构成形式

构成形式就是单位图案的组织形式，通过重复、对称、镜像、连续、重组、分割、排列等操作改变单位图案的大小、方向和顺序，形成完整的视觉形象。构图既受设计者主观感受影响，也受图案装饰对象、目的、材料、工艺等因素的影响。

3）外部轮廓

外部轮廓主要针对适合图案而言，是将图案限制在一定外形的空间内，图案内部结构与外形相适宜，可使整体图案保持一种特定轮廓的形象。例如，陶瓷工艺品的图案会根据器物的形状进行填充，图案的重复、大小、排列、分布会随着器物的曲线产生不同变化。

图案创意设计中的图案具有可识别性、独特性和统一性。

1. 可识别性（主题明确）

在当前作品中的文字难以识别或缺少文字信息的情况下，图案便可成为传递作品信息的载体，具有解释说明的作用，此时图案具有可识别性。简单直接、清晰易懂的图案设计可以获得先声夺人、令人回味无穷的视觉效果。

2. 独特性

根据作品所要表达的主题，利用图案的外部形态和韵律突出图案设计的创意构思，创造出与作品主题、风格相协调的特色图案，可以凸显设计师的创作意图。

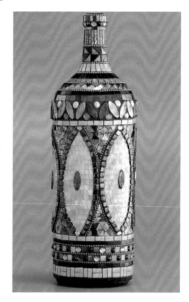

3. 统一性

图案创意设计作品中的图案不能脱离作品本身进行单独排列构图，要与整体作品风格、主题相统一，而且图案要通俗易懂，这样便于观者理解和记忆。

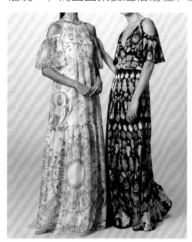
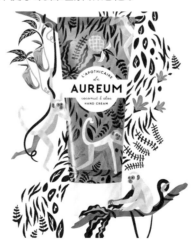
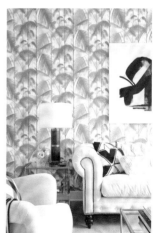

第2章

认识色彩

　　色彩由光引起，由三原色构成。太阳光可分解为红、橙、黄、绿、青、蓝、紫等色彩。它是视觉传达的重要环节，具有感染观者情绪、深化品牌形象、增强作品记忆点等作用。每种色彩都各有特点与性格，并被赋予不同的意象与情感，合理搭配色彩可以使特定群体产生不同的联想与情感倾向。例如，与食品相关的作品设计会选用高饱和度的暖色调配色方案，以显现食物的美味，同时勾起观者食欲；女装设计作品则会选用浪漫、优雅的配色方案。所以说，色彩是赋予图案设计灵魂的画龙点睛之笔。

红——750nm ~ 620nm
橙——620nm ~ 590nm
黄——590nm ~ 570nm
绿——570nm ~ 495nm
青——495nm ~ 475nm
蓝——475nm ~ 450nm
紫——450nm ~ 380nm

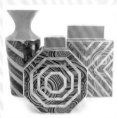
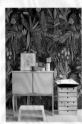

2.1 色相、明度、纯度

色彩的三要素是指色相、明度、纯度，任何色彩都具有这三大属性。通过色相、明度及纯度的改变，可以影响色彩的距离、面积、冷暖属性等。

色相是色彩的首要特征，由原色、间色、和复色构成，是色彩的基本相貌。从光学意义上讲，色相的差别是由光波的长短所构成的。

- 任何黑、白、灰以外的颜色都有色相。
- 色彩的成分越多它的色相越不鲜明。
- 日光通过三棱镜可分解出红、橙、黄、绿、青、蓝、紫7种色相。

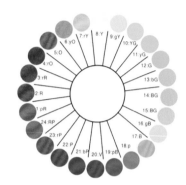

明度是指色彩的明亮程度，是彩色和非彩色的共有属性，通常用0～100%的百分比来度量。

例如：

- 蓝色里不断加入黑色，明度就会越来越低，而低明度的暗色调，会给人一种深沉、严肃、冷静的感觉；
- 蓝色里不断加入白色，明度就会越来越高，而高明度的亮色调，会给人一种清爽、纯净、明快的感觉；
- 在加色的过程中，中间的颜色明度是比较适中的，而这种中明度色调会给人一种内敛、安静、平和的感觉。

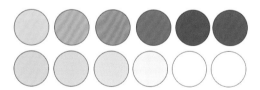

纯度是指色彩中所含有色成分的比例，比例越大，纯度越高，又被称为色彩的彩度。

- 高纯度的颜色会使人产生一种兴奋、鲜活、激越的感觉。
- 中纯度的颜色会使人产生一种淡然、平衡、朴素的感觉。
- 低纯度的颜色则会使人产生一种细腻、温润、朦胧的感觉。

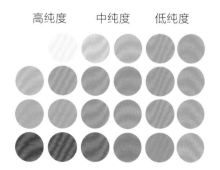

高纯度　　中纯度　　低纯度

主色、辅助色、点缀色是图案创意设计中不可或缺的色彩构成元素，主色决定作品画面色彩的总体倾向，而辅助色和点缀色将围绕主色进行配色方案的设计。

2.2.1 主色

主色好比人的面貌，是区分人与人的重要因素。它担任画面的主体，占据画面的大部分面积，对整个作品的优劣具有决定性的作用。

午夜蓝作为包装主色，色彩明度极低，可让人联想到昏暗、静谧的夜晚，给人一种庄重、深沉的感觉；树叶图案则赋予画面自然的气息，两者结合可塑造出天然、华贵的风格。

CMYK: 94,92,29,0　CMYK: 0,0,0,0
CMYK: 72,30,84,0　CMYK: 7,34,91,0

推荐配色方案

CMYK: 91,64,19,0　　CMYK: 65,84,70,41　　CMYK: 9,53,93,0

CMYK: 95,100,7,0　　CMYK: 2,1,15,0　　CMYK: 51,3,93,0

柠檬黄作为手霜包装的主色，色彩明亮、鲜活，使整体包装充满活力与阳光的气息，结合植物图案，获得了强烈的吸引力与视觉刺激力。

CMYK: 8,5,85,0　CMYK: 71,0,40,0
CMYK: 4,5,21,0　CMYK: 12,85,91,0
CMYK: 100,100,57,10

推荐配色方案

CMYK: 21,0,62,0　　CMYK: 100,96,22,0　　CMYK: 0,36,35,0

CMYK: 0,95,69,0　　CMYK: 3,15,16,0　　CMYK: 64,8,34,0

2.2.2 辅助色

辅助色在画面中的面积仅次于主色，起到突出主色、帮助主色完成整体画面设计、丰富主色表现力的作用，还可用来烘托、辅助、平衡画面主色调。

三色堇紫作为主色，深青色作为辅助色，结合瑰丽、丰富的海底元素，使整体画面充满梦幻、浪漫的气息，给人留下了唯美、绚丽的视觉印象。

CMYK: 55,94,60,15
CMYK: 93,72,47,8
CMYK: 7,11,12,0

推荐配色方案

CMYK: 76,44,26,0 CMYK: 31,94,91,0 CMYK: 7,13,6,0

CMYK: 26,66,41,0 CMYK: 20,6,11,0 CMYK: 34,62,64,0

皇室蓝与宝石蓝搭配，奠定了画面的主色调。而朱红色作为辅助色，与主色形成冷暖对比，描绘出昼夜交替的景象，给人一种梦幻、唯美、瑰丽的视觉感受。

CMYK: 91,75,0,0
CMYK: 100,100,56,21
CMYK: 0,85,63,0
CMYK: 0,42,36,0

推荐配色方案

CMYK: 58,38,0,0 CMYK: 16,97,51,0 CMYK: 17,17,21,0

CMYK: 4,35,13,0 CMYK: 87,90,32,0 CMYK: 1,61,73,0

2.2.3　点缀色

点缀色通常可应用于画面的细节处，占据的面积较小，主要起到衬托主色和承接辅助色的作用；可以更好地诠释画面的色彩组合，丰富画面视觉效果；还可以调整作品整体的氛围，让画面更富有神采。

橙色作为点缀色，在冷色调的酒瓶包装中注入温暖、鲜活的气息，带给观者活力、明快的感受，使包装更加吸睛。

CMYK：11,7,10,0
CMYK：56,22,29,0
CMYK：97,97,50,22
CMYK：14,15,68,0
CMYK：13,60,97,0

推荐配色方案

CMYK：6,46,91,0　　CMYK：20,7,27,0　　CMYK：95,73,39,2

CMYK：100,99,54,6　　CMYK：7,6,37,0　　CMYK：2,83,93,0

该小说封面以红柿色作为点缀色，在幽静、神秘的森林夜景中增加了一抹亮色，成为作品的点睛之笔，呈现出清新、生机的视觉效果。

CMYK：81,57,52,5
CMYK：49,7,23,0
CMYK：13,9,9,0
CMYK：11,53,56,0

推荐配色方案

CMYK：60,31,34,0　　CMYK：58,79,64,19　　CMYK：3,66,55,0

CMYK：22,6,8,0　　CMYK：90,84,73,61　　CMYK：22,37,27,0

2.3 色相对比

色相对比是利用不同色相之间的差别，在两种以上色彩的组合中获得色彩对比效果。色彩对比的强度取决于色相在色相环上所间隔的距离，距离越近，对比便越弱，反之则对比越强。值得注意的是，色相的对比类型是由色彩在色相环上间隔的距离定义的，其定义较为模糊，例如相隔15°的为同类色对比、30°的为邻近色对比，那么20°的就很难定义，但20°的色相对比与30°或15°的区别都不算大，色彩情感十分相似。因此，关于色相对比的定义不能一概而论。

2.3.1 同类色对比

- 同类色对比是指在24色色相环上相隔15°左右的两种色彩。
- 同类色是由同一色相的色彩向不同明度、纯度或冷暖程度靠近形成的色彩对比效果，对比较弱。
- 同类色对比给人的感觉是单纯、平静的，无论总体色相倾向是否鲜明，整体的色彩基调都较为统一。

该墙壁图案采用多种色彩进行搭配，紫罗兰色、天蓝色、深蓝色等色彩作为主要色彩，形成冷色调的同类色组合，营造出和谐、梦幻、寂静的居家环境氛围。

CMYK: 61,23,0,0
CMYK: 90,66,7,0
CMYK: 65,47,2,0
CMYK: 0,38,21,0
CMYK: 3,38,80,0

该书封面以草绿、嫩绿及墨绿等色彩进行搭配，使画面既富有生命力又层次分明，给人一种清新、自由、惬意的视觉感受。

CMYK: 8,1,13,0
CMYK: 40,15,76,0
CMYK: 55,31,89,0
CMYK: 76,53,92,16

2.3.2 邻近色对比

■ 邻近色对比是指在色相环上相隔30°左右的两种颜色对比。色相搭配相较同类色而言更为丰富,让整体画面的视觉效果较为和谐、单纯、雅致。

■ 如红、橙、黄以及蓝、绿、紫等组合都属于邻近色搭配。

该服饰以浅黄绿色为底,与其上的柠檬黄色花卉图案形成邻近色对比,整体呈现自然、轻柔的暖色调,给人一种阳光、和煦、明快的感觉。

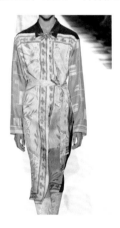

CMYK: 26,7,49,0
CMYK: 13,11,68,0
CMYK: 27,43,67,0
CMYK: 0,47,83,0

典雅的青色、清新的浅蓝色与深邃的藏蓝色形成邻近色组合,呈现出绚丽、丰富的视觉效果,可以吸引观者的目光。

CMYK: 18,16,11,0
CMYK: 66,11,35,0
CMYK: 91,83,28,0
CMYK: 30,55,26,0

2.3.3 类似色对比

- 在24色色相环上相隔60°左右的两种色彩为类似色对比。
- 例如，红和橙、黄和绿等均为类似色对比。
- 类似色的色相对比不强，给人一种舒适、温馨而不单一、乏味的感觉。

该包装以橙色为背景色，红色为辅助色，结合动物、水果、植物图案，让人一目了然，感受到果汁的自然、可口，给人一种美味、温暖的感觉。

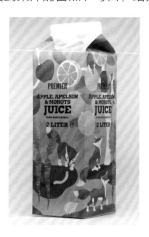

CMYK: 13,50,87,0
CMYK: 12,85,95,0
CMYK: 42,98,99,9
CMYK: 8,17,74,0
CMYK: 75,13,79,0

该画面中大小不一的螺纹图案给人一种繁复、眼花缭乱的视觉感受。而朱红色、宝石红与粉色等暖色形成类似色搭配，极具视觉吸引力。

CMYK: 13,87,29,0
CMYK: 31,93,42,0
CMYK: 11,84,95,0
CMYK: 6,14,23,0
CMYK: 80,85,77,66

2.3.4　对比色对比

■ 当两种或两种以上色相之间的色彩在色相环上相隔120°~150°时，便会呈现出对比色对比效果。

■ 如橙与紫、红与蓝等色组。对比色虽能给人一种强烈、明快、鲜明、活跃的感觉，令人心情兴奋、激动，但相对容易引起视觉疲劳。

山茶粉作为该图案主色，与墨绿色叶片图案形成对比色对比，两者之间色相对比鲜明、明暗层次有序，形成强烈的碰撞感，极大地提升了书籍外观的视觉吸引力。

CMYK: 0,76,26,0
CMYK: 0,70,56,0
CMYK: 89,56,68,16
CMYK: 93,88,89,80
CMYK: 6,15,29,0

该套服装以浓蓝紫与浅咖色进行搭配，两者间冷暖对比强烈，丰富了造型的视觉效果，极具注目性与表现力。

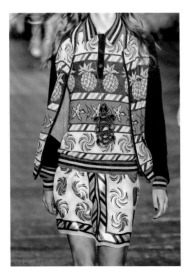

CMYK: 96,100,44,4
CMYK: 24,56,65,0
CMYK: 13,17,7,0

2.3.5 互补色对比

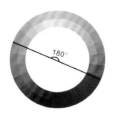

- 互补色对比是在色相环上相隔180°左右的两种色彩之间的对比，它可以产生最为强烈的刺激作用，对人的视觉而言最具吸引力。
- 互补色对比的效果最强烈、刺激，是色相间最强的对比。如红与绿、黄与紫、蓝与橙等。

该盒装牛奶包装以天蓝色为主色，橙黄色为点缀色，色彩饱满、浓郁，形成强烈的互补色对比，给人留下了鲜活、清新的视觉印象。

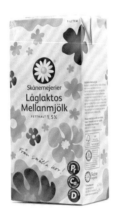

CMYK: 7,4,13,0
CMYK: 52,14,8,0
CMYK: 90,77,33,1
CMYK: 10,46,88,0

该织物采用青绿色、暖橙色、红色为主色，结合图案所具有的直观视觉冲击力，既提升了织物的注目性，又展现出个性、大胆、自由的设计风格。

CMYK: 11,21,18,0
CMYK: 73,27,33,0
CMYK: 12,89,75,0
CMYK: 3,43,75,0
CMYK: 75,78,75,53

　　色彩的距离可以使人在视觉上产生进退、凹凸、远近的不同感受。色相、明度会影响色彩的距离感，一般暖色调和高明度的色彩具有前进、凸出、接近的效果，而冷色调和低明度的色彩则具有后退、凹陷、远离的效果。在图案设计中常利用色彩的这些特点来改变空间的大小和高低。

 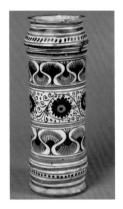 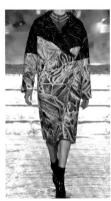

　　该画面中央的浅蓝色天空与四周枝繁叶茂之景形成强烈的明暗对比，获得了向内延伸的视觉效果，极具空间感与吸引力。

CMYK：93,65,72,37
CMYK：28,0,4,0
CMYK：23,61,18,0
CMYK：21,24,86,0
CMYK：21,77,90,0

　　色彩的面积是由于色彩在同一画面中所占面积不同而产生的色相、明度、纯度等画面效果。色彩面积的大小会影响画面中的色彩倾向以及观者的情感反应。将强弱不同的色彩放置在同一画面中，若想调整画面的色彩平衡，可以通过改变色彩的面积来达到目的。

　　浅咖色作为背景色占据大面积版面，与棕黄色的谷物奠定了该画面舒适、亲切的暖色基调，而灰蓝色作为辅助色均衡画面的温度，使画面更加吸睛。

CMYK: 10,14,16,0
CMYK: 40,65,94,2
CMYK: 53,33,29,0
CMYK: 87,76,65,39

色彩的冷暖是色彩使人在视觉与心理上产生的冷热感觉，是相对存在的两个方面。概而论之，暖色光可使物体受光部分色彩变暖，冷色光则刚好与其相反，使背光部分相对呈现冷感倾向。例如，红、橙、黄等色彩往往会令人联想到丰收的果实或烈日炎炎的夏季，因此产生温暖、热烈、兴奋的感觉，可称其为暖色；蓝色、青色则常使人联想到湛蓝的天空或广阔的大海，产生冷静、开阔、幽远之感，因此可称之为冷色。

蔚蓝色作为主色表现海洋的深邃、辽阔与冰冷，美人鱼图案则使用黑色与褐色进行搭配，提升了画面的温度，呈现出梦幻、浪漫、自由的视觉效果。

CMYK：70,35,11,0
CMYK：1,2,6,0
CMYK：44,86,100,10
CMYK：92,88,86,78

3

图案设计基础色

图案的基础色可分为红、橙、黄、绿、青、蓝、紫、黑、白、灰。各种色彩都有着属于自己的属性，色彩的象征性可使人们产生截然不同的感受。通常红色可使人产生热烈的感受，蓝色则令人感觉忧伤，黄色充满活力，黑色则神秘莫测。合理应用和搭配色彩，可以更好地发挥色彩在图案创意设计中的表达作用，令图案设计与观者产生内心的互动与交流。

3.1.1 认识红色

红色：红色属于暖色调，是最能触动人的视觉的色彩之一，可以使人的情绪更加激动、心跳加剧。红色可让人联想到火焰、太阳、血液、节日，因此具有生命、勇气、力量、热情、朝气、成功、喜庆等特点。红色与任何颜色搭配，都可以快速被人感知。

洋红色
RGB=207,0,112
CMYK=24,98,29,0

朱红色
RGB=233,71,41
CMYK=9,85,86,0

火鹤红色
RGB=245,178,178
CMYK=4,41,22,0

勃艮第酒红色
RGB=102,25,45
CMYK=56,98,75,37

胭脂红色
RGB=215,0,64
CMYK=19,100,69,0

绛红色
RGB=229,1,18
CMYK=11,99,100,0

鲑红色
RGB=242,155,135
CMYK=5,51,42,0

绯红色
RGB=162,0,39
CMYK=42,100,93,9

玫瑰红色
RGB=230,27,100
CMYK=11,94,40,0

山茶红色
RGB=220,91,111
CMYK=17,77,43,0

壳黄红色
RGB=248,198,181
CMYK=3,31,26,0

灰玫红色
RGB=194,115,127
CMYK=30,65,39,0

宝石红色
RGB=200,8,82
CMYK=28,100,54,0

浅玫瑰红色
RGB=238,134,154
CMYK=8,60,24,0

浅粉红色
RGB=252,229,223
CMYK=1,15,11,0

优品紫红色
RGB=225,152,192
CMYK=15,51,5,0

3.1.2 红色搭配

色彩调性： 火热、热情、活力、华丽、柔和、优雅。
常用主题色：

CMYK：16,100,100,0　　CMYK：21,90,83,0　　CMYK：25,96,47,0　　CMYK：22,76,43,0　　CMYK：15,54,32,0　　CMYK：53,97,78,31

常用色彩搭配

CMYK：8,53,48,0
CMYK：5,93,69,0

CMYK：22,100,100,0
CMYK：21,33,95,0

CMYK：45,100,100,15
CMYK：91,86,87,78

CMYK：14,87,71,0
CMYK：9,5,15,0

珊瑚粉和草莓红的组合作为服装配色，格调优雅、甜美。

礼盒采用绯红与金黄色进行搭配，可以提升产品的格调与档次，给人一种尊贵、华丽的视觉感受。

低明度的酒红色搭配黑色，营造出神秘、幽暗的画面氛围。

银红色与乳白色搭配，提升了整体画面的明度，充满希望与活力的气息。

配色速查

复古	含蓄	活泼	绚丽
CMYK：0,84,63,0 CMYK：87,48,72,7 CMYK：86,83,76,65	CMYK：43,99,94,10 CMYK：9,7,33,0 CMYK：55,36,60,0	CMYK：9,98,65,0 CMYK：12,33,30,0 CMYK：49,37,10,0	CMYK：10,41,14,0 CMYK：12,78,89,0 CMYK：65,82,0,0

该茶叶包装以单独图案为单位，采用四方连续的排列方式将其分布在包装四角，将观者视线聚拢向中央，突出了中心主题文字与图案。

色彩点评

- 红色作为包装主色调，渲染出热情、欢快的气氛，给人一种兴奋、朝气的感觉。
- 橙色作为辅助色，与红色过渡自然，使整体包装色彩呈邻近色搭配，给人一种和谐、自然的感觉。

CMYK: 20,92,85,0
CMYK: 9,61,84,0
CMYK: 4,0,1,0
CMYK: 47,100,91,20

推荐色彩搭配

C: 9	C: 15	C: 13	C: 11	C: 49	C: 22	C: 49	C: 25	C: 29
M: 96	M: 38	M: 8	M: 19	M: 100	M: 49	M: 73	M: 93	M: 20
Y: 94	Y: 24	Y: 36	Y: 24	Y: 100	Y: 46	Y: 60	Y: 100	Y: 22
K: 0	K: 0	K: 0	K: 0	K: 24	K: 0	K: 5	K: 0	K: 0

该长裙图案以菱形图形为基础，通过二方连续的构成方式在同一水平线上均衡排列，获得了均衡、层次分明的视觉效果，可令人联想到华丽的孔雀尾羽，极具秩序之美。

色彩点评

- 红色作为该款长裙的主色调，展现出热情、明艳、绚丽的服装风格，具有极强的视觉冲击力。
- 紫色作为辅助色，象征浪漫、华贵，赋予服饰雍容、雅致的格调。
- 少量白色的运用，在浓烈、饱满的红色调中展现出一丝清爽、轻盈，提升了服饰的注目性。

CMYK: 23,96,98,0
CMYK: 19,64,23,0
CMYK: 3,2,4,0
CMYK: 87,100,35,2

推荐色彩搭配

C: 14	C: 12	C: 9	C: 82	C: 0	C: 14	C: 2	C: 24	C: 94
M: 89	M: 56	M: 15	M: 94	M: 0	M: 97	M: 98	M: 28	M: 98
Y: 89	Y: 15	Y: 22	Y: 21	Y: 0	Y: 47	Y: 80	Y: 0	Y: 71
K: 0	K: 0	K: 0	K: 0	K: 0	K: 0	K: 0	K: 0	K: 65

3.2.1 认识橙色

橙色：橙色是将热情、明媚的红色与开朗、明亮的黄色融合，使人一经接触便会在脑海中浮现出丰收的季节、耀眼的日光以及成熟的水果。橙色意味着欢快、温暖、幸福、繁荣、骄傲、活泼，还可以触动人的味蕾，为食物增色，常用于表现与食品相关的图形图案。但同时，橙色也会使人产生烦躁、不安、傲慢、乏味、固执等负面情绪。

橙色
RGB=235,85,32
CMYK=8,80,90,0

柿子橙色
RGB=237,108,61
CMYK=7,71,75,0

橘红色
RGB=235,97,3
CMYK=9,75,98,0

橘色
RGB=238,114,0
CMYK=7,68,97,0

太阳橙色
RGB=242,141,0
CMYK=6,56,94,0

热带橙色
RGB=242,142,56
CMYK=6,56,80,0

橙黄色
RGB=255,165,1
CMYK=0,46,91,0

杏黄色
RGB=229,169,107
CMYK=14,41,60,0

米色（浅茶色）
RGB=228,204,169
CMYK=14,23,36,0

蜂蜜色
RGB=250,194,112
CMYK=4,31,60,0

沙棕色
RGB=244,164,96
CMYK=5,46,64,0

琥珀色
RGB=202,105,36
CMYK=26,70,94,0

驼色
RGB=181,133,84
CMYK=37,53,71,0

咖啡色
RGB=106,75,32
CMYK=59,69,100,28

棕色
RGB=113,58,19
CMYK=54,80,100,31

巧克力色
RGB=85,37,0
CMYK=59,84,100,48

3.2.2 橙色搭配

色彩调性： 绚烂、富丽堂皇、明媚、朴实、深沉、成熟。

常用主题色：

CMYK: 14,80,91,0　　CMYK: 13,70,99,0　　CMYK: 14,45,81,0　　CMYK: 16,60,95,0　　CMYK: 18,26,39,0　　CMYK: 36,70,96,1

常用色彩搭配

CMYK: 31,74,75,0
CMYK: 80,74,72,48

CMYK: 12,54,86,0
CMYK: 40,23,94,0

CMYK: 10,42,81,0
CMYK: 94,71,34,0

CMYK: 5,71,73,0
CMYK: 24,30,2,0

红陶色极具古典韵味，搭配深邃的黑色，呈现出庄重、典雅的视觉效果。

粉橙与苹果绿的组合使整体色调偏暖，给人一种温暖、明快、自然的感觉。

杏黄与深青色作为室内装饰设计色彩，冷暖对比较强，极具视觉冲击力。

柿色与浅紫色搭配作为服装配色，给人一种活泼、明亮的感觉，极具异域风情。

配色速查

严肃	运动	阳光	悠久

CMYK: 13,24,24,0
CMYK: 94,83,71,57
CMYK: 17,94,100,0

CMYK: 14,66,71,0
CMYK: 99,91,51,21
CMYK: 12,0,5,0

CMYK: 11,4,72,0
CMYK: 6,65,93,0
CMYK: 75,88,86,70

CMYK: 7,47,79,0
CMYK: 41,96,91,7
CMYK: 13,21,20,0

该巧克力包装采用对称式的单独图案纹样进行构图，呈现出平稳、均衡的构图效果，结合老虎的形象，既给人一种大气、不凡的视觉感受，又提升了产品的档次与格调。

色彩点评

- 橙黄色作为主色，使整体包装呈暖色调，表现出食品的美味，可以刺激观者食欲。
- 黑色的老虎图案对称分布，低明度的色彩展现出神秘、森然的气息，强化了包装的视觉冲击力。
- 琥珀色的虎头图案与主色形成同类色搭配，色彩和谐、协调，可带给消费者视觉上的享受。

CMYK: 17,47,86,0
CMYK: 28,74,100,0
CMYK: 93,88,89,80

推荐色彩搭配

C: 6	C: 73	C: 32
M: 34	M: 67	M: 74
Y: 83	Y: 64	Y: 99
K: 0	K: 21	K: 0

C: 92	C: 3	C: 2
M: 87	M: 58	M: 6
Y: 88	Y: 92	Y: 27
K: 79	K: 0	K: 0

C: 11	C: 1	C: 47
M: 17	M: 76	M: 87
Y: 89	Y: 93	Y: 100
K: 0	K: 0	K: 17

该陶罐瓶口与其上花纹图案采用二方连续纹样的构成方式，极具古老、悠久的历史意蕴。结合其质地，可令观者领略古老工艺的精美，极具艺术美感。

色彩点评

- 琥珀色陶罐以其自身本色为背景，凸显黑色花纹，极具视觉吸引力。
- 黑色图案色彩深沉、浓郁，将图案的复杂、神秘展现得淋漓尽致，给人留下了深刻的印象。

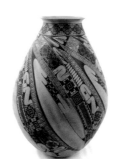

CMYK: 29,74,81,0
CMYK: 79,91,89,74

推荐色彩搭配

C: 43	C: 3	C: 87
M: 34	M: 75	M: 84
Y: 32	Y: 80	Y: 83
K: 0	K: 0	K: 73

C: 8	C: 17	C: 57
M: 35	M: 99	M: 84
Y: 29	Y: 100	Y: 100
K: 0	K: 0	K: 43

C: 34	C: 5	C: 7
M: 57	M: 72	M: 7
Y: 50	Y: 95	Y: 44
K: 0	K: 0	K: 0

3.3.1　认识黄色

黄色： 黄色是众多色彩中最为明亮、温暖、活跃的色彩，具有光芒、自然的意象，能给人留下温暖、欢快、光明、辉煌、丰收、充满希望等印象。除此之外，黄色还具有懦弱、欺骗、轻率、任性、高傲、敏感等消极的特性。

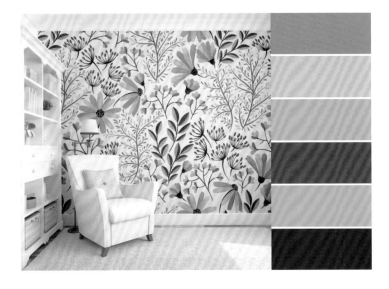

黄色
RGB=255,255,0
CMYK=10,0,83,0

铬黄色
RGB=253,208,0
CMYK=6,23,89,0

金色
RGB=255,215,0
CMYK=5,19,88,0

柠檬黄色
RGB=241,255,78
CMYK=16,0,73,0

含羞草黄色
RGB=237,212,67
CMYK=14,18,79,0

月光黄色
RGB=255,244,99
CMYK=7,2,68,0

茉莉色
RGB=254,221,120
CMYK=4,17,60,0

香槟黄色
RGB=255,249,177
CMYK=4,2,40,0

金盏花黄色
RGB=247,171,0
CMYK=5,42,92,0

姜黄色
RGB=255,200,110
CMYK=2,29,61,0

象牙黄色
RGB=235,229,209
CMYK=10,10,20,0

奶黄色
RGB=255,234,180
CMYK=2,11,35,0

土黄色
RGB=205,141,35
CMYK=26,51,92,0

卡其黄色
RGB=176,136,39
CMYK=39,50,96,0

芥末黄色
RGB=214,197,96
CMYK=23,22,70,0

黄褐色
RGB=196,143,0
CMYK=31,48,100,0

3.3.2 黄色搭配

色彩调性： 华丽、明亮、温暖、骄矜、活泼、尊贵。
常用主题色：

CMYK: 10,26,91,0　　CMYK: 7,9,87,0　　CMYK: 10,45,94,0　　CMYK: 9,6,44,0　　CMYK: 26,25,70,0　　CMYK: 43,53,97,1

常用色彩搭配

CMYK: 13,34,80,0　　CMYK: 41,9,0,0　　CMYK: 72,70,55,13　　CMYK: 9,5,30,0
CMYK: 19,3,61,0　　CMYK: 9,33,61,0　　CMYK: 11,49,92,0　　CMYK: 71,7,29,0

芒果黄搭配月亮黄，两者呈同类色搭配，给人一种和谐、明亮的感觉。

天蓝色与蜂蜜色搭配，给人一种清新、活泼的感觉。

罗兰灰与橘黄色之间形成鲜明的明暗对比，丰富了画面的色彩层次。

乳黄色搭配松石绿，整体色调较为轻浅、明亮，给人一种年轻、鲜活的感觉。

配色速查

和煦	正式	含蓄	时光

CMYK: 3,4,20,0　　CMYK: 23,56,91,0　　CMYK: 26,35,96,0　　CMYK: 6,32,80,0
CMYK: 7,16,85,0　　CMYK: 2,16,46,0　　CMYK: 64,46,23,0　　CMYK: 33,100,100,1
CMYK: 66,36,100,0　　CMYK: 100,94,54,17　　CMYK: 9,5,13,0　　CMYK: 18,14,13,0

该巧克力包装以二方连续的组合方式将犀牛、长颈鹿等动物图形以及多个几何图形有序排列，获得了富有秩序与韵律感的图案效果。

色彩点评

- 黄色作为主色，色彩明亮、温暖、浓郁，既突出了产品的美味与可口，又在视觉与心理上对人产生双重触动。
- 黑色作为辅助色搭配黄色，形成鲜明的明暗对比，使产品包装极其醒目。
- 红色与绿色的几何图形作为点缀，丰富了包装的色彩，提升了包装的视觉吸引力。

CMYK: 7,11,87,0
CMYK: 93,89,81,74
CMYK: 5,90,81,0
CMYK: 82,28,98,0

推荐色彩搭配

C: 6	C: 0	C: 28	C: 81	C: 23	C: 11	C: 3	C: 68	C: 13
M: 11	M: 0	M: 100	M: 81	M: 35	M: 9	M: 53	M: 52	M: 1
Y: 79	Y: 0	Y: 100	Y: 76	Y: 95	Y: 9	Y: 88	Y: 76	Y: 20
K: 0	K: 0	K: 0	K: 62	K: 0	K: 0	K: 0	K: 8	K: 0

该幅海报采用实物与图案组合的方式，将3D实物与2D图案相结合，通过图案独具的视觉冲击力，凸显前景中的产品，并以此刺激观者的感官。

色彩点评

- 浅卡其色作为海报背景色，色彩柔和、恬淡，给人留下了亲切、温和的视觉印象。
- 姜黄色还原玉米、太阳等元素本色，将其刻画得更加生动、形象，使作品更具感染力。
- 黑色明度较低，具有较强的视觉重量感，极易吸引观者的目光。

CMYK: 16,16,25,0
CMYK: 27,43,93,0
CMYK: 60,49,98,4
CMYK: 81,80,79,64

推荐色彩搭配

C: 64	C: 5	C: 44	C: 11	C: 81	C: 40	C: 14	C: 60	C: 41
M: 62	M: 4	M: 3	M: 19	M: 81	M: 28	M: 14	M: 49	M: 58
Y: 96	Y: 31	Y: 97	Y: 33	Y: 78	Y: 84	Y: 22	Y: 99	Y: 93
K: 24	K: 0	K: 0	K: 0	K: 64	K: 0	K: 0	K: 5	K: 1

3.4　绿色

3.4.1　认识绿色

　　绿色： 绿色是自然的颜色，往往可令人想起森林、草地、蔬菜等，具有生命、健康、和平、清新、宁静、平和、希望的含义，是一种达到冷暖平衡的中性色彩。

黄绿色
RGB=196,222,0
CMYK=33,0,93,0

叶绿色
RGB=134,160,86
CMYK=55,29,78,0

草绿色
RGB=170,196,104
CMYK=42,13,70,0

苹果绿色
RGB=158,189,25
CMYK=47,14,98,0

嫩绿色
RGB=169,208,107
CMYK=42,5,70,0

苔绿色
RGB=136,134,55
CMYK=56,45,93,1

常青藤色
RGB=61,125,83
CMYK=79,42,80,3

钴绿色
RGB=106,189,120
CMYK=62,6,66,0

青瓷色
RGB=123,185,155
CMYK=56,13,47,0

孔雀绿色
RGB=0,128,119
CMYK=84,40,58,0

铬绿色
RGB=0,105,90
CMYK=89,50,71,10

翡翠绿色
RGB=21,174,103
CMYK=75,8,76,0

粉绿色
RGB=130,227,198
CMYK=50,0,34,0

松花色
RGB=167,229,106
CMYK=42,0,70,0

竹青色
RGB=108,147,95
CMYK=64,33,73,0

墨绿色
RGB=10,40,19
CMYK=90,70,99,61

3.4.2 绿色搭配

色彩调性： 生命、春日、和平、清新、自然、希望。

常用主题色：

| CMYK: 64,17,99,0 | CMYK: 40,13,94,0 | CMYK: 58,34,84,0 | CMYK: 58,47,94,3 | CMYK: 92,64,100,52 | CMYK: 87,45,91,6 |

常用色彩搭配

CMYK: 26,8,61,0
CMYK: 61,38,0,0

柠檬绿搭配皇室蓝，可让人联想到碧蓝的海洋与充满生机的森林。

CMYK: 43,10,95,0
CMYK: 57,47,92,2

酒绿与苔绿色搭配形成明暗对比，使画面极具层次感与呼吸感。

CMYK: 24,18,76,0
CMYK: 4,60,91,0

含羞草黄与亮橙色形成邻近色的暖色调搭配，给人一种阳光、温暖、亲切的感觉。

CMYK: 45,8,37,0
CMYK: 17,46,42,0

浅铬绿与深贝壳粉色形成鲜明的对比色对比，给人一种醒目、自由、清新的感觉。

配色速查

森林

CMYK: 1,10,23,0
CMYK: 91,63,66,25
CMYK: 58,11,89,0

冒险

CMYK: 4,65,76,0
CMYK: 92,85,69,55
CMYK: 59,34,88,0

沉默

CMYK: 87,43,82,4
CMYK: 61,54,52,1
CMYK: 15,12,25,0

幽静

CMYK: 42,36,83,0
CMYK: 23,7,37,0
CMYK: 100,89,46,9

　　该画面中耸立的天桥、行驶的火车以及放眼望去旷远的山野，展现出悠远、惬意的自然风景，给人一种心旷神怡的感觉，既点明了旅游主题，又使观者领略了优美的风光。

色彩点评

- 绿色作为海报主色，奠定了清新、自然、惬意的调性，给人一种恬淡、舒适的感觉。
- 白色与浅天蓝等色色彩灵动、轻盈，可使人在视觉与心灵上得到双重放松。

CMYK: 42,11,54,0
CMYK: 79,47,61,3
CMYK: 5,2,6,0
CMYK: 42,17,14,0

推荐色彩搭配

C: 24	C: 90	C: 29	C: 7	C: 63	C: 56	C: 79	C: 10	C: 68
M: 2	M: 60	M: 13	M: 4	M: 43	M: 20	M: 45	M: 8	M: 52
Y: 5	Y: 55	Y: 52	Y: 6	Y: 12	Y: 82	Y: 66	Y: 26	Y: 100
K: 0	K: 10	K: 0	K: 0	K: 0	K: 0	K: 3	K: 0	K: 11

　　该挎包图案的设计灵感源于设计师威廉·莫里斯的《莨苕》，绽放的花朵与缠绕的枝蔓给人一种灵动、生意盎然的感觉，展现出一派繁荣的自然植物生长之景。

色彩点评

- 橄榄绿作为主色，色彩昏暗，格调复古、经典。
- 棕黄色的花蕾作为点缀色，使整体色彩更加丰富。

CMYK: 40,44,76,0
CMYK: 34,28,71,0
CMYK: 61,66,100,26
CMYK: 36,61,99,0

推荐色彩搭配

C: 27	C: 70	C: 2	C: 68	C: 15	C: 58	C: 32	C: 37	C: 44
M: 11	M: 75	M: 57	M: 46	M: 19	M: 55	M: 57	M: 22	M: 37
Y: 57	Y: 83	Y: 89	Y: 100	Y: 23	Y: 34	Y: 88	Y: 71	Y: 38
K: 0	K: 50	K: 0	K: 5	K: 0	K: 0	K: 0	K: 0	K: 0

3.5.1 认识青色

青色： 青色是介于蓝色与绿色之间的色彩，富有东方典雅、古朴韵味，可让人想到澄净的湖水、缥缈的群山。青色属于冷色调，给人一种理性、沉静、悠远、含蓄、清冷、古朴、庄重的感觉。其与浅色搭配时，给人一种清爽、干净的感觉；与深色搭配时则更显理性、庄重、严肃。

青色
RGB=0,255,255
CMYK=55,0,18,0

霁青色
RGB=173,219,222
CMYK=37,4,16,0

瓷青色
RGB=7,176,196
CMYK=73,13,27,0

花浅葱色
RGB=0,140,163
CMYK=81,34,34,0

水青色
RGB=60,188,229
CMYK=67,9,11,0

浅天色
RGB=168,209,222
CMYK=39,9,13,0

白青色
RGB=222,239,242
CMYK=16,2,6,0

海青色
RGB=0,155,186
CMYK=78,26,25,0

群青色
RGB=0,57,129
CMYK=100,88,29,0

青蓝色
RGB=2,150,201
CMYK=78,30,14,0

蟹青灰色
RGB=138,160,165
CMYK=52,32,32,0

靛青色
RGB=0,119,174
CMYK=85,49,18,0

碧色
RGB=0,210,164
CMYK=68,0,51,0

青碧色
RGB=0,126,127
CMYK=85,42,53,0

鸦青色
RGB=54,106,113
CMYK=82,54,53,4

藏青色
RGB=10,77,128
CMYK=95,75,34,0

3.5.2 青色搭配

色彩调性： 朦胧、静谧、纯净、清新、疏离、庄重。

常用主题色：

CMYK: 58,0,23,0　CMYK: 80,35,15,0　CMYK: 61,14,17,0　CMYK: 40,5,19,0　CMYK: 78,28,27,0　CMYK: 93,67,36,1

常用色彩搭配

CMYK: 85,51,18,0
CMYK: 34,16,30,0

CMYK: 62,33,41,0
CMYK: 4,10,20,0

CMYK: 64,13,19,0
CMYK: 17,98,61,0

CMYK: 47,0,24,0
CMYK: 45,2,4,0

铁青色搭配奶绿色，使整体画面呈冷色调，给人一种清凉、安静的感觉。

铜绿色与乳黄色作为服装配色，两种色彩较为柔和、内敛，呈现出含蓄、雅致的视觉效果。

高纯度的水蓝色与宝石红搭配，给人一种浓郁、震撼的感觉，极具注目性。

碧色与天蓝色形成邻近色搭配，给人一种轻柔、平和、惬意的感觉。

配色速查

兴趣	冒险	含蓄	大胆

CMYK: 47,11,18,0
CMYK: 100,98,60,38
CMYK: 3,34,65,0

CMYK: 88,58,31,0
CMYK: 29,6,18,0
CMYK: 20,82,88,0

CMYK: 87,47,52,1
CMYK: 18,21,21,0
CMYK: 57,52,100,6

CMYK: 97,78,53,19
CMYK: 49,0,24,0
CMYK: 31,96,43,0

该墙壁上精美的图案展现出山间小筑与森林的景色，给人一种闲适、怡然自得、静谧的感觉，营造出清新、惬意、典雅的居家氛围。

色彩点评

- 图案以青色为主色，与家具色彩搭配，使室内空间呈现出清雅、古典的视觉效果。
- 棕色作为辅助色刻画树干、房屋等元素，增添了温暖、坚实、温馨的气息。

CMYK: 73,36,37,0
CMYK: 1,3,9,0
CMYK: 26,39,47,0

推荐色彩搭配

C: 73	C: 4	C: 53
M: 36	M: 11	M: 67
Y: 37	Y: 21	Y: 85
K: 0	K: 0	K: 15

C: 12	C: 28	C: 89
M: 11	M: 13	M: 63
Y: 8	Y: 25	Y: 57
K: 0	K: 0	K: 14

C: 19	C: 16	C: 55
M: 35	M: 100	M: 8
Y: 44	Y: 100	Y: 21
K: 0	K: 0	K: 0

该咖啡包装以两只拟人化的兔子图案作为主体，结合四周的植物、花卉，形成一幅其乐融融、悠闲、欢快之景，给人一种可爱、明快、自然的感觉。

色彩点评

- 青色作为背景色，营造出清新、生命、悠然的画面氛围。
- 红色与橙色等暖色作为辅助色，既丰富了包装色彩，又带来活泼、明快的视觉体验。

CMYK: 72,10,43,0
CMYK: 7,1,6,0
CMYK: 17,100,100,0
CMYK: 2,41,73,0
CMYK: 88,86,84,75

推荐色彩搭配

C: 40	C: 93	C: 16
M: 5	M: 89	M: 57
Y: 24	Y: 82	Y: 75
K: 0	K: 75	K: 0

C: 80	C: 5	C: 64
M: 28	M: 88	M: 51
Y: 53	Y: 96	Y: 49
K: 0	K: 0	K: 0

C: 6	C: 62	C: 40
M: 31	M: 31	M: 100
Y: 71	Y: 42	Y: 100
K: 0	K: 0	K: 5

3.6 蓝色

3.6.1 认识蓝色

蓝色：蓝色是最极端的冷色，是永恒、深邃的象征。蓝色可让人想起广袤辽阔的海洋、碧蓝的天空与浩瀚的宇宙，展现出安静、清凉、安详、纯净、美丽、博大的景象，还具有沉稳、冷静、理智、宽广、科技等象征。

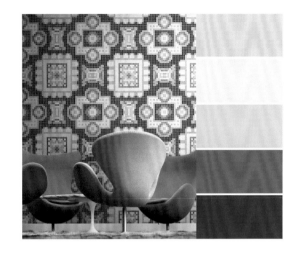

蓝色
RGB=0,0,255
CMYK=92,75,0,0

海蓝色
RGB=22,104,178
CMYK=87,58,8,0

深蓝色
RGB=0,64,152
CMYK=99,82,11,0

水蓝色
RGB=89,195,226
CMYK=62,7,13,0

午夜蓝色
RGB=0,51,102
CMYK=100,91,47,8

矢车菊蓝色
RGB=100,149,237
CMYK=64,38,0,0

皇室蓝色
RGB=65,105,225
CMYK=79,60,0,0

宝石蓝色
RGB=31,57,153
CMYK=96,87,6,0

水墨蓝色
RGB=73,90,128
CMYK=80,68,37,1

孔雀蓝色
RGB=0,123,167
CMYK=84,46,25,0

湖蓝色
RGB=0,205,239
CMYK=67,0,13,0

蓝黑色
RGB=0,24,53
CMYK=100,99,66,57

道奇蓝色
RGB=30,144,255
CMYK=75,40,0,0

冰蓝色
RGB=159,217,246
CMYK=41,4,4,0

蔚蓝色
RGB=32,174,229
CMYK=72,17,7,0

钴蓝色
RGB=0,93,172
CMYK=91,65,8,0

3.6.2 蓝色搭配

色彩调性： 科幻、深邃、永恒、广袤、冰冷、安静。

常用主题色：

CMYK: 66,0,9,0　　CMYK: 38,3,5,0　　CMYK: 80,50,0,0　　CMYK: 78,42,13,0　　CMYK: 94,81,0,0　　CMYK: 100,90,22,0

常用色彩搭配

CMYK: 3,20,25,0
CMYK: 91,63,28,0

CMYK: 73,56,18,0
CMYK: 26,5,15,0

CMYK: 60,0,9,0
CMYK: 54,85,100,35

CMYK: 100,96,24,0
CMYK: 10,6,13,0

温柔的藕色搭配深邃的海蓝色，色彩庄重、优雅、干练。

水墨蓝与水绿色搭配，极具古典美感，给人留下淡雅、富有东方神韵的印象。

蔚蓝与栗红色形成冷暖对比，使画面更加均衡、和谐，给人一种自然、舒适的感觉。

宝石蓝搭配简约的灰白色，给人简约、清爽、休闲的视觉感受。

配色速查

繁复	原野	遒劲	温柔

CMYK: 13,38,93,0
CMYK: 77,26,29,0
CMYK: 100,96,14,0

CMYK: 65,25,18,0
CMYK: 29,11,93,0
CMYK: 98,94,68,58

CMYK: 90,70,13,0
CMYK: 57,96,93,48
CMYK: 10,7,17,0

CMYK: 31,11,0,0
CMYK: 10,31,28,0
CMYK: 0,0,0,0

该图案呈现出水波扩散的效果，向内晕染过渡的纹理营造出唯美、朦胧、梦幻的海洋风光，极具艺术美感。

色彩点评

■ 冷色调的宝石蓝作为主色，色彩幽深、沉静，增强了装饰品的吸引力。

■ 草绿色的纹理与蓝色过渡自然，给人一种唯美、梦幻的感觉。

CMYK: 100,100,48,1
CMYK: 67,33,0,0
CMYK: 58,11,38,0
CMYK: 45,26,54,0

推荐色彩搭配

C: 100	C: 16	C: 46	C: 52	C: 72	C: 92	C: 19	C: 88	C: 26
M: 100	M: 0	M: 6	M: 12	M: 40	M: 87	M: 0	M: 64	M: 6
Y: 62	Y: 30	Y: 2	Y: 43	Y: 0	Y: 67	Y: 9	Y: 0	Y: 42
K: 29	K: 0	K: 0	K: 0	K: 0	K: 53	K: 0	K: 0	K: 0

该抱枕图案采用四方连续的重复方式分散在四角，与中央的眼睛图案相互映衬，形成富有韵律感的对称式构图，结合图案的寓意，给人一种平静、安宁的感觉。

色彩点评

■ 图案以湛蓝色为主色，使整体呈冷色调，结合图案寓意，给人一种睿智、理性、冷静的视觉感受。

■ 西瓜红色与铬黄色点缀蓝色，形成冷暖对比，丰富了图案的视觉效果。

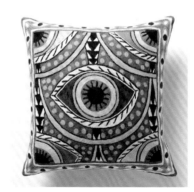

CMYK: 78,37,0,0
CMYK: 94,82,0,0
CMYK: 11,23,70,0
CMYK: 20,71,55,0
CMYK: 7,9,11,0

推荐色彩搭配

C: 83	C: 11	C: 7	C: 67	C: 7	C: 100	C: 12	C: 83	C: 68
M: 49	M: 13	M: 51	M: 7	M: 13	M: 97	M: 53	M: 80	M: 26
Y: 0	Y: 18	Y: 33	Y: 42	Y: 56	Y: 44	Y: 93	Y: 76	Y: 7
K: 0	K: 0	K: 0	K: 0	K: 0	K: 0	K: 0	K: 61	K: 0

3.7.1　认识紫色

　　紫色： 紫色是由热情的红色与冷静的蓝色叠加而成的二次色，属于中性偏冷色调。紫色自古便是高贵、神圣的象征，是皇室的专属色彩，代表着高贵、优雅、魅力、声望、神秘。与此相反，紫色也会使人产生傲慢、忧郁、孤独、悲伤、不安等负面情绪。

紫色
RGB=166,3,252
CMYK=66,80,0,0

丁香色
RGB=187,161,203
CMYK=32,41,4,0

雪青色
RGB=182,166,230
CMYK=36,37,0,0

紫藤色
RGB=115,91,159
CMYK=66,71,12,0

紫风信子色
RGB=97,55,129
CMYK=76,91,22,0

锦葵色
RGB=211,105,164
CMYK=22,71,8,0

三色堇色
RGB=139,0,98
CMYK=58,100,42,2

香水草色
RGB=111,25,111
CMYK=72,100,33,0

鸠羽紫色
RGB=190,135,176
CMYK=32,55,12,0

嫩木槿色
RGB=219,190,218
CMYK=17,31,3,0

藕荷色
RGB=216,191,206
CMYK=18,29,11,0

藤色
RGB=192,184,219
CMYK=29,29,2,0

紫鸢色
RGB=69,53,128
CMYK=87,91,24,0

蓝紫色
RGB=136,57,138
CMYK=59,88,15,0

黛色
RGB=127,100,142
CMYK=60,66,28,0

菖蒲色
RGB=85,28,104
CMYK=82,100,42,3

3.7.2 紫色搭配

色彩调性：浪漫、忧郁、高贵、优雅、梦幻、魅力。

常用主题色：

CMYK: 72,73,0,0　CMYK: 46,98,37,0　CMYK: 34,34,12,0　CMYK: 44,43,9,0　CMYK: 85,89,18,0　CMYK: 33,52,9,0

常用色彩搭配

CMYK: 10,22,36,0
CMYK: 36,38,19,0

CMYK: 26,24,0,0
CMYK: 77,24,29,0

CMYK: 37,82,28,0
CMYK: 29,30,16,0

CMYK: 76,91,22,0
CMYK: 27,58,21,0

柔和、内敛的沙黄色与矿紫搭配，使整体色彩更加轻柔、含蓄，给人一种亲切、治愈的感觉。

粉蓝色搭配松绿色，使整体画面偏冷色调，给人典雅、忧郁、梦幻的视觉印象。

锦葵紫与浅灰紫搭配，呈现出纯度的变化，丰富了画面的视觉效果。

江户紫与蔷薇紫搭配，形成同类色搭配，使整体画面洋溢着浪漫、温柔的气息。

配色速查

勇气	魔幻	复古	时尚

CMYK: 82,99,52,27
CMYK: 30,4,64,0
CMYK: 21,67,85,0

CMYK: 62,69,0,0
CMYK: 95,93,50,22
CMYK: 11,13,47,0

CMYK: 44,93,31,0
CMYK: 4,23,16,0
CMYK: 89,66,45,5

CMYK: 69,100,2,0
CMYK: 37,31,4,0
CMYK: 0,88,84,0

该连衣裙图案以孔雀的形象为主体，精美、绚丽的尾羽图案与文字组合形成典雅与个性的融合，既使服装展现出优雅格调，又极具个性风格。

色彩点评

- 丁香紫与浅紫色搭配使服装整体呈现浪漫、优雅的紫色调，给人一种典雅、大气的感觉。
- 灰色色彩内敛、朴素，作为辅助色搭配紫色，使服装更具雅致格调，凸显出穿着者的气质。

CMYK: 36,31,2,0
CMYK: 25,44,0,0
CMYK: 34,29,27,0
CMYK: 65,71,78,34

推荐色彩搭配

C: 87	C: 18	C: 4
M: 83	M: 43	M: 2
Y: 82	Y: 0	Y: 7
K: 71	K: 0	K: 0

C: 69	C: 19	C: 11
M: 98	M: 17	M: 25
Y: 0	Y: 0	Y: 21
K: 0	K: 0	K: 0

C: 41	C: 5	C: 61
M: 35	M: 12	M: 67
Y: 0	Y: 18	Y: 68
K: 0	K: 0	K: 17

该侦探小说封面以森然的古堡为背景，通过蛛网、杂草、影戏渲染气氛，使画面笼罩在神秘、未知之中。如此设置疑团，可以吸引读者一探究竟。

色彩点评

- 紫色作为主色，在黑色的衬托下，增添了悬念与迷幻感。
- 姜黄色与紫色形成强烈的互补色对比，具有极强的视觉冲击力。

CMYK: 52,93,4,0
CMYK: 93,88,89,80
CMYK: 3,0,3,0
CMYK: 19,18,68,0
CMYK: 44,43,40,0

推荐色彩搭配

C: 86	C: 46	C: 11
M: 100	M: 42	M: 0
Y: 38	Y: 40	Y: 68
K: 1	K: 0	K: 0

C: 8	C: 92	C: 48
M: 73	M: 87	M: 76
Y: 97	Y: 88	Y: 6
K: 0	K: 79	K: 0

C: 80	C: 15	C: 3
M: 100	M: 45	M: 3
Y: 52	Y: 94	Y: 3
K: 12	K: 0	K: 0

3.8.1 认识黑、白、灰

黑色：黑色是明度最低的色彩，是黑夜、神秘、深沉、庄严、尊贵的象征，往往可用来营造肃穆、神秘、忧伤、深沉的画面氛围。

白色：白色是没有色相的无彩色，象征着神圣、纯洁、洁净，是最明亮的色彩，也是纯粹、无垢的色彩。将任意色彩加入白色之中，都会形成新的色彩表现。其色彩柔和、含蓄，给人一种安静、和谐的感觉。

灰色：灰色介于黑色与白色之间，与黑色相比更加内敛、含蓄、低调，比白色更加柔和、温和，是具有极强包容性的中性色。灰色与其他颜色搭配，可以获得舒适而和谐的视觉效果。其特点是简朴、随意、低调、认真。

白色
RGB=255,255,255
CMYK=0,0,0,0

亮灰色
RGB=230,230,230
CMYK=12,9,9,0

浅灰色
RGB=175,175,175
CMYK=36,29,27,0

50%灰色
RGB=129,129,129
CMYK=57,48,45,0

黑灰色
RGB=68,68,68
CMYK=76,70,67,30

黑色
RGB=0,0,0
CMYK=93,88,89,80

3.8.2 黑、白、灰搭配

色彩调性： 洁净、含蓄、简朴、内敛、庄严、神秘。

常用主题色：

CMYK: 0,0,0,0　　CMYK: 12,9,9,0　　CMYK: 36,29,27,0　　CMYK: 57,48,45,0　　CMYK: 76,70,67,30　　CMYK: 93,88 ,89,80

常用色彩搭配

CMYK: 62,7,13,0
CMYK: 0,0,0,0

CMYK: 6,43,79,0
CMYK: 93,88,89,80

CMYK: 65,55,48,1
CMYK: 29,87,82,0

CMYK: 92,96,47,17
CMYK: 5,4,4,0

水蓝色搭配白色，色彩清凉、澄净，给人一种清新、纯净、空灵的感觉。

明亮的万寿菊黄搭配深沉的黑色，形成强烈的明暗对比，具有极强的视觉冲击力。

深灰色搭配明媚的番茄红，减轻了无彩色的沉闷、乏味，活跃了整体画面的气氛。

浓蓝紫与雪白色搭配简约而不单调，呈现出清爽、舒适、悠闲的视觉效果。

配色速查

好奇	理性	秀丽	浓郁

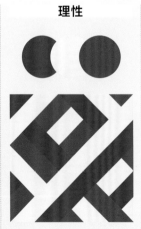

CMYK: 31,98,100,1
CMYK: 88,84,84,74
CMYK: 42,30,94,0

CMYK: 92,82,38,3
CMYK: 11,8,9,0
CMYK: 75,68,65,26

CMYK: 24,11,38,0
CMYK: 0,0,0,0
CMYK: 77,69,0,0

CMYK: 4,13,29,0
CMYK: 33,26,24,0
CMYK: 6,70,96,0

该画面中不规则的几何图形通过无序的排列组合形成繁复、绚丽而不杂乱的图案，呈现出原始、温馨、贴合自然的田园风格。

色彩点评

- 乳白色为底，结合黑色、浅棕色、灰色等明度较低的色彩，使地面呈现出沉实、稳固的效果，给人一种安心、亲切的感觉。
- 低明度的色彩搭配营造出温馨、惬意的画面氛围，给人一种亲切、舒适、幸福的感觉。

CMYK: 14,14,17,0
CMYK: 83,78,68,47
CMYK: 34,34,41,0
CMYK: 59,75,89,34

推荐色彩搭配

C: 13	C: 51	C: 92	C: 0	C: 24	C: 68	C: 23	C: 48	C: 100
M: 15	M: 83	M: 87	M: 0	M: 24	M: 61	M: 31	M: 87	M: 100
Y: 15	Y: 73	Y: 89	Y: 0	Y: 32	Y: 61	Y: 38	Y: 100	Y: 59
K: 0	K: 16	K: 79	K: 0	K: 0	K: 10	K: 0	K: 18	K: 23

该模特身着的阔腿裤以黑白条纹图案搭配抽象的圆环图案，在视觉上拉长了身体比例，给人一种极简、个性的感觉。

色彩点评

- 经典的黑白搭配，简约而又不失冲击力，给人一种简单、清爽的视觉感受。
- 红色与柠檬黄作为点缀色，色彩鲜艳、明亮，提升了服饰的吸引力。

CMYK: 85,84,82,72
CMYK: 3,2,2,0
CMYK: 0,83,63,0
CMYK: 27,8,59,0

推荐色彩搭配

C: 85	C: 16	C: 20	C: 9	C: 22	C: 84	C: 0	C: 0	C: 87
M: 84	M: 15	M: 92	M: 5	M: 18	M: 69	M: 0	M: 37	M: 85
Y: 82	Y: 16	Y: 88	Y: 47	Y: 16	Y: 70	Y: 0	Y: 38	Y: 82
K: 71	K: 0	K: 0	K: 0	K: 0	K: 38	K: 0	K: 0	K: 73

第4章

图案设计的构成方式

　　图案的构成方式也可称为组织形式,可分为单独图案、适合图案、连续图案三大类,这三种形式又存在多种变化。

　　不同的构成方式呈现不同的美感与规律,单元纹样的排列整合可以使图案更具装饰性与美观性,给予观者以不同的感受。

　　其特点如下所述:

■　具有特定内涵与深意;

■　对比鲜明,视觉冲击力较强;

■　色彩丰富或简约,表现出多种风格;

■　强烈的秩序性与创意感;

■　多变的组织形式与样式。

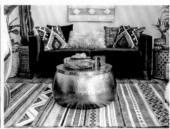

4.1 单独图案

单独图案是一个独立的个体，可以单独作为装饰图案，也是构成适合图案与连续图案的最基本单位，从布局上可以分为对称式与均衡式两种形式。

色彩调性： 纯净、平衡、简约、热情、阳光、自然。

常用主题色：

CMYK：65,2,10,0　CMYK：95,79,0,0　CMYK：0,0,0,0　CMYK：19,0,85,0　CMYK：7,95,100,0　CMYK：53,13,92,0

4.1.1 对称图案

对称图案可以分为绝对对称与相对对称，具有庄重大方、动静结合、饱满均衡的秩序美。

常用色彩搭配

CMYK：64,0,18,0
CMYK：81,66,0,0

湖蓝色与宝蓝色呈邻近色搭配的冷色调，整体洋溢着纯净、清凉的气息。

CMYK：0,96,95,0
CMYK：7,4,84,0

石榴红与鲜黄色两种高纯度的暖色调色彩搭配，色彩热情、明快。

CMYK：41,0,94,0
CMYK：31,49,100,0

嫩绿与黄土色组合，将自然与朴实融合，可给予观者惬意、舒适的视觉体验。

CMYK：0,2,2,0
CMYK：100,96,40,3

白色搭配酞蓝色，色彩简约、清爽，给人以理性、大方的视觉印象。

配色速查

调皮

CMYK：0,81,79,0
CMYK：84,79,78,63
CMYK：3,11,0,0

火热

CMYK：12,33,83,0
CMYK：4,95,89,0
CMYK：30,18,0,0

理性

CMYK：90,78,23,0
CMYK：31,24,23,0
CMYK：3,2,2,0

冒险

CMYK：40,100,100,6
CMYK：96,78,4,0
CMYK：84,80,58,30

乌鸦图像作为单位纹样在中心对称旋转变换，两个单独图样拼合成一个完整的视觉形象，使该陶瓷碗的艺术美感极强，给人留下了别具一格的印象。

色彩点评

■ 藏蓝色的乌鸦图案色彩沉着、古朴，呈现出复古、庄重、深沉的色彩调性，画面洋溢着神秘、悠久的气息。

■ 乌鸦鸦羽间的灰白色缝隙与藏蓝色结合，使乌鸦形象更加丰满、生动。

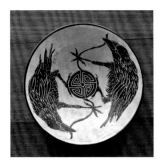

CMYK: 88,72,29,0
CMYK: 3,8,5,0

推荐色彩搭配

C: 93	C: 6	C: 33
M: 78	M: 31	M: 11
Y: 59	Y: 21	Y: 44
K: 31	K: 0	K: 0

C: 75	C: 100	C: 8
M: 65	M: 96	M: 8
Y: 51	Y: 44	Y: 11
K: 8	K: 1	K: 0

C: 90	C: 33	C: 93
M: 71	M: 56	M: 95
Y: 0	Y: 57	Y: 70
K: 0	K: 0	K: 63

单位纹样以两条垂直相交线为轴，形成水平与垂直两个方向的完全重合，呈现出镜像翻转的视觉效果。整体墙面图案有规则地聚集，令人目不暇接、眼花缭乱。

色彩点评

■ 墙纸图案大量运用三色董紫、湖蓝色、明黄色、咖啡色等高纯度色彩，形成丰富、绚丽的配色。

■ 图案与色彩均形成对称布局，获得了均衡、平稳、规整的视觉布局效果，充满秩序和谐的美感。

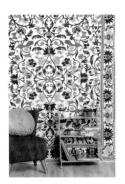

CMYK: 78,41,18,0
CMYK: 58,0,10,0
CMYK: 58,82,77,33
CMYK: 45,100,49,1
CMYK: 19,25,83,0

推荐色彩搭配

C: 60	C: 51	C: 10
M: 100	M: 5	M: 56
Y: 63	Y: 17	Y: 84
K: 29	K: 0	K: 0

C: 43	C: 77	C: 19
M: 13	M: 73	M: 97
Y: 34	Y: 0	Y: 56
K: 0	K: 0	K: 0

C: 60	C: 11	C: 71
M: 39	M: 19	M: 87
Y: 40	Y: 74	Y: 0
K: 0	K: 0	K: 0

　　用水滴图形作为单位图形，通过旋转、镜像等操作连续排列，组合成一个统一的A字形构图图案，根据由上到下的视觉流程，呈现出汇聚、集合、融合的视觉效果，可让人联想到绵绵不绝的流水与百川归海的壮阔景象。

色彩点评

- 饮用水包装以雪白色作为包装背景色，奠定了纯净、空灵的色彩基调。
- 图案以水墨蓝与蔚蓝色组合，形成冷色调搭配，使整体包装洋溢着清凉的气息。

CMYK: 62,18,8,0
CMYK: 38,12,6,0
CMYK: 97,78,17,0
CMYK: 49,30,6,0

推荐色彩搭配

C: 89	C: 29	C: 73	C: 2	C: 44	C: 100	C: 19	C: 87	C: 76
M: 72	M: 19	M: 22	M: 15	M: 19	M: 91	M: 0	M: 56	M: 58
Y: 0	Y: 0	Y: 34	Y: 8	Y: 19	Y: 7	Y: 10	Y: 13	Y: 24
K: 0	K: 0	K: 0	K: 0	K: 0	K: 0	K: 0	K: 0	K: 0

　　该版面以中心树干为轴，形成左右相对对称构图，给人一种均衡、平稳的感觉。人物、鸟、玫瑰等局部图案有动有静，使书籍封面动静结合、富有表现力。

色彩点评

- 书籍封面以蓝黑色作为主色，营造出深邃、寂静的黑夜氛围，使整体画面具有较强的压迫感，书籍风格较为庄重、严肃。
- 金黄色作为光明、辉煌的代表，与午夜蓝搭配，加剧了明暗的冲突感，获得了引人入胜的视觉效果。

CMYK: 92,85,59,36
CMYK: 31,45,81,0
CMYK: 17,36,90,0

推荐色彩搭配

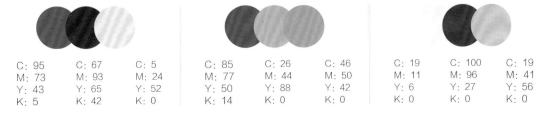

C: 95	C: 67	C: 5	C: 85	C: 26	C: 46	C: 19	C: 100	C: 19
M: 73	M: 93	M: 24	M: 77	M: 44	M: 50	M: 11	M: 96	M: 41
Y: 43	Y: 65	Y: 52	Y: 50	Y: 88	Y: 42	Y: 6	Y: 27	Y: 56
K: 5	K: 42	K: 0	K: 14	K: 0	K: 0	K: 0	K: 0	K: 0

佩斯利花纹、棕榈叶纹、蔓藤花纹等图案以藤蔓为纽带，花叶间交错缠绕，构成蕴含生命力与自然气息的放射式完全对称图案，既极具流动感，又具有鲜明的民俗文化特色与神话色彩，经典与优雅的格调无以复加。

色彩点评

- 图案以草绿色与浅青灰色搭配，色彩自然、温和，风格古典、优雅。
- 深橙色作为辅助色，色彩温暖、明媚，提高了整体色彩的温度，增添了自由、浪漫、欢快的气息。

CMYK: 37,23,68,0
CMYK: 55,33,49,0
CMYK: 37,57,76,0
CMYK: 91,86,86,77

推荐色彩搭配

C: 29	C: 16	C: 60
M: 99	M: 37	M: 46
Y: 100	Y: 43	Y: 80
K: 0	K: 0	K: 2

C: 68	C: 17	C: 6
M: 73	M: 1	M: 42
Y: 73	Y: 34	Y: 69
K: 36	K: 0	K: 0

C: 61	C: 87	C: 25
M: 25	M: 89	M: 52
Y: 31	Y: 59	Y: 62
K: 0	K: 38	K: 0

局部人物图案与茛苕叶纹形成一个完整的抽象图案，图案形象夸张、大胆，与稳定、平衡的对称构图形式反差较大，整体服装造型夸张华丽，呈现出独一无二的个性风格。

色彩点评

- 银白色作为人物图案主色，在深酒红色裙身的衬托下更加耀眼夺目，给人一种明亮、时尚的感觉。
- 红色、山茶粉、橙色以及黄色等暖色调色彩作为辅助色，为画面增添了温暖与活力。

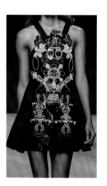

CMYK: 8,6,6,0
CMYK: 17,92,79,0
CMYK: 0,61,28,0
CMYK: 0,51,64,0
CMYK: 90,65,79,41

推荐色彩搭配

C: 10	C: 7	C: 59
M: 7	M: 22	M: 73
Y: 7	Y: 87	Y: 100
K: 0	K: 0	K: 34

C: 17	C: 11	C: 11
M: 82	M: 21	M: 5
Y: 59	Y: 22	Y: 53
K: 0	K: 0	K: 0

C: 2	C: 85	C: 7
M: 2	M: 83	M: 66
Y: 2	Y: 59	Y: 69
K: 0	K: 34	K: 0

4.1.2　均衡图案

均衡图案相较于对称图案结构较为自由、灵活，但须保持画面重心的稳定；均衡图案主题突出、结构舒展，给人一种生动、活泼、风格灵活多变之感。

色彩调性： 辉煌、华丽、明艳、幽深、广阔、复古。

常用主题色：

| CMYK: 8,34,87,0 | CMYK: 60,72,0,0 | CMYK: 2,89,90,0 | CMYK: 100,100,62,32 | CMYK: 71,22,0,0 | CMYK: 58,34,89,0 |

常用色彩搭配

| CMYK: 85,44,54,1
CMYK: 19,98,49,0 | CMYK: 14,18,79,0
CMYK: 11,85,96,0 | CMYK: 29,34,0,0
CMYK: 30,1,19,0 | CMYK: 65,25,0,0
CMYK: 100,97,27,0 |

青碧色与宝石红对比强烈，色彩饱满、鲜艳，具有较强的视觉冲击力。　含羞草黄与红柿色形成邻近色对比，给人一种温暖、阳光的感受。　浅紫色与浅薄荷绿两者色彩轻淡、柔和，给人一种清新、明快之感。　天蓝与深蓝形成明度对比，给人一种层次分明、平静的感觉。

配色速查

| 灵动 | 迷幻 | 清新 | 复古 |

| CMYK: 84,57,0,0
CMYK: 7,9,32,0
CMYK: 58,2,67,0 | CMYK: 18,60,78,0
CMYK: 22,6,68,0
CMYK: 100,92,42,8 | CMYK: 56,3,17,0
CMYK: 7,24,17,0
CMYK: 3,79,52,0 | CMYK: 93,73,70,45
CMYK: 6,25,75,0
CMYK: 16,95,100,0 |

树木、动物、藤蔓等图案以中间的建筑图案为均衡物进行布局，左右两侧呈现出对应且相对稳定的状态；封面布局饱满，营造出如身临其境般的故事场景与欢快亲切的氛围，极具感染力。

 色彩点评

- 灰紫色作为主色，搭配深酒红、深蓝紫色、深水墨蓝色等色彩，封面总体呈现低明度的紫色调，营造出神秘、冒险的画面氛围。
- 金黄色明亮、鲜明，活跃了压抑的画面气氛，与建筑内的灯光相互呼应，强化了图案与文字的互动性，突出了书籍的主题文字。

CMYK: 51,42,18,0
CMYK: 72,79,45,6
CMYK: 52,90,64,14
CMYK: 85,74,51,14
CMYK: 3,26,74,0

推荐色彩搭配

C: 96	C: 4	C: 24	C: 74	C: 4	C: 58	C: 47	C: 9	C: 72
M: 100	M: 43	M: 30	M: 58	M: 5	M: 58	M: 97	M: 9	M: 78
Y: 60	Y: 25	Y: 21	Y: 100	Y: 18	Y: 30	Y: 67	Y: 63	Y: 43
K: 16	K: 0	K: 0	K: 26	K: 0	K: 0	K: 9	K: 0	K: 5

该儿童图书封面构图元素呈左右均衡分布，以盘旋缠绕的藤蔓作为枢纽，增强流动感与趣味性，使文字与图像产生互动。而展现其乐融融的森林场景，可以营造温馨、治愈、幸福的画面氛围。

色彩点评

- 香蕉黄作为背景色，使封面整体呈现暖色调，突出了轻快、活泼的书籍风格。
- 棕色树干与动物图案色彩明度较低，色彩沉着、稳重，极具色彩层次感。
- 朱红色文字与植物以及青碧色的枝条形成互补色对比，获得了强烈的视觉冲击力。

CMYK: 7,18,69,0
CMYK: 48,67,98,9
CMYK: 18,87,79,0
CMYK: 71,4,38,0

推荐色彩搭配

C: 13	C: 10	C: 46	C: 14	C: 61	C: 58	C: 11	C: 9	C: 92
M: 34	M: 69	M: 17	M: 11	M: 70	M: 18	M: 79	M: 31	M: 64
Y: 81	Y: 96	Y: 58	Y: 55	Y: 100	Y: 35	Y: 93	Y: 61	Y: 48
K: 0	K: 0	K: 0	K: 0	K: 33	K: 0	K: 0	K: 0	K: 6

该包装图案由小狗图形与植物图案两部分组成，直观地体现了宠物产品的类别，让人一目了然；植物茎叶紧密缠绕，形成类似绳状扭曲的图形，以使图案左右两侧的视觉重量相当。

色彩点评

■ 珊瑚粉色的山丘与海棠红色的花瓣图形，使图案整体呈浅红色调，给人留下温柔、安心的视觉印象。

■ 小狗图形使用纯净、简单的白色，可让人联想到柔软的茸毛触感，令人心生喜爱之情。

■ 米黄色植物茎干色彩纯度较低，展现出温暖、平和、轻快的特点。

CMYK: 13,44,31,0
CMYK: 19,70,46,0
CMYK: 0,0,0,0
CMYK: 6,4,28,0

推荐色彩搭配

C: 18	C: 10	C: 76	C: 1	C: 40	C: 3	C: 41	C: 10	C: 11
M: 88	M: 20	M: 93	M: 35	M: 74	M: 46	M: 100	M: 12	M: 54
Y: 54	Y: 13	Y: 91	Y: 26	Y: 55	Y: 63	Y: 71	Y: 22	Y: 20
K: 0	K: 0	K: 73	K: 0	K: 0	K: 0	K: 4	K: 0	K: 0

左右两侧植物、小山图案的大小与形状的改变，使该版面较为平衡；景物由远及近、层层递进，可使观者将视线聚焦在中心的三只山羊上，突出其主题；三只山羊的表情将不同的情绪表现得惟妙惟肖，将幽默至上的挪威童话风格演绎到极致。

色彩点评

■ 橄榄绿色植物与咖啡色石桥的明度较低，拉开与黑色背景的距离，形成不同的色彩层次。

■ 橘红、青色、金黄色的三只山羊形象，色彩鲜艳、明亮，极具视觉吸引力。

CMYK: 91,86,88,78
CMYK: 68,69,77,33
CMYK: 73,53,98,16
CMYK: 9,72,97,0
CMYK: 7,7,85,0
CMYK: 69,0,21,0

推荐色彩搭配

C: 85	C: 18	C: 49	C: 86	C: 51	C: 6	C: 0	C: 18	C: 59
M: 83	M: 23	M: 0	M: 81	M: 28	M: 15	M: 59	M: 19	M: 55
Y: 59	Y: 18	Y: 16	Y: 81	Y: 96	Y: 36	Y: 86	Y: 65	Y: 56
K: 34	K: 0	K: 0	K: 68	K: 0	K: 0	K: 0	K: 0	K: 2

058

不同品种憨态可掬的卡通小狗图形呈现出相对式均衡构图，给人留下了平衡、稳定的视觉印象，营造出轻松写意、自由欢快的画面氛围，具有较强的感染力。

色彩点评

- 青色作为背景色，色彩澄净、清凉，给人留下了惬意、清新的视觉印象。
- 朱红色作为辅助色，与青色形成鲜明的冷暖对比，强化了画面色彩的冲撞感与表现力。
- 紫色色彩华丽、饱满，搭配青色与朱红色，使海报色彩更加绚丽、丰富。

CMYK: 59,0,19,0
CMYK: 11,84,88,0
CMYK: 0,0,0,0
CMYK: 45,83,4,0

推荐色彩搭配

C: 65	C: 6	C: 11	C: 59	C: 9	C: 24	C: 62	C: 7	C: 57
M: 7	M: 67	M: 11	M: 87	M: 25	M: 97	M: 0	M: 44	M: 88
Y: 8	Y: 94	Y: 19	Y: 0	Y: 67	Y: 100	Y: 18	Y: 38	Y: 95
K: 0	K: 0	K: 0	K: 0	K: 0	K: 0	K: 0	K: 0	K: 44

左侧树干图形的视觉重量感较强，右侧则使用较多的枝叶来平衡两端的视觉重量，使卵石图案左右相对均衡；飘落的树叶呈现出摇曳、舒展的效果，使图案动静结合、稳中存变，增强了注目性。

色彩点评

- 巧克力色作为树干主色，明度较低，给人一种厚重、沉稳、安全的视觉感受。
- 深灰色、红色、青绿色等色彩作为树叶的色彩进行搭配，呈现出绚丽、丰富的视觉效果。

CMYK: 54,87,93,36
CMYK: 67,56,51,2
CMYK: 3,94,86 0
CMYK: 78,33,57,0

推荐色彩搭配

C: 55	C: 13	C: 88	C: 63	C: 70	C: 40	C: 42	C: 34	C: 19
M: 92	M: 11	M: 61	M: 52	M: 17	M: 85	M: 87	M: 24	M: 44
Y: 100	Y: 23	Y: 25	Y: 47	Y: 38	Y: 84	Y: 31	Y: 25	Y: 76
K: 44	K: 0	K: 0	K: 0	K: 0	K: 4	K: 0	K: 0	K: 0

4.2　适合图案

适合图案是将图案纹样限制在一定外形轮廓中，形成内部构图与外形的完整统一、具有装饰作用的图案。适合纹样结构严谨、布局规整，在去除外形后，仍旧可以保持外形轮廓的特点。

4.2.1　填充图案

填充图案是将一个或多个图形或纹样形象填满特定外形，图案随外形而变；具有主题明确、空间布局得体有序，整体平衡与秩序感较强的特点。

色彩调性： 清凉、庄重、明亮、复古、朴实、神秘。

常用主题色：

CMYK: 76,13,51,0　　CMYK: 39,75,91,3　　CMYK: 7,0,67,0　　CMYK: 31,99,100,1　　CMYK: 49,40,38,0　　CMYK: 83,100,29,0

常用色彩搭配

CMYK: 46,28,15,0
CMYK: 32,73,77,0

蓝灰色与浅陶色色彩纯度适中，充满古典、庄重的气息。

CMYK: 42,98,100,9
CMYK: 26,41,94,0

深红色与暗金色色彩饱满、醒目，呈现出华丽、尊贵的视觉效果。

CMYK: 76,91,22,0
CMYK: 0,22,6,0

神秘的紫风信子色与温柔的淡粉色搭配，给人一种浪漫、优雅的感觉。

CMYK: 84,46,32,0
CMYK: 16,11,86,0

典雅的孔雀绿与明亮的鹅黄色搭配，色彩鲜明而不杂乱。

配色速查

民俗

CMYK: 2,81,40,0
CMYK: 11,8,82,0
CMYK: 44,75,26,0

呼吸

CMYK: 91,61,50,6
CMYK: 13,19,27,0
CMYK: 52,25,41,0

醒目

CMYK: 90,69,13,0
CMYK: 3,91,97,0
CMYK: 7,6,11,0

绚丽

CMYK: 76,91,47,12
CMYK: 1,58,85,0
CMYK: 33,0,68,0

富有光泽感的面料使该模特在行走间可以带动印染在裙身的海岛绿植图案，使其如水般"流动"，呈现出若隐若现、朦胧缥缈的视觉效果，极具感染力与时尚感。

色彩点评

- 青色作为服装整体的主色调，可令人联想到澄澈、清凉的湖水，给人一种清爽、舒适、惬意的感觉。
- 橘棕色的果实色彩温暖、朴实，给人一种丰收、温暖的感觉，充满自由、热情的热带气息。

CMYK: 87,55,41,0
CMYK: 77,13,63,0
CMYK: 33,74,86,0
CMYK: 25,45,83,0

推荐色彩搭配

C: 15	C: 15	C: 93	C: 23	C: 60	C: 24	C: 16	C: 80	C: 87
M: 5	M: 17	M: 70	M: 34	M: 5	M: 74	M: 21	M: 51	M: 57
Y: 78	Y: 18	Y: 57	Y: 64	Y: 25	Y: 83	Y: 27	Y: 33	Y: 100
K: 0	K: 0	K: 20	K: 0	K: 0	K: 0	K: 0	K: 0	K: 34

该包装图案由远及近，将美不胜收的景色以扁平化的方式收拢填充在一方圆形结构中并呈现在顾客面前，既具活泼自由的趣味性，又不失典雅、古典之美感。

色彩点评

- 靛蓝色作为主色，使整体包装呈冷色调，搭配青色的山石，勾勒出一种静谧、悠然的自然景象。
- 橙黄色的树冠描绘出丰收、温暖的秋日景象，提升了画面色彩的温度，使包装更具亲和力。

CMYK: 93,68,23,0
CMYK: 64,0,26,0
CMYK: 4,22,72,0

推荐色彩搭配

C: 8	C: 95	C: 21	C: 6	C: 80	C: 28	C: 93	C: 0	C: 5
M: 49	M: 73	M: 5	M: 20	M: 29	M: 5	M: 68	M: 55	M: 21
Y: 93	Y: 39	Y: 39	Y: 59	Y: 41	Y: 0	Y: 47	Y: 67	Y: 73
K: 0	K: 2	K: 0	K: 0	K: 0	K: 0	K: 7	K: 0	K: 0

该花豹图案作为单位图样，通过色彩的改变营造不同的视觉距离，形成丰富的层次变化；大量斑点充斥视野，将个性前卫、无拘无束、新颖时尚的街头风格展现得淋漓尽致。

色彩点评

- 粉色作为T恤衫底色，色彩柔和，给人留下了活泼、年轻、活力的视觉印象。
- 深酒红、橙色与粉白色等色搭配，使整体呈暖色调，获得了明暗层次分明、乱中有序的视觉效果。

CMYK: 11,32,14,0
CMYK: 5,16,10,0
CMYK: 3,72,80,0
CMYK: 52,97,82,29

推荐色彩搭配

C: 10	C: 10	C: 77	C: 2	C: 39	C: 3	C: 10	C: 77	C: 8
M: 55	M: 20	M: 22	M: 30	M: 96	M: 35	M: 76	M: 79	M: 19
Y: 68	Y: 24	Y: 33	Y: 17	Y: 82	Y: 59	Y: 57	Y: 52	Y: 19
K: 0	K: 0	K: 0	K: 0	K: 4	K: 0	K: 0	K: 16	K: 0

飘动的流云图案填充至矩形巧克力包装空间内，形成一幅云兴霞蔚、朦胧缥缈的唯美画面。而透过局部人物形象，又增添了古典韵味，渲染出富有东方气质的典雅格调。

色彩点评

- 金色作为主色刻画流云图案，展现出华丽、尊贵的特点，提升了产品包装的档次。
- 午夜蓝、咖啡色、墨绿色等低明度色彩的运用，极具古典韵味。

CMYK: 14,16,65,0
CMYK: 59,70,99,30
CMYK: 81,56,100,27
CMYK: 96,76,60,30

推荐色彩搭配

C: 77	C: 9	C: 30	C: 100	C: 6	C: 65	C: 44	C: 94	C: 8
M: 60	M: 11	M: 61	M: 90	M: 34	M: 0	M: 100	M: 72	M: 9
Y: 100	Y: 58	Y: 95	Y: 31	Y: 86	Y: 69	Y: 100	Y: 53	Y: 24
K: 34	K: 0	K: 0	K: 0	K: 0	K: 0	K: 13	K: 15	K: 0

缠枝花鸟纹以枝叶交错的藤蔓为纽带，通过卷曲缠绕的线条与穿插其间的花鸟形成富有生命力与流动感的有机图样，纹样典雅华丽、雍容华美，使居家空间更具优雅内涵。

色彩点评

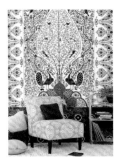

■ 繁复的花纹图案以灰色为主色，色彩明度适中，给人一种内敛、低调、典雅的感觉。

■ 复古蓝与深红色作为点缀色搭配，赋予花纹图案饱满色彩，丰富了图案的色彩与视觉效果。

CMYK: 64,57,54,3
CMYK: 84,63,4,0
CMYK: 35,100,100,2

推荐色彩搭配

C: 83	C: 9	C: 48
M: 79	M: 3	M: 100
Y: 83	Y: 9	Y: 100
K: 66	K: 0	K: 24

C: 84	C: 3	C: 67
M: 73	M: 35	M: 56
Y: 4	Y: 75	Y: 51
K: 0	K: 0	K: 2

C: 91	C: 31	C: 7
M: 85	M: 100	M: 9
Y: 55	Y: 90	Y: 20
K: 28	K: 1	K: 0

色彩丰富绚丽的图案被放置在镂空的圆角正方形内，与牛皮纸袋上的线稿图案对比强烈，自然而然地可将消费者的目光聚拢在包装中央位置，形成新颖绚丽、独具特色的包装风格。

色彩点评

■ 绿色作为填充图案的主色调，营造出自然、清新与生命感，体现了产品天然、健康的特点。

■ 红色作为点缀色，在大面积绿色的对比下极为醒目、鲜艳，使包装更具吸引力。

CMYK: 40,3,97,0
CMYK: 69,2,42,0
CMYK: 0,97,95,0
CMYK: 47,73,100,11

推荐色彩搭配

C: 27	C: 23	C: 10
M: 14	M: 100	M: 19
Y: 65	Y: 100	Y: 89
K: 0	K: 0	K: 0

C: 44	C: 19	C: 58
M: 7	M: 80	M: 78
Y: 94	Y: 100	Y: 90
K: 0	K: 0	K: 35

C: 77	C: 11	C: 13
M: 37	M: 96	M: 13
Y: 37	Y: 62	Y: 37
K: 0	K: 0	K: 0

4.2.2 角隅图案

角隅图案通常装饰在形体转角位置，与角的形状相适应，是一种受边角限制的装饰图案。

色彩调性： 典雅、富丽、鲜艳、华丽、浪漫、自由。

常用主题色：

CMYK: 48,24,0,0　CMYK: 12,12,87,0　CMYK: 13,96,39,0　CMYK: 57,0,24,0　CMYK: 57,89,0,0　CMYK: 50,1,94,0

常用色彩搭配

CMYK: 5,71,96,0
CMYK: 32,28,0,0

CMYK: 6,4,42,0
CMYK: 38,11,18,0

CMYK: 11,91,54,0
CMYK: 38,10,93,0

CMYK: 43,15,0,0
CMYK: 40,99,24,0

欢快的柿色与淡雅的浅蓝紫色搭配，给人一种灵动之感的同时又不失优雅。

奶黄色与瓷绿色两种低纯度色彩搭配，给人一种活泼、清新的感觉。

浅绯色与浅柳绿形成强烈的互补色对比，给人以强烈的视觉刺激。

冰蓝色与青莲色搭配，将浪漫与华贵的气质演绎得淋漓尽致。

配色速查

浪漫

CMYK: 0,78,78,0
CMYK: 11,30,0,0
CMYK: 70,77,0,0

清凉

CMYK: 100,86,0,0
CMYK: 76,22,24,0
CMYK: 12,9,9,0

华丽

CMYK: 9,43,87,0
CMYK: 4,9,34,0
CMYK: 47,69,91,8

热烈

CMYK: 13,94,87,0
CMYK: 14,97,56,0
CMYK: 13,0,83,0

领口、下摆、袖口等边角处印染的云气纹"云尾"向四周逐渐散开，运线流动、舒展，结构回转交错、富于变化，赋予服饰飘逸高雅、空灵蕴藉的气势，体现出流动之美。

色彩点评

■ 云气纹通过浅蓝紫色、蔚蓝色、宝石蓝等色彩的深浅变化，形成由浅到深自然过渡的过程，使其更加细腻、逼真、立体。

■ 橙色作为辅助色，色彩温暖、明亮，与云气纹的寓意相符，呈现出饱满、温暖、富丽的视觉效果。

CMYK: 38,32,6,0
CMYK: 72,53,11,0
CMYK: 100,100,54,18
CMYK: 10,80,100,0

推荐色彩搭配

C: 71	C: 97	C: 8	C: 83	C: 2	C: 26	C: 84	C: 43	C: 10
M: 55	M: 100	M: 22	M: 46	M: 62	M: 10	M: 90	M: 23	M: 81
Y: 4	Y: 65	Y: 22	Y: 8	Y: 80	Y: 6	Y: 0	Y: 0	Y: 98
K: 0	K: 56	K: 0	K: 0	K: 0	K: 0	K: 0	K: 0	K: 0

该抱枕对角重复构成的贝壳纹样由棕榈纹演化而成，纹样由中央向四周呈扇形散开，形似孔雀翎羽，极具几何性和延展性，充满古典、文雅、华丽的律动美感。

色彩点评

■ 暖色调的橙色与明黄色作为角隅图案主色大量使用，给人一种光彩夺目、艳丽辉煌的视觉感受。

■ 白色的少量使用降低了大量暖色带来的强烈视觉刺激感，增添了清爽感。

CMYK: 6,26,89,0
CMYK: 1,75,80,0
CMYK: 3,2,2,0
CMYK: 88,83,74,63

推荐色彩搭配

C: 2	C: 98	C: 0	C: 20	C: 7	C: 16	C: 92	C: 4	C: 13
M: 29	M: 100	M: 71	M: 89	M: 14	M: 8	M: 69	M: 46	M: 6
Y: 64	Y: 43	Y: 80	Y: 100	Y: 81	Y: 14	Y: 48	Y: 85	Y: 0
K: 0	K: 0	K: 0	K: 0	K: 0	K: 0	K: 8	K: 0	K: 0

月桂纹样、折枝花果纹样以及动物与人物图案受边角约束，呈现左右相对对称的布局，并通过流畅的枝叶线条塑造生命化的艺术效果，通过令人神往的场景触动读者灵魂，强化其阅读兴趣。

色彩点评

CMYK: 90,74,42,5
CMYK: 12,29,30,0

- 深蓝色作为书籍封面背景色，色彩深沉、庄重，格调古典、永恒。
- 奶咖色作为图案唯一的色彩，可以统一整体色调，呈现出温柔、细腻、安宁的视觉效果。

推荐色彩搭配

C: 75	C: 8	C: 22	C: 10	C: 80	C: 79	C: 91	C: 5	C: 38
M: 57	M: 6	M: 33	M: 20	M: 71	M: 72	M: 71	M: 20	M: 39
Y: 42	Y: 6	Y: 31	Y: 39	Y: 38	Y: 68	Y: 9	Y: 18	Y: 45
K: 1	K: 0	K: 0	K: 0	K: 1	K: 37	K: 0	K: 0	K: 0

佩斯利花纹作为辅助性纹样运用在抱枕角隅，丰富完善了中心花纹，使整体构图呈完全对称布局，充满中正、平衡的秩序美感；由于其蕴含的历史与文化色彩，赋予其无以复加的优雅经典，反映出独特的民俗风情。

色彩点评

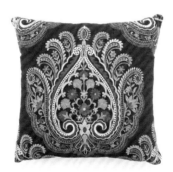

CMYK: 19,85,0,0　CMYK: 7,94,68,0
CMYK: 7,57,91,0　CMYK: 13,21,90,0
CMYK: 49,8,66,0　CMYK: 67,0,22,0
CMYK: 1,18,0,0　CMYK: 85,81,73,59

- 黑色作为抱枕底色，形成最远的视觉距离，使花卉图案更加清晰、醒目。
- 花卉图案使用橙色、黄色、洋红色、粉色、青色等多种鲜艳的色彩进行组合，呈现出绚丽多彩、繁复华丽的视觉效果。

推荐色彩搭配

C: 8	C: 63	C: 10	C: 11	C: 19	C: 56	C: 8	C: 61	C: 24
M: 19	M: 13	M: 58	M: 16	M: 93	M: 26	M: 94	M: 8	M: 34
Y: 3	Y: 18	Y: 96	Y: 88	Y: 67	Y: 72	Y: 67	Y: 5	Y: 0
K: 0	K: 0	K: 0	K: 0	K: 0	K: 0	K: 0	K: 0	K: 0

角隅花卉纹样作为辅助性图案位于方形丝绸丝巾边角，将主体图案在视觉上加以切割，形成具有彩红色渐变效果的碎片化拼接图案，带来闪烁、律动的感觉，迷幻、神秘格调油然而生。

色彩点评

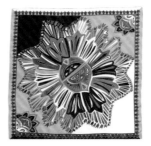

- 紫色作为丝巾的主色大量使用，营造出浪漫、尊贵、优雅的风格。
- 黄色作为辅助色，与紫色形成强烈的互补色对比，使图案色彩更加华丽、炫目。

CMYK: 36,64,0,0
CMYK: 65,66,3,0
CMYK: 2,2,2,0
CMYK: 6,29,90,0
CMYK: 74,85,62,36

推荐色彩搭配

C: 73	C: 10	C: 8	C: 18	C: 62	C: 4	C: 76	C: 47	C: 5
M: 86	M: 20	M: 22	M: 34	M: 64	M: 0	M: 95	M: 47	M: 37
Y: 58	Y: 13	Y: 89	Y: 0	Y: 1	Y: 23	Y: 60	Y: 0	Y: 90
K: 30	K: 0	K: 0	K: 0	K: 0	K: 0	K: 40	K: 0	K: 0

顶端两角的花卉、叶片图案作为单位纹样左右镜像翻转后，呈现完全对称的构图，呼应茶叶产品的主题，给人留下了一目了然、井然有序、简约清爽的视觉印象。

色彩点评

- 艾绿色作为包装底色，降低了绿色的纯度与明度，使包装色调趋于含蓄、古朴。
- 黄绿色与墨绿色搭配，使图案色彩形成同类色对比，洋溢着蓬勃的生命气息。
- 白色的运用使图案更加灵动、清爽，整体包装给人一种文雅、清新的视觉感受。

CMYK: 49,30,40,0
CMYK: 0,0,0,0
CMYK: 30,15,90,0
CMYK: 82,57,100,28

推荐色彩搭配

C: 37	C: 4	C: 63	C: 36	C: 23	C: 78	C: 34	C: 22	C: 68
M: 9	M: 7	M: 40	M: 18	M: 4	M: 25	M: 17	M: 13	M: 86
Y: 32	Y: 8	Y: 100	Y: 84	Y: 19	Y: 35	Y: 27	Y: 79	Y: 65
K: 0	K: 0	K: 1	K: 0	K: 0	K: 0	K: 0	K: 0	K: 38

4.2.3 边饰图案

边饰图案装饰大多在形体周边，并被外形所限，常用于衬托中心花纹或装饰边缘。边饰图案既可以是一个单独纹样，也可以是单位纹样的重复构成或首尾相连。

色彩调性： 温柔、深邃、古典、喜庆、奢华、热烈。

常用主题色：

CMYK: 5,25,24,0　CMYK: 100,95,19,0　CMYK: 0,94,97,0　CMYK: 50,85,100,22　CMYK: 20,23,73,0　CMYK: 0,72,94,0

常用色彩搭配

CMYK: 6,39,27,0
CMYK: 93,71,38,2

粉红与沙青搭配形成冷暖对比，给人一种均衡、安宁的感觉。

CMYK: 19,99,78,0
CMYK: 90,86,86,77

鲜艳的猩红搭配昏暗的黑色，可以营造出神秘、森然、惊险的画面氛围。

CMYK: 55,92,100,42
CMYK: 18,17,37,0

栗色与浅卡其色形成类似色搭配，给人一种成熟、稳重的感觉。

CMYK: 11,57,93,0
CMYK: 18,96,87,0

太阳橙与草莓红形成暖色调搭配，给人一种明媚、热烈的视觉感受。

配色速查

简约

CMYK: 87,82,67,49
CMYK: 8,7,6,0
CMYK: 72,3,44,0

悠久

CMYK: 17,16,34,0
CMYK: 36,99,100,2
CMYK: 75,48,100,8

神秘

CMYK: 12,44,84,0
CMYK: 91,100,62,29
CMYK: 100,94,8,0

怀念

CMYK: 28,82,100,0
CMYK: 13,7,40,0
CMYK: 58,97,59,19

通过色彩明度层次的不同将植物图案组合制作出边饰图案，可以聚拢观者目光。拟人化的植物图案将探究、好奇的情绪表现得栩栩如生，增强了书籍封面的趣味性，获得了引人入胜的效果。

色彩点评

■ 植物图案使用墨绿色、青绿色、月光绿等色彩进行搭配，丰富了画面色彩的层次，形成不同的视觉距离。

■ 西瓜红的小鸟与粉白色的花卉图案色彩鲜艳、夺目，在绿色植物图案的衬托下极其醒目、清晰。

CMYK: 86,59,100,37
CMYK: 63,0,58,0
CMYK: 21,17,60,0
CMYK: 2,26,11,0
CMYK: 19,89,78,0

推荐色彩搭配

C: 39	C: 59	C: 17	C: 77	C: 7	C: 22	C: 34	C: 79	C: 10
M: 0	M: 79	M: 71	M: 63	M: 19	M: 10	M: 13	M: 52	M: 27
Y: 18	Y: 100	Y: 51	Y: 100	Y: 15	Y: 42	Y: 65	Y: 65	Y: 18
K: 0	K: 42	K: 0	K: 40	K: 0	K: 0	K: 0	K: 8	K: 0

基里姆狼嘴花纹作为单位纹样，以散点式二方连续的排列方式复制，形成首尾相连的边饰图案，产生了一定的节奏感与韵律感，结合其神秘、古老的历史底蕴，狂放不羁、大胆豪放的民俗风趣表露无遗。

色彩点评

■ 抱枕以红色为底色，色彩鲜艳、浓郁，展现出热情、外放的民俗特点。

■ 边缘图案运用绿色、白色与黑色等色彩，与红色底色形成对比，用色大胆、艳丽，具有极强的视觉冲击力。

CMYK: 20,100,1,00,0
CMYK: 0,0,0,0
CMYK: 71,0,68,0
CMYK: 9,48,79,0
CMYK: 99,96,69,61

推荐色彩搭配

C: 0	C: 76	C: 6	C: 89	C: 38	C: 7	C: 0	C: 60	C: 8
M: 95	M: 74	M: 22	M: 55	M: 100	M: 5	M: 59	M: 57	M: 96
Y: 92	Y: 78	Y: 60	Y: 98	Y: 100	Y: 17	Y: 85	Y: 87	Y: 84
K: 0	K: 51	K: 0	K: 27	K: 4	K: 0	K: 0	K: 12	K: 0

花卉、叶片点缀在卷曲缠绕的藤蔓之间，呈现出枝蔓盘根错节、花繁叶茂的卷草纹图案效果；结合粗糙不平的麻织品装帧封面质感，流露出文艺、雅致、古典的韵味。

色彩点评

- 浅卡其色作为花纹图案主色，色彩纯度适中，风格朴素、庄重、高雅。
- 金色作为辅助色使用，使封面更显华贵、辉煌，能够有效地提升书籍的价值与档次，并吸引读者购买。

CMYK: 18,18,37,0
CMYK: 5,14,56,0

推荐色彩搭配

C: 13	C: 40	C: 20	C: 3	C: 24	C: 58	C: 15	C: 9	C: 51
M: 9	M: 60	M: 28	M: 17	M: 16	M: 56	M: 29	M: 9	M: 47
Y: 17	Y: 83	Y: 55	Y: 35	Y: 18	Y: 75	Y: 91	Y: 14	Y: 58
K: 0	K: 1	K: 0	K: 0	K: 0	K: 6	K: 0	K: 0	K: 0

橡树叶、桂树叶、风铃花等植物图案以矩形标签为轮廓排列组合，构造一幅生机盎然、花团锦簇的景象，使果酒包装洋溢着自然、清新的气息，极具视觉感染力。

色彩点评

- 姜黄色、山茶红、三色堇紫等色彩的搭配，给人留下了绚丽、缤纷的视觉印象。
- 风铃花图案使用低明度的蓝紫色，丰富了果酒外观的色彩层次，极具明丽、梦幻的视觉美感。

CMYK: 15,26,40,0
CMYK: 21,59,32,0
CMYK: 46,92,37,0
CMYK: 33,23,48,0
CMYK: 81,77,28,0

推荐色彩搭配

C: 5	C: 65	C: 13	C: 8	C: 29	C: 29	C: 49	C: 8	C: 89
M: 17	M: 92	M: 9	M: 38	M: 92	M: 24	M: 35	M: 28	M: 84
Y: 59	Y: 38	Y: 15	Y: 84	Y: 55	Y: 1	Y: 70	Y: 9	Y: 14
K: 0	K: 1	K: 0	K: 0	K: 0	K: 0	K: 0	K: 0	K: 0

由于卷草纹的卷曲弧度不同，因此使流畅、生动的枝蔓线条更加富于变化，产生一定的节奏感与韵律感，呈现出枝繁叶茂的景象，赋予画面生命力，整体画面洋溢着生机。

色彩点评

- 深沉的黑色为底色，使封面产生了距离感，这种深沉、厚重的质感使书籍更富有艺术价值。
- 橙色作为卷草纹图案主色，色彩明亮、温暖，给人一种明媚、鲜活的感受。
- 红色的使用使图案形成邻近色搭配，充满温暖而富有生命力的气息。

CMYK: 94,82,70,55
CMYK: 7,54,75,0
CMYK: 3,31,60,0
CMYK: 11,95,94,0

推荐色彩搭配

C: 3	C: 4	C: 36	C: 92	C: 13	C: 10	C: 28	C: 11	C: 89
M: 14	M: 46	M: 100	M: 72	M: 97	M: 25	M: 51	M: 84	M: 84
Y: 18	Y: 70	Y: 100	Y: 58	Y: 100	Y: 51	Y: 71	Y: 87	Y: 85
K: 0	K: 0	K: 2	K: 23	K: 0	K: 0	K: 0	K: 0	K: 75

不规则几何图形的重复组合，形成向心收缩的碎片化边饰图案，整体充满欢快、自由的气息，既与周年纪念日的主题相得益彰，又可将观者目光聚拢，突出品牌信息。

色彩点评

- 玫红色作为图案主色调，给人一种热情、娇艳的视觉感受。
- 黄色作为点缀色，搭配玫红色与淡粉色，使包装色彩更加绚丽、明亮，充满惬意、明快的气息。

CMYK: 4,82,15,0
CMYK: 2,39,3,0
CMYK: 0,86,63,0
CMYK: 4,16,56,0

推荐色彩搭配

C: 8	C: 8	C: 11	C: 10	C: 5	C: 0	C: 2	C: 0	C: 9
M: 98	M: 19	M: 10	M: 89	M: 27	M: 73	M: 34	M: 66	M: 76
Y: 73	Y: 19	Y: 56	Y: 39	Y: 20	Y: 87	Y: 13	Y: 77	Y: 56
K: 0	K: 0	K: 0	K: 0	K: 0	K: 0	K: 0	K: 0	K: 0

4.3 连续图案

连续图案是将一个或多个基础单位图案向不同方向重复排列，形成具有完整、丰富、流畅等特点的连续效果的图案纹样。根据重复方向的不同，可将其分为二方连续图案和四方连续图案两种类型，根据不同的排列方式，还可以获得千变万化的视觉效果。

色彩调性：活泼、柔和、文静、生机、深邃、洁净。

常用主题色：

4.3.1 二方连续图案

二方连续图案是以一个或多个单位图案向上下或左右两个方向进行规律的重复循环排列，形成富有秩序感、韵律感与节奏感的横向或纵向带状图案。

| CMYK: 4,53,6,0 | CMYK: 6,17,23,0 | CMYK: 64,25,0,0 | CMYK: 76,10,100,0 | CMYK: 0,0,0,0 | CMYK: 91,86,87,78 |

常用色彩搭配

CMYK: 12,7,19,0
CMYK: 17,81,47,0
白橡色搭配热粉色，将自然与甜美融合，给人以温柔、文雅的印象。

CMYK: 71,55,28,0
CMYK: 0,0,0,0
水墨蓝与白色搭配，色彩统一、协调，凸显出纯净、极简、安静的风格。

CMYK: 63,39,72,0
CMYK: 6,32,32,0
竹青与藕色搭配，色彩朴实、自然，给人一种亲切、和煦、温和的视觉感受。

CMYK: 91,86,87,78
CMYK: 64,38,0,0
黑色与矢车菊蓝的组合亮眼而不刺目，给人一种含蓄、雅致的感觉。

配色速查

平稳	柔和	绚烂	清爽
CMYK: 38,31,100,0	CMYK: 18,14,25,0	CMYK: 65,0,31,0	CMYK: 28,5,0,0
CMYK: 22,48,60,0	CMYK: 14,28,73,0	CMYK: 98,80,17,0	CMYK: 49,1,27,0
CMYK: 59,91,100,52	CMYK: 20,52,26,0	CMYK: 5,96,67,0	CMYK: 0,83,91,0

　　该基里姆花纹图案以信马由缰的抽象几何图案为单位纹样，化繁为简，将极简主义与蕴含其中的神秘古老的气息融合，形成富有想象力与艺术性的散点式二方连续图案。

色彩点评

- 白茶色作为地毯主色，色彩纯度适中，风格古朴、典雅。
- 墨绿色、铬黄色、灰粉等色的组合，使整体色彩趋于朴实、内敛，展现出浓厚的传统民俗色彩风格。

CMYK: 11,11,31,0
CMYK: 18,30,38,0
CMYK: 7,54,39,0
CMYK: 2,34,83,0
CMYK: 76,53,76,13

推荐色彩搭配

C: 28	C: 7	C: 15
M: 69	M: 15	M: 36
Y: 38	Y: 20	Y: 61
K: 0	K: 0	K: 0

C: 67	C: 8	C: 6
M: 53	M: 40	M: 36
Y: 85	Y: 23	Y: 85
K: 12	K: 0	K: 0

C: 25	C: 8	C: 35
M: 79	M: 24	M: 49
Y: 52	Y: 29	Y: 82
K: 0	K: 0	K: 0

　　姜花与柠檬草图形作为单位纹样有限重复，形成首尾相连的二方连续图案，描绘出一幅生机盎然、郁郁葱葱的景象，使包装给人留下了清新、富含生命力的视觉印象。

色彩点评

- 油绿色的柠檬草图案色彩饱满、自然，花草芬芳油然而生。
- 白色的姜花图形色彩明亮、柔和，使整体色彩更加清爽、灵动，提升了包装的感染力。

CMYK: 28,5,88,0
CMYK: 74,19,92,0
CMYK: 1,1,2,0
CMYK: 84,51,100,16

推荐色彩搭配

C: 17	C: 85	C: 58
M: 17	M: 52	M: 76
Y: 54	Y: 100	Y: 100
K: 0	K: 19	K: 34

C: 33	C: 66	C: 7
M: 9	M: 72	M: 10
Y: 89	Y: 100	Y: 22
K: 0	K: 45	K: 0

C: 50	C: 71	C: 24
M: 15	M: 49	M: 13
Y: 34	Y: 100	Y: 41
K: 0	K: 10	K: 0

该菱形花纹图案作为单位纹样，在水平方向重复排列，形成一整二破式的二方连续图案，极具节奏感与秩序感，给人一种协调规整、层次分明的视觉感受。

色彩点评

■ 浅棕色图案色彩温柔、朴实，色彩纯度与明度适中，给人一种知性、温柔的感觉。

■ 棕红色作为图案辅助色搭配米色，凸显出一种成熟、大气、稳重的气质。

CMYK: 34,38,44,0
CMYK: 58,80,84,35

推荐色彩搭配

C: 9	C: 28	C: 66	C: 54	C: 3	C: 39	C: 59	C: 30	C: 29
M: 8	M: 69	M: 70	M: 64	M: 13	M: 100	M: 83	M: 41	M: 87
Y: 27	Y: 52	Y: 73	Y: 75	Y: 18	Y: 100	Y: 100	Y: 63	Y: 78
K: 0	K: 0	K: 30	K: 10	K: 0	K: 4	K: 45	K: 0	K: 0

棕榈叶纹与荷花图案组合作为单位图案在水平方向重复排列，构成平排式二方连续图案，形成富有艺术感与秩序感的礼盒外观，给人一种大气雍容、神秘华美的感觉。

色彩点评

■ 图案主要以红色与水青色为主色，色彩鲜艳、浓郁，形成强烈的互补色对比，具有极强的视觉冲击力。

■ 茉莉色彩柔和、淡雅，给人一种温柔、亲切之感。

CMYK: 100,95,41,2
CMYK: 25,100,100,0
CMYK: 16,0,6,0
CMYK: 73,10,45,0
CMYK: 12,24,52,0

推荐色彩搭配

C: 25	C: 7	C: 100	C: 73	C: 73	C: 11	C: 51	C: 33	C: 89
M: 0	M: 19	M: 97	M: 62	M: 6	M: 93	M: 1	M: 87	M: 77
Y: 12	Y: 37	Y: 47	Y: 31	Y: 40	Y: 73	Y: 26	Y: 100	Y: 0
K: 0	K: 0	K: 3	K: 0	K: 0	K: 0	K: 0	K: 1	K: 0

服装上印染的小屋图案重复排列构成水平二方连续结构，营造出梦幻、唯美、静谧的小镇风景，具有较强的感染力与表现力，可使人产生一种心旷神怡之感。

色彩点评

- 粉色与蓝色搭配，给人留下了清新、温柔、浪漫的视觉印象。
- 山茶红色作为辅助色使用，增加了服装暖色的面积，同时与粉色形成同类色搭配，使服装更具层次感。

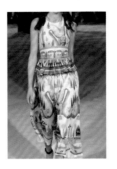

CMYK: 1,17,1,0
CMYK: 21,78,42,0
CMYK: 58,40,0,0
CMYK: 11,10,55,0

推荐色彩搭配

C: 36	C: 81	C: 14	C: 11	C: 4	C: 78	C: 4	C: 9	C: 75
M: 15	M: 73	M: 37	M: 84	M: 13	M: 54	M: 40	M: 2	M: 64
Y: 0	Y: 0	Y: 32	Y: 40	Y: 2	Y: 0	Y: 23	Y: 58	Y: 0
K: 0	K: 0	K: 0	K: 0	K: 0	K: 0	K: 0	K: 0	K: 0

放射状的太阳纹与圆形花纹作为单位图案分散排列，填满矩形空间，形成连续不断、绚丽多彩的水平二方连续图案，给人富有节奏感和繁复华丽的视觉印象。

色彩点评

- 橙色、黄色与红色等色彩搭配，形成邻近色对比，整体呈暖色调，给人一种绚丽、热情、浪漫的感觉。
- 天蓝与深蓝色的使用，与红色等色形成冷暖对比，既丰富了包装的色彩层次，又增强了整体的视觉冲击力。

CMYK: 12,58,72,0
CMYK: 19,0,87,0
CMYK: 0,93,92,0
CMYK: 63,15,0,0
CMYK: 88,67,0,0

推荐色彩搭配

C: 6	C: 89	C: 8	C: 3	C: 97	C: 11	C: 68	C: 62	C: 28
M: 0	M: 67	M: 54	M: 80	M: 98	M: 0	M: 22	M: 100	M: 11
Y: 14	Y: 0	Y: 93	Y: 92	Y: 2	Y: 85	Y: 5	Y: 55	Y: 88
K: 0	K: 0	K: 0	K: 0	K: 0	K: 0	K: 0	K: 18	K: 0

4.3.2　四方连续图案

　　四方连续图案是由一个或多个单位纹样向上、下、左、右四个方向连续重复排列构成的图案，具有节奏均衡、布局紧密、完整统一的特点。

色彩调性： 灵动、复古、温暖、蓬勃、梦幻、欢快。

常用主题色：

CMYK: 7,48,93,0　CMYK: 51,99,34,0　CMYK: 87,75,31,0　CMYK: 26,100,100,0　CMYK: 73,6,36,0　CMYK: 0,70,90,0

常用色彩搭配

CMYK: 15,7,58,0
CMYK: 9,42,62,0

CMYK: 30,42,33,0
CMYK: 3,97,98,0

CMYK: 17,33,0,0
CMYK: 79,60,0,0

CMYK: 48,94,100,21
CMYK: 57,47,92,2

柠檬黄与桃黄色形成邻近色对比，既丰富了层次又洋溢着明快、温馨的气息。

灰玫红色与红色形成纯度的对比，凸显出色彩的层次感与韵律感。

嫩木槿与皇室蓝形成冷色调的搭配，给人以文静、优雅的印象。

红褐色与苔绿色两种色彩明度较低，色彩含蓄、深沉，给人一种复古、庄重的感觉。

配色速查

进发	生命	迷茫	盛放

CMYK: 7,49,41,0
CMYK: 71,3,23,0
CMYK: 48,100,100,24

CMYK: 12,3,47,0
CMYK: 53,24,98,0
CMYK: 82,51,98,15

CMYK: 11,42,35,0
CMYK: 27,27,68,0
CMYK: 67,84,54,16

CMYK: 4,60,93,0
CMYK: 9,97,69,0
CMYK: 33,26,0,0

重叠的五瓣花与不规则图形作为单位纹样、采用平排散点四方连续的组织形式布满整件服装，获得了饱满、丰富、井然有序的布局效果，给人以绚丽繁复的视觉印象。

色彩点评

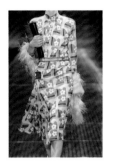

- 奶咖色不规则图形占据大面积裙身，打造出温柔、优雅的女性气质。
- 白色的花瓣与黄色花蕊的组合，富有年轻、鲜活的气息。
- 红色线条交错间增添了韵律感，给人一种规整、平衡的感觉。

CMYK: 24,46,54,0
CMYK: 1,0,0,0
CMYK: 7,38,70,0
CMYK: 19,97,100,0

推荐色彩搭配

C: 6	C: 21	C: 8
M: 19	M: 98	M: 19
Y: 43	Y: 85	Y: 19
K: 0	K: 0	K: 0

C: 5	C: 3	C: 26
M: 35	M: 15	M: 77
Y: 71	Y: 9	Y: 76
K: 0	K: 0	K: 0

C: 28	C: 47	C: 0
M: 48	M: 100	M: 11
Y: 51	Y: 95	Y: 20
K: 0	K: 18	K: 0

不同形状、大小、色彩的四方连续式抽象几何图案的组合，形成具有独一无二的异域特色的礼盒包装外观；图案富有装饰性与艺术性，呈现出浪漫热情、自由大胆的视觉效果。

色彩点评

- 图案以蝴蝶花紫、青色、柠檬黄色、洋红色等色彩组合而成，用色大胆、华丽，获得了绚丽多彩、自由经典的视觉效果。
- 鲜艳、华丽的色彩具有强烈的视觉冲击力，可以瞬间吸引观者目光，并留下深刻印象。

CMYK: 58,100,56,15
CMYK: 33,94,18,0
CMYK: 6,95,49,0
CMYK: 9,12,64,0
CMYK: 70,3,47,0

推荐色彩搭配

C: 31	C: 42	C: 8
M: 90	M: 6	M: 12
Y: 45	Y: 26	Y: 61
K: 0	K: 0	K: 0

C: 7	C: 3	C: 71
M: 95	M: 65	M: 3
Y: 54	Y: 71	Y: 30
K: 0	K: 0	K: 0

C: 54	C: 10	C: 3
M: 100	M: 17	M: 84
Y: 46	Y: 68	Y: 80
K: 3	K: 0	K: 0

　　折枝花果纹与动物图案重复组合，形成具有自然田园风格的四方连续图案，以一幅悠然自得的场景赋予画面呼吸感，突出了清新温柔、简约唯美的主题。

色彩点评

■ 紫色与奶咖色作为图案主色，色彩清新、柔和，风格梦幻、浪漫。

■ 钴蓝色作为点缀，由于色彩纯度较高，因而增强了图案的视觉重量感，使图案更具注目性。

CMYK: 37,46,17,0
CMYK: 11,15,16,0
CMYK: 80,48,26,0
CMYK: 65,82,71,42

推荐色彩搭配

C: 94	C: 4	C: 57	C: 34	C: 68	C: 10	C: 90	C: 12	C: 36
M: 71	M: 8	M: 79	M: 5	M: 69	M: 20	M: 100	M: 29	M: 37
Y: 38	Y: 18	Y: 31	Y: 12	Y: 25	Y: 13	Y: 53	Y: 0	Y: 34
K: 2	K: 0	K: 0	K: 0	K: 0	K: 0	K: 5	K: 0	K: 0

　　忍冬纹样作为辅助性单位图案重复排列，构成完全对称的四方连续边饰图案，其枝叶脉络交错、线条舒展流畅，整体动静结合，变化灵动。结合繁复华丽的中心花纹，给人一种富丽堂皇之感。

色彩点评

■ 深红色作为图案主色，色彩浓烈、庄重、大气，凸显出雍容、优雅的特点。

■ 橄榄绿作为辅助色，使图案整体色彩较为深沉，给人以古典、华贵的视觉印象。

CMYK: 38,92,100,4
CMYK: 48,43,84,0
CMYK: 82,86,88,74

推荐色彩搭配

C: 14	C: 16	C: 53	C: 60	C: 14	C: 11	C: 75	C: 6	C: 33
M: 37	M: 87	M: 47	M: 98	M: 97	M: 19	M: 53	M: 13	M: 94
Y: 28	Y: 96	Y: 90	Y: 100	Y: 100	Y: 86	Y: 54	Y: 36	Y: 100
K: 0	K: 0	K: 1	K: 56	K: 0	K: 0	K: 3	K: 0	K: 1

该植物图案作为单位图案在瓷砖边缘重复构成四方连续图案，形成完全对称的布局，结构规整、富有规律性与秩序感，凸显出伊兹尼克花卉瓷的庄重典雅之美。

色彩点评

- 植物图案以孔雀蓝为主色，纹理细腻、色彩浓郁，充满复古意味，既与古典的青花瓷色彩有着异曲同工之妙，又独具民俗风趣。

- 深绯红作为辅助色，色彩饱满、明度较低，洋溢着古典、华贵的宫廷气息。

CMYK: 69,29,32,0
CMYK: 90,71,52,14
CMYK: 37,88,84,2

推荐色彩搭配

C: 80	C: 20	C: 41	C: 72	C: 41	C: 13	C: 81	C: 66	C: 18
M: 62	M: 5	M: 94	M: 26	M: 6	M: 96	M: 39	M: 57	M: 18
Y: 47	Y: 9	Y: 94	Y: 37	Y: 5	Y: 100	Y: 23	Y: 54	Y: 34
K: 4	K: 0	K: 7	K: 0	K: 0	K: 0	K: 0	K: 4	K: 0

该围巾图案以植物蔓藤为骨架，枝叶交错缠绕，构成富有流动感与节奏感的四方连续图案，营造出轻快、自由、活泼的画面氛围，观之令人赏心悦目。

色彩点评

- 红色与棕色作为植物图案主色，使图案整体呈暖色调，给人一种热情、鲜艳、明快的感觉。

- 卡其色作为辅助色运用，既减轻了大量鲜艳色彩带来的视觉冲击力，又丰富了图案的色彩层次。

CMYK: 0,95,90,0
CMYK: 59,89,83,46
CMYK: 24,31,33,0
CMYK: 13,59,56,0

推荐色彩搭配

C: 4	C: 5	C: 43	C: 8	C: 8	C: 37	C: 1	C: 96	C: 9
M: 59	M: 17	M: 100	M: 97	M: 6	M: 41	M: 35	M: 96	M: 97
Y: 47	Y: 18	Y: 100	Y: 84	Y: 13	Y: 47	Y: 26	Y: 67	Y: 48
K: 0	K: 0	K: 11	K: 0	K: 0	K: 0	K: 0	K: 59	K: 0

5

第5章

图案设计的不同类型

图案以题材划分，可分为植物图案、动物图案、人物图案、几何图案、物体图案、风景图案、自然现象图案、文字字母图案、数字图案、抽象图案等多种不同类型。

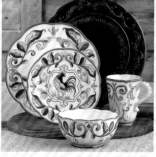

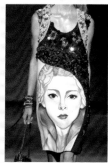

5.1 植物图案

植物图案是以园林花卉、叶子、佩斯利花纹、树木、果蔬、枝蔓等为主题，构成富有流动感、生命感、线条美的有机纹样。常见的植物图案包括佩斯利花纹、大马士革花纹、莨苕叶纹、忍冬纹等，这些图案都可呈现出华丽繁复、丰富灵动、绚丽多彩的视觉效果。

色彩调性： 自然、娇艳、华丽、浪漫、生命、古典。

常用主题色：

CMYK: 41,0,94,0　　CMYK: 9,89,54,0　　CMYK: 4,25,88,0　　CMYK: 9,75,77,0　　CMYK: 79,25,53,0　　CMYK: 67,43,100,2

常用色彩搭配

CMYK: 60,30,75,0
CMYK: 96,91,49,17

叶绿色与靛蓝色搭配，仿佛走进夜晚的森林，让人置身于静谧、安宁的环境之中。

CMYK: 6,40,38,0
CMYK: 41,8,97,0

蜜桃粉搭配柳黄色，犹如百花盛开的夏日，清新、活泼、生机盎然。

CMYK: 79,62,58,13
CMYK: 18,3,59,0

暗青色搭配茉莉黄色，两者间明暗层次分明，增强了视觉冲击力。

CMYK: 4,62,86,0
CMYK: 71,42,56,0

明媚的蜜柑色与钢绿色搭配，充满鲜活、自然气息，给人一种丰富、繁盛的视觉感受。

配色速查

盎然

CMYK: 60,0,8,0
CMYK: 40,0,78,0
CMYK: 100,100,61,22

治愈

CMYK: 12,8,23,0
CMYK: 46,17,52,0
CMYK: 2,49,66,0

自然

CMYK: 42,7,17,0
CMYK: 6,24,54,0
CMYK: 61,47,85,3

和煦

CMYK: 6,47,43,0
CMYK: 42,39,38,0
CMYK: 4,12,15,0

用飘落的枫叶装点秋景，绘制出一幅漫山流丹、诗情画意的自然奇景，富有视觉美感，令人赏心悦目。

色彩点评

■ 绯红的枫叶淋漓尽致地诠释了秋景的绚烂、耀眼。

■ 海青色与粉绿色尽显湖水的澄澈、通透，与火红的枫叶对比鲜明，使服装造型更加吸睛。

CMYK: 80,31,35,0
CMYK: 54,8,29,0
CMYK: 22,95,96,0

推荐色彩搭配

C: 0	C: 90	C: 47
M: 83	M: 61	M: 23
Y: 64	Y: 55	Y: 28
K: 0	K: 10	K: 0

C: 7	C: 76	C: 37
M: 33	M: 15	M: 6
Y: 18	Y: 41	Y: 25
K: 0	K: 0	K: 0

C: 21	C: 49	C: 9
M: 97	M: 3	M: 5
Y: 83	Y: 12	Y: 21
K: 0	K: 0	K: 0

　　流畅舒展的藤蔓线条与生意盎然的植物图案流动着生命的气息，以之点缀静寂的画面，既可展现出四季更替的变化多端，又可引发读者对于书籍的好奇与想象。

色彩点评

■ 冷色调的深青色作为植物图案主色，营造出安静、空寂的画面氛围。

■ 圣女果红与橘粉色形成同类色搭配，并提升了画面的温度，给人一种绚丽、灵动、鲜活之感。

CMYK: 95,86,71,59
CMYK: 0,0,0,0
CMYK: 83,48,41,0
CMYK: 21,85,75,0
CMYK: 11,60,45,0

推荐色彩搭配

C: 94	C: 36	C: 22
M: 72	M: 24	M: 84
Y: 42	Y: 21	Y: 60
K: 4	K: 0	K: 0

C: 5	C: 96	C: 20
M: 19	M: 87	M: 85
Y: 85	Y: 70	Y: 73
K: 0	K: 59	K: 0

C: 73	C: 0	C: 64
M: 24	M: 0	M: 95
Y: 25	Y: 0	Y: 100
K: 0	K: 0	K: 62

该扁平化的棕榈和花卉图案与呈手绘涂鸦的风格，充满随心所欲的自由、浪漫气息，使人在用餐之余可以享受视觉的愉悦。

色彩点评

- 红柿色与浓蓝紫色彩浓郁、鲜艳，冷暖对比强烈，具有极强的表现力。
- 天蓝与柳绿色彩较为轻柔、清新，弱化了高饱和色彩的刺激性。

CMYK: 0,83,82,0
CMYK: 51,7,88,0
CMYK: 5,34,81,0
CMYK: 62,4,6,0
CMYK: 97,100,63,33

推荐色彩搭配

C: 18	C: 57	C: 24
M: 94	M: 6	M: 0
Y: 90	Y: 12	Y: 44
K: 0	K: 0	K: 0

C: 98	C: 2	C: 66
M: 100	M: 38	M: 6
Y: 58	Y: 80	Y: 46
K: 9	K: 0	K: 0

C: 52	C: 0	C: 88
M: 8	M: 60	M: 83
Y: 87	Y: 62	Y: 53
K: 0	K: 0	K: 22

舒展交错的莨苕叶片象征着长盛不衰的优雅气质与旺盛蓬勃的生命力，诠释了古典主义风格的典雅含蓄、浪漫飘逸，极具装饰性与感染力。

色彩点评

- 莨苕图案运用了低纯度的青色调，色彩素雅、端庄。
- 暖色倾向的橄榄绿色与冷色调的青色均衡了图案的冷暖，营造出平和、宁静、自然的画面氛围。

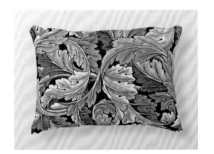

CMYK: 93,100,53,30
CMYK: 48,10,29,0
CMYK: 72,45,36,0
CMYK: 20,8,21,0
CMYK: 53,43,70,0

推荐色彩搭配

C: 84	C: 20	C: 59
M: 89	M: 7	M: 48
Y: 53	Y: 22	Y: 82
K: 25	K: 0	K: 3

C: 55	C: 80	C: 12
M: 28	M: 58	M: 7
Y: 69	Y: 49	Y: 16
K: 0	K: 3	K: 0

C: 64	C: 40	C: 18
M: 84	M: 21	M: 8
Y: 86	Y: 47	Y: 42
K: 54	K: 0	K: 0

葱茏、生长的莨苕与人物、鹰、蝴蝶等图案组合，使自然、清新的生命气息油然而生，呈现出鲜活、旺盛、自由的特点。

色彩点评

- 莨苕图案以粉绿色和嫩草绿搭配，形成同类色对比，充满自然、梦幻、浪漫的美感。
- 少量紫色的运用丰富了标签的色彩，使整体包装更显华贵、富丽、优雅。

CMYK: 10,9,24,0
CMYK: 40,7,57,0
CMYK: 72,9,49,0
CMYK: 68,86,0,0

推荐色彩搭配

C: 51	C: 57	C: 19	C: 9	C: 47	C: 90	C: 46	C: 84	C: 22
M: 8	M: 90	M: 5	M: 8	M: 14	M: 87	M: 0	M: 100	M: 14
Y: 23	Y: 66	Y: 39	Y: 22	Y: 54	Y: 58	Y: 12	Y: 18	Y: 65
K: 0	K: 24	K: 0	K: 0	K: 0	K: 35	K: 0	K: 0	K: 0

栩栩如生的动植物展现出一派鸟语花香、郁郁葱葱的春日景致，使画面洋溢着鲜活、清新的气息，给人一种心旷神怡的感觉。

色彩点评

- 墙面整体呈清新、自然的绿色调，营造出惬意、温馨的氛围。
- 酱橙色、紫色与淡粉色花朵作为点缀，呈现出更加绚丽、丰富的视觉效果。

CMYK: 38,22,31,0
CMYK: 37,21,51,0
CMYK: 58,33,28,0
CMYK: 33,47,93,0

推荐色彩搭配

C: 12	C: 71	C: 11	C: 51	C: 69	C: 48	C: 38	C: 27	C: 51
M: 9	M: 55	M: 32	M: 23	M: 69	M: 7	M: 21	M: 15	M: 49
Y: 27	Y: 70	Y: 9	Y: 22	Y: 73	Y: 98	Y: 31	Y: 92	Y: 60
K: 0	K: 11	K: 0	K: 0	K: 31	K: 0	K: 0	K: 0	K: 0

5.2 动物图案

该动物图案呈现出动物的形象特征与结构特点，使整体造型更加灵动形象、富有意趣。常见的动物形象包括鸟类、昆虫、海洋生物以及常见的动物等。

色彩调性： 灵动、温馨、幸福、活泼、绚丽、尊贵。

常用主题色：

CMYK: 47,2,18,0　　CMYK: 9,9,16,0　　CMYK: 4,29,40,0　　CMYK: 7,3,68,0　　CMYK: 12,95,41,0　　CMYK: 92,87,88,79

常用色彩搭配

| CMYK: 18,98,39,0 | CMYK: 13,15,23,0 | CMYK: 7,0,65,0 | CMYK: 2,36,33,0 |
| CMYK: 67,4,28,0 | CMYK: 46,81,100,13 | CMYK: 92,87,88,79 | CMYK: 68,53,100,14 |

洋玫瑰红与碧蓝色两色鲜艳、浓郁，呈现出绚丽、饱满、充满活力的视觉效果。

低纯度的乳褐色与高纯度的栗红色形成不同层次，两者一浓一淡，极具和谐美感。

淡月黄与黑色明暗对比鲜明，具有强烈的视觉冲击力。

柔和的肉粉色与庄重的苔绿色之间形成视觉重量感的碰撞，极具视觉冲击力。

配色速查

绚丽	温和	活泼	风趣
CMYK: 52,0,18,0	CMYK: 27,8,34,0	CMYK: 5,22,24,0	CMYK: 87,75,51,15
CMYK: 59,85,0,0	CMYK: 28,70,100,0	CMYK: 0,54,22,0	CMYK: 14,31,29,0
CMYK: 11,0,86,0	CMYK: 6,4,5,0	CMYK: 59,77,100,38	CMYK: 0,0,0,0

栩栩如生的孔雀安静地伏在树枝上，艳丽的尾羽与简单的植物图案形成鲜明对比，增强了餐具的艺术性与观赏性。

色彩点评

- 鲜艳的孔雀羽毛给人留下了流光溢彩、耀眼夺目的视觉印象。
- 土黄色作为辅助色，丰富了图案色彩，使孔雀形象更加生动、逼真。

CMYK: 81,37,29,0
CMYK: 96,83,0,0
CMYK: 38,44,85,0

推荐色彩搭配

C: 97	C: 10	C: 40
M: 79	M: 8	M: 24
Y: 0	Y: 7	Y: 71
K: 0	K: 0	K: 0

C: 72	C: 38	C: 32
M: 41	M: 47	M: 11
Y: 15	Y: 73	Y: 36
K: 0	K: 0	K: 0

C: 80	C: 95	C: 74
M: 34	M: 75	M: 86
Y: 24	Y: 22	Y: 38
K: 0	K: 0	K: 2

白雪皑皑的森林中藏匿着不同的动物，充满自然、生命的气息，呼应了《冬日的森林》的书籍名称，风格轻快、活泼。

色彩点评

- 以大面积的白色与浅青色渲染冬日的寒冷、空旷，具有较强的感染力。
- 琥珀色的动物平衡了画面的冷暖调性，使封面更具亲和力。

CMYK: 0,0,0,0
CMYK: 27,3,12,0
CMYK: 11,73,96,0
CMYK: 83,83,89,74

推荐色彩搭配

C: 14	C: 38	C: 89
M: 2	M: 72	M: 73
Y: 5	Y: 93	Y: 68
K: 0	K: 1	K: 42

C: 0	C: 6	C: 55
M: 0	M: 65	M: 27
Y: 0	Y: 92	Y: 35
K: 0	K: 0	K: 0

C: 16	C: 30	C: 72
M: 39	M: 5	M: 67
Y: 61	Y: 13	Y: 75
K: 0	K: 0	K: 31

几何图形与斑斓绚丽的色彩将优美、高傲的孔雀形象刻画得活灵活现，给人一种唯美、空灵的感觉。

■ 艳蓝色作为主色，色彩纯度较高，格调尊贵、优雅。

■ 橙红色作为辅助色，与蓝色对比强烈，使图案更显斑斓、艳丽。

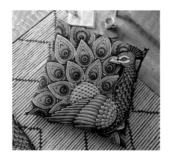

CMYK: 87,65,0,0
CMYK: 66,0,100,0
CMYK: 7,95,100,0
CMYK: 11,73,91,0
CMYK: 14,2,81,0

推荐色彩搭配

C: 85	C: 11	C: 3		C: 68	C: 8	C: 100		C: 30	C: 61	C: 63
M: 64	M: 91	M: 27		M: 0	M: 83	M: 100		M: 95	M: 0	M: 9
Y: 0	Y: 78	Y: 76		Y: 89	Y: 81	Y: 57		Y: 92	Y: 32	Y: 0
K: 0	K: 0	K: 0		K: 0	K: 0	K: 15		K: 0	K: 0	K: 0

该款饰品以独角兽为主题，晶莹剔透的钻石与蓝宝石作为点睛之笔，赋予珠宝神采与生命，使其更加光彩夺目。

■ 通透的钻石闪烁着夺目的光芒，给人一种优雅、尊贵的感觉。

■ 黑色与深蓝色宝石的加入，既可为珠宝增色，又提升了饰品的吸引力。

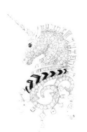

CMYK: 0,0,0,0
CMYK: 90,86,25,0
CMYK: 83,78,77,60

推荐色彩搭配

C: 0	C: 19	C: 65		C: 29	C: 100	C: 4		C: 0	C: 80	C: 93
M: 0	M: 14	M: 38		M: 13	M: 100	M: 3		M: 0	M: 74	M: 90
Y: 0	Y: 14	Y: 0		Y: 0	Y: 55	Y: 3		Y: 0	Y: 72	Y: 0
K: 0	K: 0	K: 0		K: 0	K: 7	K: 0		K: 0	K: 47	K: 0

该画面以刺猬、野兔、松鼠等动物悠然自在的形态，营造出安闲自在、无拘无束的自由氛围。

色彩点评

- 炭灰色的动物图案色彩朴实、单纯，给人一种内敛、含蓄、惬意的感觉。
- 浅米色的背景色彩纯度较低，可以营造出幸福、温馨的居家氛围。

CMYK: 17,16,22,0
CMYK: 62,53,54,1

推荐色彩搭配

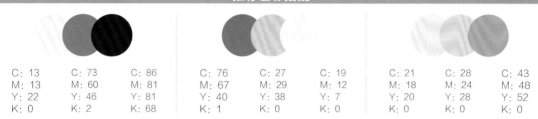

C: 13	C: 73	C: 86	C: 76	C: 27	C: 19	C: 21	C: 28	C: 43
M: 13	M: 60	M: 81	M: 67	M: 29	M: 12	M: 18	M: 24	M: 48
Y: 22	Y: 46	Y: 81	Y: 40	Y: 38	Y: 7	Y: 20	Y: 28	Y: 52
K: 0	K: 2	K: 68	K: 1	K: 0	K: 0	K: 0	K: 0	K: 0

自由盘旋的鸟儿与平静的荷塘动静结合，描绘出清幽、富有意趣的优美景色，令人心旷神怡。

色彩点评

- 金色的动植物图案华丽耀眼，极具吸引力。
- 用黑蓝色背景渲染静谧的夜晚气氛，使封面更具意境美。

CMYK: 84,79,67,45
CMYK: 29,44,84,0

推荐色彩搭配

C: 21	C: 94	C: 15	C: 70	C: 46	C: 54	C: 14	C: 29	C: 92
M: 42	M: 94	M: 14	M: 63	M: 69	M: 96	M: 35	M: 54	M: 80
Y: 83	Y: 57	Y: 26	Y: 45	Y: 100	Y: 100	Y: 92	Y: 90	Y: 44
K: 0	K: 36	K: 0	K: 2	K: 7	K: 41	K: 0	K: 0	K: 7

5.3 人物图案

人物图案是将人的形态、动作或神态通过图案的组织形式表现出来，赋予图案生命力，具有极强的感染力。

色彩调性： 雍容、典雅、复古、甜美、柔和、青春。

常用主题色：

CMYK: 51,54,0,0　　CMYK: 92,75,0,0　　CMYK: 38,52,71,0　　CMYK: 5,59,19,0　　CMYK: 2,15,11,0　　CMYK: 7,7,76,0

常用色彩搭配

CMYK: 3,2,2,0
CMYK: 100,86,0,0

白色与宝蓝色搭配，可以获得简约、清爽的视觉效果，给人一种利落、简洁的感觉。

CMYK: 52,52,0,0
CMYK: 2,21,15,0

浪漫的淡紫色与温柔的浅柿色搭配，凸显出优雅、温柔的女性气质。

CMYK: 50,66,90,10
CMYK: 4,24,76,0

茶色与铬黄色明暗对比分明，并形成暖色调的邻近色搭配，给人一种温暖、厚重的感觉。

CMYK: 14,81,35,0
CMYK: 18,16,0,0

热粉色与粉蓝色色彩清新、梦幻，给人一种甜美、雅致、娇艳的感觉。

配色速查

理性	轻快	故事	神秘
CMYK: 64,93,71,48	CMYK: 1,21,0,0	CMYK: 6,13,38,0	CMYK: 91,86,87,78
CMYK: 12,30,26,0	CMYK: 6,0,38,0	CMYK: 15,85,68,0	CMYK: 0,0,0,0
CMYK: 68,49,31,0	CMYK: 57,53,0,0	CMYK: 92,71,37,1	CMYK: 82,83,0,0

蓝宝石与紫色坦桑石的巧妙镶嵌使婀娜多姿的女性形象跃然纸上，佩戴胸针后更凸显出典雅不凡、华贵婉约的气质。

色彩点评

- 蓝色宝石与紫色坦桑石的组合使人物裙摆呈蓝紫渐变，给人以优雅、浪漫的印象。
- 闪耀的金属光泽耀眼、夺目，更显宝石的晶莹剔透。

CMYK: 10,6,5,0
CMYK: 56,37,8,0
CMYK: 67,65,0,0
CMYK: 87,80,26,0

推荐色彩搭配

C: 0	C: 77	C: 50	C: 18	C: 70	C: 29	C: 100	C: 29	C: 31
M: 0	M: 59	M: 47	M: 12	M: 58	M: 13	M: 93	M: 33	M: 8
Y: 0	Y: 24	Y: 0	Y: 11	Y: 23	Y: 0	Y: 20	Y: 0	Y: 0
K: 0	K: 0	K: 0	K: 0	K: 0	K: 0	K: 0	K: 0	K: 0

该小说封面以不同的人物形象为构图元素，而丰富的人物图案则昭示着故事情节的多变。如此设置悬念，令人深思。

色彩点评

- 橄榄绿、酒红色、幼蓝色等中明度色彩的搭配呈现出复古、文艺的风格，可使人产生一种怀旧之感。
- 白色背景简洁、单纯，使人物图案更加鲜明、规整。

CMYK: 0,0,0,0
CMYK: 46,41,46,0
CMYK: 37,81,58,0
CMYK: 58,58,11,0
CMYK: 88,83,83,72

推荐色彩搭配

C: 0	C: 49	C: 62	C: 27	C: 63	C: 13	C: 51	C: 47	C: 77
M: 0	M: 48	M: 83	M: 65	M: 73	M: 20	M: 81	M: 42	M: 82
Y: 0	Y: 0	Y: 83	Y: 70	Y: 56	Y: 16	Y: 59	Y: 46	Y: 71
K: 0	K: 0	K: 49	K: 0	K: 11	K: 0	K: 6	K: 0	K: 53

该服装以女性和男性的人物形象为主体图案，并用丰富的心形与波点加以装饰，给观者留下了活泼灵动、俏丽娇美的印象。

色彩点评

- 巧克力色作为人物图案主色，色彩深沉、大气，极为醒目。
- 青色与洋红色搭配，色彩鲜艳、饱满，使服装图案更显鲜活、秀丽。

CMYK: 4,11,11,0
CMYK: 70,80,86,57
CMYK: 10,90,66,0
CMYK: 76,14,56,0

推荐色彩搭配

C: 20	C: 9	C: 74	C: 75	C: 4	C: 12	C: 23	C: 86	C: 61
M: 93	M: 13	M: 16	M: 81	M: 17	M: 65	M: 96	M: 49	M: 87
Y: 67	Y: 16	Y: 33	Y: 97	Y: 19	Y: 32	Y: 75	Y: 40	Y: 100
K: 0	K: 0	K: 0	K: 67	K: 0	K: 0	K: 0	K: 0	K: 54

孩子所处的幽暗静谧的森林与卷曲的植物纹样形成层次分明的明暗对比，给人一种透过镜头观察的感觉，可以吸引读者进一步了解故事内容。

色彩点评

- 墨绿色渲染森林的静谧、幽深，并营造神秘的气氛，引发读者对书籍的好奇与兴趣。
- 暖色调的浅褐色线条的大量运用，填补了画面空白，使封面更加饱满、丰富，同时更具亲和力。

CMYK: 0,0,0,0
CMYK: 87,64,65,25
CMYK: 42,54,53,0

推荐色彩搭配

C: 79	C: 36	C: 0	C: 72	C: 43	C: 0	C: 84	C: 44	C: 30
M: 59	M: 35	M: 0	M: 56	M: 54	M: 14	M: 54	M: 61	M: 32
Y: 70	Y: 56	Y: 0	Y: 40	Y: 72	Y: 19	Y: 61	Y: 62	Y: 25
K: 19	K: 0	K: 0	K: 0	K: 0	K: 0	K: 9	K: 0	K: 0

文字图案与人物图案组合使该版面既饱满而又丰富，炯炯有神的双眼极具神采，给人留下了灵动、鲜活的印象。

色彩点评

- 金黄色占据半幅版面，色彩明亮、闪耀，给人一种光芒四射的感觉。
- 蝴蝶花紫、紫牵牛色与金黄色形成强烈的互补色对比，使作品更具视觉冲击力，并表现出魅力与优雅的女性气质。

CMYK: 2,10,17,0
CMYK: 14,13,88,0
CMYK: 7,49,84,0
CMYK: 19,95,25,0
CMYK: 56,100,62,20

推荐色彩搭配

C: 5	C: 13	C: 22
M: 13	M: 52	M: 96
Y: 22	Y: 91	Y: 65
K: 0	K: 0	K: 0

C: 9	C: 60	C: 11
M: 28	M: 100	M: 88
Y: 89	Y: 53	Y: 93
K: 0	K: 12	K: 0

C: 5	C: 77	C: 1
M: 41	M: 82	M: 5
Y: 80	Y: 11	Y: 9
K: 0	K: 0	K: 0

色块的组合拼接构成不同的抽象的人物形象，以天马行空的想象力打造出大胆个性、独一无二的时装风格。

色彩点评

- 褐红色、卡其色、土黄色等色彩的运用，使整套服装呈暖色调，充满亲和力。
- 水墨蓝的少量点缀，在暖色中加入冷色，使服装色彩更加丰富、绚丽，突出了个性与大胆的主题。

CMYK: 28,28,64,0
CMYK: 41,68,56,0
CMYK: 19,14,16,0
CMYK: 69,60,34,0
CMYK: 36,50,60,0

推荐色彩搭配

C: 9	C: 68	C: 39
M: 13	M: 58	M: 73
Y: 19	Y: 32	Y: 59
K: 0	K: 0	K: 0

C: 17	C: 17	C: 44
M: 25	M: 32	M: 90
Y: 62	Y: 37	Y: 95
K: 0	K: 0	K: 11

C: 9	C: 79	C: 28
M: 15	M: 70	M: 26
Y: 13	Y: 24	Y: 65
K: 0	K: 0	K: 0

5.4　几何图案

几何图案以点、直线、曲线、多边形等作为基础图形，通过重复、连续、拼贴、镶嵌，形成富有秩序与韵律美感的图案，例如千鸟格、回纹等。

色彩调性：清爽、简约、复古、深沉、火热、神秘。

常用主题色：

CMYK: 22,1,3,0　CMYK: 0,0,0,0　CMYK: 82,76,69,44　CMYK: 38,86,100,3　CMYK: 0,96,96,0　CMYK: 89,89,13,0

常用色彩搭配

CMYK: 21,7,1,0
CMYK: 76,70,67,30

纯净的冰蓝色与昏沉的炭灰色对比鲜明，突出冰蓝色的纯净与清新，给人一种惬意、洁净的感觉。

CMYK: 0,0,0,0
CMYK: 20,100,100,0

白色与绯红色搭配，象征着希望与生命，给人以明亮、希望、活力的视觉印象。

CMYK: 25,84,100,0
CMYK: 14,11,11,0

亮灰与赤橙色搭配，给人以温暖、和煦、内敛的视觉印象。

CMYK: 82,78,22,0
CMYK: 6,24,0,0

蓝紫色与嫩木槿色彩浪漫、温柔，极易获得观者青睐。

配色速查

自由	华丽	温柔	明亮

CMYK: 9,27,90,0
CMYK: 87,52,55,4
CMYK: 11,73,40,0

CMYK: 72,13,7,0
CMYK: 34,100,48,0
CMYK: 0,66,91,0

CMYK: 8,50,50,0
CMYK: 7,10,18,0
CMYK: 76,29,28,0

CMYK: 95,99,21,0
CMYK: 19,25,93,0
CMYK: 0,0,0,0

该画面以圆点作为基础图形排序组合成抽象化的眼睛与手掌，格调神秘、独特。

色彩点评

- 黑色服装面料色彩低沉，给人以神秘、疏离、严肃的视觉印象。
- 白色图案在黑色布料的衬托下更加鲜明立体，极具吸引力。

CMYK: 88,84,84,74
CMYK: 0,0,0,0

推荐色彩搭配

C: 87	C: 2	C: 44
M: 83	M: 2	M: 22
Y: 83	Y: 0	Y: 0
K: 73	K: 0	K: 0

C: 3	C: 19	C: 73
M: 4	M: 14	M: 65
Y: 4	Y: 14	Y: 62
K: 0	K: 0	K: 17

C: 12	C: 16	C: 95
M: 8	M: 23	M: 89
Y: 6	Y: 91	Y: 62
K: 0	K: 0	K: 45

木制纹理的添加丰富了几何图案的表面质感，使该图案更具层次与立体感，增强了该音乐剧宣传海报的艺术性与设计感。

色彩点评

- 品红色与胭脂红色间隔排列，给人一种规整有序、层次清晰的感觉。
- 海报整体使用高纯度色彩为设计元素，呈现出热情、绚丽、丰富的视觉效果。

CMYK: 67,86,100,62
CMYK: 4,4,4,0
CMYK: 38,92,15,0
CMYK: 27,89,86,0

推荐色彩搭配

C: 40	C: 17	C: 14
M: 95	M: 94	M: 11
Y: 4	Y: 86	Y: 10
K: 0	K: 0	K: 0

C: 56	C: 4	C: 22
M: 89	M: 4	M: 96
Y: 100	Y: 2	Y: 40
K: 44	K: 0	K: 0

C: 36	C: 59	C: 74
M: 91	M: 78	M: 96
Y: 87	Y: 88	Y: 42
K: 2	K: 37	K: 7

简约的矩形与曲线将建筑图像缩影呈现在葡萄酒标签上，营造出童话般的梦幻、奇异画面氛围，使包装更具魅力与吸引力。

色彩点评

- 碧蓝色作为图案主色，色彩轻浅、清爽，给人一种清凉、清新、惬意的感觉。
- 温柔的茉莉黄作为辅助色增添了亲切、温暖的气息，使产品更具亲和力。

CMYK: 48,7,18,0
CMYK: 18,23,56,0
CMYK: 86,78,81,65

推荐色彩搭配

C: 30	C: 41	C: 85	C: 92	C: 5	C: 37	C: 79	C: 50	C: 41
M: 6	M: 48	M: 83	M: 64	M: 0	M: 17	M: 30	M: 10	M: 47
Y: 14	Y: 71	Y: 86	Y: 53	Y: 4	Y: 20	Y: 26	Y: 26	Y: 90
K: 0	K: 0	K: 73	K: 10	K: 0	K: 0	K: 0	K: 0	K: 0

二方连续图案由几何图形组合形成，展现出浓重的民俗风情，结合饱满、浓郁的鲜艳色彩，获得了浪漫华丽、优雅绚丽的视觉效果。

色彩点评

- 绯红色、白黄色、巧克力色等暖色调的运用，给人一种华丽、热情的感觉。
- 墨绿色与铜绿色使图案明度与色相对比既格外分明，又丰富了饰品的视觉效果。

CMYK: 22,100,100,0
CMYK: 60,27,44,0
CMYK: 7,12,32,0
CMYK: 60,98,100,57
CMYK: 89,94,75,70

推荐色彩搭配

C: 2	C: 73	C: 9	C: 6	C: 53	C: 45	C: 46	C: 17	C: 78
M: 45	M: 49	M: 97	M: 27	M: 84	M: 21	M: 100	M: 18	M: 68
Y: 78	Y: 50	Y: 100	Y: 72	Y: 93	Y: 31	Y: 100	Y: 31	Y: 82
K: 0	K: 1	K: 0	K: 0	K: 30	K: 0	K: 17	K: 0	K: 45

简约的曲线与圆形的重复组合，形成富有动感与韵律感的几何图案，增强了耳环的立体感，给人留下了个性、时尚的印象。

色彩点评

- 明绿作为饰品主色，色彩清新、自然。
- 水蓝色作为辅助色，可让人联想到澄净的天空。

CMYK: 52,15,86,0
CMYK: 62,17,12,0
CMYK: 84,80,85,69

推荐色彩搭配

C: 38	C: 79	C: 11	C: 31	C: 62	C: 84	C: 76	C: 30	C: 19
M: 2	M: 64	M: 84	M: 17	M: 12	M: 80	M: 60	M: 87	M: 37
Y: 88	Y: 100	Y: 95	Y: 74	Y: 16	Y: 95	Y: 100	Y: 97	Y: 94
K: 0	K: 44	K: 0	K: 0	K: 0	K: 72	K: 33	K: 0	K: 0

丰富的色彩与卡通几何图案使该包装充满鲜活与灵动的气息，可以在瞬间吸引观者视线，给人以妙趣横生的印象。

色彩点评

- 包装使用红色、黄色、紫色、粉色等多种鲜艳、明丽的色彩，格调活泼、明媚。
- 黑色几何线条与白色包装盒形成极致对比，极为清晰、醒目，并突出了简约、清爽的产品主题。

CMYK: 82,76,74,54
CMYK: 5,4,1,0
CMYK: 10,15,89,0
CMYK: 5,91,78,0
CMYK: 78,69,0,0

推荐色彩搭配

C: 84	C: 4	C: 2	C: 27	C: 6	C: 48	C: 7	C: 11	C: 74
M: 81	M: 21	M: 60	M: 87	M: 7	M: 31	M: 8	M: 32	M: 69
Y: 70	Y: 16	Y: 50	Y: 69	Y: 11	Y: 3	Y: 8	Y: 19	Y: 34
K: 53	K: 0	K: 0	K: 0	K: 0	K: 0	K: 0	K: 0	K: 0

物体图案即物体本身所呈现出的图案，例如建筑物、水果、乐器等。物体图案可以给观者留下广阔的想象空间，具有较强的表现力。

色彩调性： 明亮、热情、深邃、庄重、美味、简朴。

常用主题色：

CMYK: 5,28,87,0　CMYK: 0,94,99,0　CMYK: 93,88,89,80　CMYK: 96,87,6,0　CMYK: 8,58,93,0　CMYK: 21,14,13,0

常用色彩搭配

CMYK: 14,16,73,0 CMYK: 14,94,100,0	CMYK: 93,88,89,80 CMYK: 9,50,93,0	CMYK: 99,100,50,11 CMYK: 13,37,92,0	CMYK: 12,8,8,0 CMYK: 71,56,23,0
姜黄与朱红色两种暖色调色彩搭配，色彩明亮、欢快、热情。	黑色与橘黄色明度对比较强，具有强烈的视觉冲击。	浓蓝紫与金盏花黄可令人联想到夜晚的星月，极具梦幻美感。	浅灰与石板蓝搭配，色彩内敛、优雅，给人留下了端庄、优雅的印象。

配色速查

澄净	尊贵	活泼	浓郁
CMYK: 92,64,43,3 CMYK: 33,6,4,0 CMYK: 93,87,89,79	CMYK: 5,54,93,0 CMYK: 7,3,32,0 CMYK: 100,92,42,7	CMYK: 9,87,100,0 CMYK: 6,8,18,0 CMYK: 67,12,38,0	CMYK: 7,51,47,0 CMYK: 60,24,87,0 CMYK: 96,86,0,0

将玫瑰、红酒杯、口红等物体图案加以组合，形成离心型版面，给人一种扩散、辐射之感，使构图饱满而富有韵律感。

色彩点评

- 草莓红色表现玫瑰的娇艳与口红的艳丽，给人一种热情、火热的感觉，极易获得消费者的好感。
- 嫩绿色的点缀使玫瑰更显鲜活、绚丽，使广告更具活力与感染力。

CMYK: 7,5,5,0
CMYK: 1,90,65,0
CMYK: 4,95,87,0
CMYK: 58,9,100,0

推荐色彩搭配

C: 0	C: 17	C: 4	C: 43	C: 11	C: 13	C: 11	C: 15	C: 18
M: 92	M: 95	M: 3	M: 5	M: 96	M: 10	M: 92	M: 6	M: 56
Y: 82	Y: 46	Y: 3	Y: 94	Y: 86	Y: 10	Y: 63	Y: 26	Y: 46
K: 0	K: 0	K: 0	K: 0	K: 0	K: 0	K: 0	K: 0	K: 0

闹钟图案唤醒观者的心情，与植物的搭配形成动静结合的效果，给人一种心头一震、别具一格的视觉感受。

色彩点评

- 木槿紫色作为包装背景色，色彩明度较低，渲染出神秘、奇异的效果。
- 粉绿色作为闹钟主色，与背景色形成对比色对比，具有强烈的视觉冲击力。

CMYK: 49,51,16,0
CMYK: 52,7,36,0
CMYK: 3,5,0,0
CMYK: 0,36,38,0

推荐色彩搭配

C: 49	C: 29	C: 17	C: 38	C: 67	C: 9	C: 13	C: 44	C: 57
M: 50	M: 54	M: 11	M: 0	M: 68	M: 13	M: 39	M: 11	M: 82
Y: 16	Y: 12	Y: 9	Y: 25	Y: 15	Y: 2	Y: 35	Y: 27	Y: 44
K: 0	K: 0	K: 0	K: 0	K: 0	K: 0	K: 0	K: 0	K: 2

该局部建筑图案通过色调的运用，极具真实感，色彩古典、端庄，增强了画面的装饰性与艺术性。

色彩点评

- 抱枕图案整体色调偏暖，给人一种中世纪油画般的视觉感受，富有文艺、典雅的风格。
- 墨绿色色彩浓郁、低沉，极具复古气息。

CMYK：84,52,50,2
CMYK：76,21,58,0
CMYK：14,13,20,0
CMYK：22,77,52,0

推荐色彩搭配

C：26	C：12	C：82
M：78	M：9	M：78
Y：48	Y：21	Y：43
K：0	K：0	K：5

C：15	C：14	C：85
M：34	M：15	M：51
Y：42	Y：28	Y：51
K：0	K：0	K：2

C：22	C：13	C：34
M：69	M：36	M：22
Y：51	Y：49	Y：45
K：0	K：0	K：0

架子鼓等乐器图案与经过艺术加工的文字图案在传递演出海报主题信息的同时，提升了作品的视觉美感，给人一种与众不同、新颖奇妙的感觉。

色彩点评

- 卡其灰色作为背景色，色彩朴实、自然，给人一种温和、含蓄的感觉。
- 黑色的文字与图案进行艺术化加工后，呈现出个性、神秘的视觉效果。

CMYK：21,20,27,0
CMYK：4,8,17,0
CMYK：93,88,89,80

推荐色彩搭配

C：9	C：93	C：14
M：19	M：88	M：11
Y：40	Y：89	Y：11
K：0	K：80	K：0

C：5	C：36	C：96
M：8	M：30	M：87
Y：18	Y：36	Y：54
K：0	K：0	K：26

C：16	C：50	C：93
M：11	M：57	M：88
Y：22	Y：75	Y：89
K：0	K：3	K：80

多种食材图案与文字填满画面，水彩画般的质感将布朗尼蛋糕描绘得更加美味、细腻、香醇，令人食欲大增。

色彩点评

- 海报使用棕色、蜂蜜色与金黄色，增强了食物的真实感与美味感，并洋溢着香甜的气息。
- 餐具外侧使用湖水蓝色与白色波点的组合，在大面积暖色中加入冷色，丰富了画面色彩。

CMYK: 37,64,86,0
CMYK: 59,72,88,30
CMYK: 0,0,0,0
CMYK: 4,20,75,0
CMYK: 78,57,18,0

推荐色彩搭配

C: 0	C: 17	C: 64	C: 6	C: 68	C: 34	C: 3	C: 91	C: 55
M: 0	M: 47	M: 70	M: 27	M: 50	M: 68	M: 16	M: 76	M: 79
Y: 0	Y: 63	Y: 95	Y: 78	Y: 35	Y: 73	Y: 39	Y: 10	Y: 99
K: 0	K: 0	K: 38	K: 0	K: 0	K: 0	K: 0	K: 0	K: 32

建筑、河流与小船形成的风景让人联想到优美的威尼斯小镇，具有较强的视觉吸引力与感染力。

色彩点评

- 露草蓝色作为服装主色，可让人想起澄净的天空与河流，给人留下清新、惬意的印象。
- 黄橙色与杏红色作为建筑主色，给人一种温暖、明媚的感觉。
- 青碧色植物穿插在建筑中间，赋予整体图案以生机，使服装造型更具自然与鲜活之美。

CMYK: 66,25,12,0
CMYK: 11,12,10,0
CMYK: 13,32,56,0
CMYK: 15,58,69,0
CMYK: 75,23,46,0

推荐色彩搭配

C: 63	C: 11	C: 44	C: 15	C: 20	C: 89	C: 81	C: 14	C: 58
M: 10	M: 35	M: 84	M: 68	M: 20	M: 83	M: 40	M: 24	M: 18
Y: 0	Y: 63	Y: 91	Y: 74	Y: 25	Y: 64	Y: 53	Y: 41	Y: 15
K: 0	K: 0	K: 9	K: 0	K: 0	K: 44	K: 0	K: 0	K: 0

5.6 风景图案

风景图案与其他图案相比内容更加丰富，视觉感染力与表现力更强，可以给观者留下充裕的想象空间。

色彩调性： 清新、空灵、盎然、闪耀、幽深、寂静。

常用主题色：

CMYK: 63,4,31,0　　CMYK: 27,13,0,0　　CMYK: 38,6,96,0　　CMYK: 14,69,35,0　　CMYK: 89,82,44,9　　CMYK: 10,42,89,0

常用色彩搭配

CMYK: 37,0,18,0 CMYK: 72,50,0,0	CMYK: 36,13,93,0 CMYK: 100,91,1,0	CMYK: 26,18,0,0 CMYK: 10,51,39,0	CMYK: 2,54,82,0 CMYK: 19,9,1,0
瓷青色与矢车菊蓝形成冷色调的搭配，给人一种清冷、宁静的感觉。	宝蓝与浅柳绿可让人联想到海洋与草地，洋溢着清新、自然的气息。	肉桂色与藤色两种色彩搭配，呈现出清新、活泼、甜美的视觉效果。	粉橙色与淡蓝色搭配，色彩明快、欢乐。

配色速查

幽静	通透	浪漫	灵动
CMYK: 85,46,37,0 CMYK: 52,38,100,0 CMYK: 13,12,12,0	CMYK: 23,11,29,0 CMYK: 71,35,0,0 CMYK: 8,5,52,0	CMYK: 0,71,33,0 CMYK: 83,44,31,0 CMYK: 16,27,19,0	CMYK: 66,14,44,0 CMYK: 6,29,67,0 CMYK: 9,94,100,0

该图案通过写意的水彩画形式描绘小镇风景，展现浪漫的小镇风情，唤醒观者的审美意趣，给人留下了意趣盎然的视觉印象。

色彩点评

- 绿色调营造出自然、清新、富有生机的环境氛围。
- 杏黄色与淡黄色搭配，展现出温暖、明丽的视觉效果，给人留下了亲切、安心、温馨的印象。

CMYK: 15,88,90,0
CMYK: 16,26,58,0
CMYK: 56,26,48,0
CMYK: 83,52,100,19
CMYK: 69,52,1,0

推荐色彩搭配

C: 70	C: 21	C: 81	C: 13	C: 17	C: 88	C: 54	C: 12	C: 96
M: 56	M: 21	M: 46	M: 31	M: 87	M: 62	M: 24	M: 46	M: 83
Y: 1	Y: 51	Y: 100	Y: 41	Y: 97	Y: 51	Y: 47	Y: 75	Y: 53
K: 0	K: 0	K: 8	K: 0	K: 0	K: 7	K: 0	K: 0	K: 22

飞鸟、植物、花卉以及云彩与小溪等不同图案的组合构成一幅生意盎然、静谧唯美的画卷，极具视觉美感。

色彩点评

- 鸦青色与墨绿色的植物与深银红色的花卉形成对比，使封面更具吸引力。
- 封面整体色彩明度较低，给人以幽静、古典的印象。

CMYK: 93,88,89,80
CMYK: 23,84,75,0
CMYK: 50,56,100,5
CMYK: 75,35,42,0

推荐色彩搭配

C: 93	C: 11	C: 14	C: 75	C: 9	C: 35	C: 51	C: 7	C: 91
M: 88	M: 91	M: 12	M: 35	M: 46	M: 82	M: 55	M: 20	M: 68
Y: 89	Y: 78	Y: 36	Y: 42	Y: 60	Y: 98	Y: 100	Y: 16	Y: 64
K: 80	K: 0	K: 0	K: 0	K: 0	K: 1	K: 4	K: 0	K: 29

　　璀璨的星空与波涛汹涌的海面将自由、唯美的海岛风景呈现在观者面前，带给观者视觉上的享受，令人心旷神怡。

色彩点评

■ 湖水蓝色星空以繁星点缀，呈现出梦幻、朦胧、空灵的视觉效果。

■ 蔚蓝色的海浪与天空形成不同的层次，给人留下了清凉、浪漫、清新的视觉印象。

CMYK: 91,71,27,0
CMYK: 74,24,7,0
CMYK: 76,44,57,1
CMYK: 66,64,64,15

推荐色彩搭配

C: 84	C: 0	C: 67
M: 54	M: 0	M: 69
Y: 16	Y: 0	Y: 65
K: 0	K: 0	K: 22

C: 76	C: 98	C: 30
M: 40	M: 95	M: 33
Y: 58	Y: 50	Y: 30
K: 0	K: 21	K: 0

C: 29	C: 77	C: 51
M: 11	M: 29	M: 60
Y: 0	Y: 15	Y: 65
K: 0	K: 0	K: 3

　　丝巾印有类似于朱伊图案的风景图画，优美的景色与欢快温馨的环境氛围极具感染力，增强了丝巾的实用性与观赏性。

色彩点评

■ 深松绿色作为风景图案主色调，色彩清凉、朦胧、梦幻。

■ 番茄红色作为点缀，为图案增添了一抹亮色。

CMYK: 79,42,39,0
CMYK: 22,11,12,0
CMYK: 50,20,22,0
CMYK: 35,92,91,1
CMYK: 96,90,61,44

推荐色彩搭配

C: 82	C: 24	C: 34
M: 47	M: 13	M: 94
Y: 39	Y: 12	Y: 100
K: 0	K: 0	K: 1

C: 56	C: 93	C: 14
M: 18	M: 81	M: 25
Y: 24	Y: 73	Y: 31
K: 0	K: 59	K: 0

C: 94	C: 78	C: 24
M: 75	M: 37	M: 50
Y: 61	Y: 46	Y: 55
K: 31	K: 0	K: 0

繁星闪烁的星空与绿意盎然的草地，以及灯火通明的木屋构成一幅静谧安然的野外风景，给人一种清新、活泼、有趣的感觉。

色彩点评

- 浓蓝紫色与青竹色搭配，将唯美的自然风景刻画得更加真实，给人一种如身临其境的感觉。
- 杏仁色木屋色彩自然，充满天然、温馨的气息。

CMYK: 100,98,39,0
CMYK: 7,6,9,0
CMYK: 72,25,43,0
CMYK: 37,55,52,0

推荐色彩搭配								

C: 100	C: 16	C: 90	C: 83	C: 7	C: 47	C: 60	C: 46	C: 59
M: 97	M: 7	M: 66	M: 76	M: 6	M: 63	M: 24	M: 0	M: 88
Y: 36	Y: 42	Y: 39	Y: 23	Y: 7	Y: 65	Y: 47	Y: 12	Y: 84
K: 0	K: 0	K: 1	K: 0	K: 0	K: 2	K: 0	K: 0	K: 46

室内一隅的小镇图案展现出悠然自得的生活情景与秀丽的自然风光，营造出清新、惬意、轻快的环境氛围。

色彩点评

- 浅黄绿色作为图案主色调，呈现出自然、清新的视觉效果。
- 图案整体色彩明度适中，充满古典、含蓄、文艺气息。

CMYK: 11,16,22,0
CMYK: 16,19,36,0
CMYK: 67,57,75,13
CMYK: 38,26,17,0
CMYK: 31,50,37,0

推荐色彩搭配								

C: 11	C: 61	C: 37	C: 18	C: 56	C: 46	C: 72	C: 16	C: 41
M: 17	M: 50	M: 53	M: 13	M: 36	M: 29	M: 44	M: 18	M: 37
Y: 22	Y: 71	Y: 57	Y: 27	Y: 17	Y: 68	Y: 59	Y: 47	Y: 45
K: 0	K: 3	K: 0	K: 0	K: 0	K: 0	K: 1	K: 0	K: 0

自然现象图案是指未经人工加工而自然存在的物象，例如太阳、星星、风雨、雪花等图案造型。自然现象图案常给人自然、简单、清新的视觉体验。

色彩调性： 梦幻、通透、朦胧、纯净、绚丽、神秘。

常用主题色：

CMYK：21,21,0,0　　CMYK：54,26,0,0　　CMYK：61,0,24,0　　CMYK：20,100,69,0　　CMYK：10,12,88,0　　CMYK：85,100,42,2

常用色彩搭配

CMYK：100,96,54,14
CMYK：5,6,53,0

靛蓝与奶黄色形成强烈的冷暖对比，具有较强的视觉冲击力。

CMYK：29,0,20,0
CMYK：58,29,0,0

水绿与矢车菊蓝两种轻浅色彩搭配，格调清新、宁静。

CMYK：2,59,93,0
CMYK：6,94,100,0

亮橙色与绯红色两种暖色调色彩搭配，呈现出热情、明艳的视觉效果。

CMYK：85,100,28,0
CMYK：74,8,44,0

菖蒲紫与海洋绿色色彩鲜艳、饱满，格调绚丽、丰富、自由。

配色速查

清凉

CMYK：24,10,13,0
CMYK：76,23,22,0
CMYK：93,69,21,0

奇异

CMYK：19,96,58,0
CMYK：58,92,14,0
CMYK：92,100,62,33

朦胧

CMYK：66,60,33,0
CMYK：9,49,60,0
CMYK：25,43,29,0

荒芜

CMYK：100,99,51,2
CMYK：31,79,100,0
CMYK：19,16,14,0

该奔腾起伏的海浪与初生的霞光图案充满唯美、梦幻的气息，从而使抱枕更具观赏性与吸引力。

色彩点评

■ 品蓝色与绿瓷色的自然过渡将海浪刻画得更加真、形象，给人一种清凉、壮丽之感。

■ 朱红色、淡紫色与红橙色形成邻近色搭配，使氤氲、朦胧的霞光更显耀眼、优美。

CMYK：28,89,83,0
CMYK：27,41,11,0
CMYK：88,65,0,0
CMYK：100,98,49,18
CMYK：56,13,29,0

推荐色彩搭配

C: 2	C: 24	C: 25	C: 31	C: 72	C: 8	C: 10	C: 31	C: 44
M: 44	M: 86	M: 11	M: 0	M: 41	M: 38	M: 91	M: 33	M: 0
Y: 0	Y: 69	Y: 0	Y: 22	Y: 0	Y: 38	Y: 51	Y: 0	Y: 7
K: 0	K: 0	K: 0	K: 0	K: 0	K: 0	K: 0	K: 0	K: 0

用卡通化的流云与日月图案填充标签，营造出轻快活泼、意趣丰富的包装氛围，极易获得消费者的喜爱。

色彩点评

■ 天蓝色作为主色，色彩轻柔、文静，风格清新、纯净。

■ 奶黄色的日月图形与蓝色形成鲜明的冷暖对比，使包装色彩极为丰富、明快。

CMYK：57,13,10,0
CMYK：19,11,43,0
CMYK：23,46,23,0
CMYK：10,4,4,0
CMYK：91,98,40,6

推荐色彩搭配

C: 9	C: 44	C: 91	C: 18	C: 10	C: 55	C: 78	C: 11	C: 12
M: 6	M: 11	M: 89	M: 9	M: 0	M: 12	M: 31	M: 43	M: 8
Y: 28	Y: 3	Y: 39	Y: 9	Y: 55	Y: 9	Y: 16	Y: 14	Y: 39
K: 0	K: 0	K: 5	K: 0	K: 0	K: 0	K: 0	K: 0	K: 0

雷鸣电闪的天空与皎洁无瑕的明月使该服装造型更加唯美，可为观者带来一场视觉盛宴。

色彩点评

- 墨蓝色的夜空给人一种唯美之感的同时，色彩深沉、庄重，使整体服装造型更加端庄、优雅。
- 白色的闪电与星星的点缀，提升了服装的明度，使造型更具吸引力。

CMYK: 94,86,37,3
CMYK: 67,29,0,0
CMYK: 7,3,0,0
CMYK: 7,21,50,0

推荐色彩搭配

C: 66	C: 100	C: 5	C: 73	C: 13	C: 12	C: 12	C: 15	C: 63
M: 29	M: 89	M: 4	M: 54	M: 27	M: 5	M: 9	M: 40	M: 34
Y: 0	Y: 34	Y: 5	Y: 11	Y: 56	Y: 0	Y: 29	Y: 86	Y: 11
K: 0	K: 2	K: 0	K: 0	K: 0	K: 0	K: 0	K: 0	K: 0

该抱枕图案以复古未来主义为主题，以星空、星球、星子与山脉为构图元素，展现出魔幻、不可思议的星系景象。

色彩点评

- 西瓜红色与蓝紫色的渐变将朦胧、梦幻的天空渲染得更加唯美。
- 少量金黄色的搭配，使整体色彩更加丰富、绚丽。

CMYK: 91,89,40,5
CMYK: 24,84,46,0
CMYK: 17,12,71,0
CMYK: 17,71,74,0

推荐色彩搭配

C: 14	C: 10	C: 70	C: 28	C: 15	C: 58	C: 91	C: 22	C: 21
M: 17	M: 75	M: 94	M: 10	M: 65	M: 84	M: 89	M: 75	M: 49
Y: 77	Y: 46	Y: 87	Y: 4	Y: 78	Y: 31	Y: 39	Y: 30	Y: 55
K: 0	K: 0	K: 67	K: 0	K: 0	K: 0	K: 5	K: 0	K: 0

空旷、幽深的森林，安静的黑夜与乌鸦形象，营造出孤寂、神秘的画面氛围，极具感染力，从而使咖啡杯造型更具艺术感。

色彩点评

- 咖啡杯通体为黑色，低明度的色彩既简单又极具冲击力。
- 浅卡其色的树木与月亮图案在黑色衬托下更加清晰、明亮。

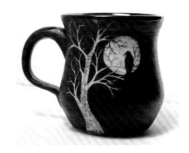

CMYK: 88,83,86,74
CMYK: 24,21,36,0

推荐色彩搭配

C: 12	C: 81	C: 16
M: 10	M: 76	M: 12
Y: 25	Y: 81	Y: 10
K: 0	K: 60	K: 0

C: 77	C: 20	C: 3
M: 65	M: 21	M: 2
Y: 49	Y: 45	Y: 2
K: 6	K: 0	K: 0

C: 82	C: 7	C: 47
M: 77	M: 8	M: 40
Y: 81	Y: 20	Y: 53
K: 62	K: 0	K: 0

绚丽的色彩与抽象的几何图案展现出超现实的风格，使夜空图案给人留下魔幻、奇异、斑斓的视觉印象。

色彩点评

- 深蓝色描绘夜空，呈现出浪漫、华丽、神秘的视觉效果。
- 金盏花黄色可让人联想到燃烧的火焰与光芒，给人一种温暖、光明、耀眼的感觉。

CMYK: 94,86,14,0
CMYK: 19,44,95,0
CMYK: 39,97,77,4
CMYK: 63,28,0,0
CMYK: 92,87,89,79

推荐色彩搭配

C: 74	C: 47	C: 86
M: 35	M: 2	M: 58
Y: 66	Y: 19	Y: 7
K: 0	K: 0	K: 0

C: 27	C: 93	C: 11
M: 30	M: 84	M: 40
Y: 0	Y: 4	Y: 92
K: 0	K: 0	K: 0

C: 25	C: 95	C: 18
M: 91	M: 100	M: 56
Y: 74	Y: 16	Y: 96
K: 0	K: 0	K: 0

5.8　文字/字母图案

文字/字母图案以文字为基本设计元素，而将其局部置换为其他元素，可形成自由、灵活、夸张的造型风格，既具有丰富的表现力与较强的冲击力，又能给观者提供充分的联想空间。

色彩调性： 简洁、个性、明亮、柔和、刺激、醒目。

常用主题色：

CMYK: 91,86,87,78　　CMYK: 0,0,0,0　　CMYK: 15,12,25,0　　CMYK: 71,47,20,0　　CMYK: 0,96,85,0　　CMYK: 2,41,34,0

常用色彩搭配

CMYK: 91,86,87,78
CMYK: 46,97,100,16

黑色与深红色营造出神秘、奇诡、森然的环境氛围，极具感染力。

CMYK: 0,0,0,0
CMYK: 34,65,100,0

白色与酱橙色给人一种温暖、成熟的感觉，极具亲和力。

CMYK: 15,12,25,0
CMYK: 100,96,52,12

茉莉色与午夜蓝搭配，给人一种成熟、大气的感觉，让人心生好感。

CMYK: 2,41,34,0
CMYK: 8,14,22,0

薄柿色与乳黄色搭配，给人一种温柔、和煦的感觉，充满温馨、幸福的气息。

配色速查

温暖	饱满	个性	悠闲
CMYK: 2,79,98,0 CMYK: 20,17,18,0 CMYK: 0,0,0,0	CMYK: 73,100,67,55 CMYK: 4,26,76,0 CMYK: 0,60,33,0	CMYK: 1,69,13,0 CMYK: 58,0,38,0 CMYK: 93,88,89,80	CMYK: 75, 59,21,0 CMYK: 3,2,2,0 CMYK: 16,99,89,0

该墙纸以圆形与曲线作为分隔线，而将圆润的卡通文字在其间排列，获得了富有表现力、韵律感的视觉效果。

色彩点评

- 桃粉色与山茶红搭配，形成邻近色对比，给人一种柔美、甜蜜的感觉。
- 粉橙色温暖、秀雅，可营造优雅、浪漫的居家氛围。

CMYK: 16,54,6,0
CMYK: 12,50,42,0
CMYK: 17,71,40,0
CMYK: 90,88,87,78

推荐色彩搭配

C: 16	C: 4	C: 15
M: 60	M: 20	M: 65
Y: 31	Y: 12	Y: 5
K: 0	K: 0	K: 0

C: 1	C: 40	C: 20
M: 48	M: 95	M: 43
Y: 35	Y: 98	Y: 10
K: 0	K: 5	K: 0

C: 2	C: 16	C: 5
M: 28	M: 84	M: 24
Y: 7	Y: 48	Y: 25
K: 0	K: 0	K: 0

抽象化的卡通文字使该酒标充满自然与个性的气息，形成与众不同的风格，给人留下别出心裁、灵活风趣的印象。

色彩点评

- 黑色文字色彩单一，极为醒目、鲜明。
- 透明通透的玻璃瓶身凸显酒液的透澈、纯净，给人一种安心、信赖之感。

CMYK: 1,1,8,0
CMYK: 93,88,89,80

推荐色彩搭配

C: 25	C: 92	C: 34
M: 17	M: 87	M: 19
Y: 13	Y: 88	Y: 33
K: 0	K: 79	K: 0

C: 3	C: 42	C: 70
M: 1	M: 17	M: 62
Y: 14	Y: 33	Y: 59
K: 0	K: 0	K: 10

C: 18	C: 18	C: 84
M: 22	M: 12	M: 79
Y: 19	Y: 32	Y: 78
K: 0	K: 0	K: 63

该主体产品后的指纹图案由不同文字组合而成，赋予作品独出心裁的个性色彩，可将广告信息有效地传递。

色彩点评

- 黑灰色背景与黑色图案相得益彰，低调中蕴含着优雅。
- 用白色文字组成指纹图案，增强了作品的设计感，而在深色背景的衬托下图案更加明亮、清晰。

CMYK: 76,69,63,25
CMYK: 0,0,0,0
CMYK: 40,64,71,0
CMYK: 92,88,85,77

推荐色彩搭配

C: 3	C: 61	C: 89
M: 36	M: 81	M: 84
Y: 45	Y: 100	Y: 85
K: 0	K: 49	K: 75

C: 43	C: 0	C: 77
M: 68	M: 0	M: 71
Y: 75	Y: 0	Y: 62
K: 3	K: 0	K: 26

C: 57	C: 27	C: 13
M: 56	M: 66	M: 10
Y: 64	Y: 88	Y: 10
K: 4	K: 0	K: 0

发光文字围绕中心的醒狮图案构图，减轻其凶猛、威严的特性，使整体风格更加轻快，提升了作品的亲和力。

色彩点评

- 草莓红色的醒狮形象更显威猛、火热，具有强烈的视觉冲击力。
- 淡蓝色的文字色彩轻柔、清新，减轻了红色的灼热感与冲击性。

CMYK: 100,95,57,30
CMYK: 3,4,0,0
CMYK: 62,0,9,0
CMYK: 79,53,0,0
CMYK: 4,89,69,0

推荐色彩搭配

C: 60	C: 100	C: 0
M: 0	M: 100	M: 96
Y: 20	Y: 63	Y: 87
K: 0	K: 42	K: 0

C: 23	C: 90	C: 0
M: 9	M: 75	M: 78
Y: 1	Y: 0	Y: 49
K: 0	K: 0	K: 0

C: 1	C: 79	C: 19
M: 2	M: 53	M: 100
Y: 11	Y: 0	Y: 100
K: 0	K: 0	K: 0

　　该葡萄酒标签的文字与植物图案呈现出雕刻般的质感，既丰富了包装的色彩，又凸显出富有艺术感、高雅的产品内涵。

色彩点评

■ 原木色的标签营造出天然、高端的产品风格，给人留下了优雅、尊贵不凡的视觉印象。

■ 统一的色彩给人惬意、愉悦的视觉体验。

CMYK: 14,18,21,0
CMYK: 41,50,59,0

推荐色彩搭配

C: 20	C: 62	C: 12	C: 26	C: 26	C: 87	C: 12	C: 67	C: 71
M: 23	M: 74	M: 7	M: 33	M: 22	M: 83	M: 14	M: 59	M: 64
Y: 26	Y: 89	Y: 16	Y: 36	Y: 21	Y: 83	Y: 18	Y: 88	Y: 67
K: 0	K: 39	K: 0	K: 0	K: 0	K: 72	K: 0	K: 21	K: 20

　　杂乱无章的字母使版面构图更加饱满、丰富，充满个性、凌乱的美感，表现出作者对创作的独特追求。

色彩点评

■ 黑色与蓝紫色的字母杂乱无序，呈现出复杂、眼花缭乱的视觉效果。

■ 草莓红色的主题文字色彩鲜艳、醒目，可将重要信息有效地传递。

CMYK: 2,1,1,0
CMYK: 90,79,92,73
CMYK: 87,76,2,0
CMYK: 13,90,64,0

推荐色彩搭配

C: 2	C: 83	C: 77	C: 11	C: 96	C: 39	C: 0	C: 74	C: 73
M: 1	M: 71	M: 62	M: 95	M: 91	M: 27	M: 29	M: 58	M: 69
Y: 1	Y: 0	Y: 81	Y: 80	Y: 77	Y: 0	Y: 16	Y: 37	Y: 65
K: 0	K: 0	K: 31	K: 0	K: 70	K: 0	K: 0	K: 0	K: 25

数字图案与文字图案类似，是将数字作为基础元素进行设计，形成灵活多变、富有创造性与艺术感的图案造型。

色彩调性： 华丽、鲜明、深邃、温和、鲜活、耀眼。

常用主题色：

CMYK: 14,99,100,0　　CMYK: 7,7,86,0　　CMYK: 84,46,17,0　　CMYK: 0,0,0,0　　CMYK: 93,88,89,80　　CMYK: 7,15,37,0

常用色彩搭配

CMYK: 0,0,0,0
CMYK: 93,88,89,80

黑色与白色搭配，经典而醒目，使画面更具表现力与冲击力。

CMYK: 78,39,1,0
CMYK: 14,10,86,0

蓝玫瑰色与明黄色冷暖对比鲜明，使画面更加鲜活、吸睛。

CMYK: 20,12,6,0
CMYK: 32,100,100,1

浅蓝灰减轻了深绯色的刺目性，赋予其温柔格调，给人一种醒目、鲜活之感。

CMYK: 12,16,27,0
CMYK: 97,85,51,19

白茶色与午夜蓝一浓一浅，典雅、庄重中又不失亲和力。

配色速查

甜蜜

CMYK: 9,80,69,0
CMYK: 8,27,19,0
CMYK: 13,97,49,0

内敛

CMYK: 78,69,60,21
CMYK: 12,14,27,0
CMYK: 2,71,81,0

魔幻

CMYK: 18,13,13,0
CMYK: 42,0,14,0
CMYK: 63,100,51,13

生机

CMYK: 33,6,67,0
CMYK: 15,39,18,0
CMYK: 84,81,49,13

通过艺术化的加工，可使字体与数字更有个性，在不影响文字可读性的同时增强其美感，给人一种欢快生动、别开生面的感觉。

色彩点评

- 红色、橙色与黄色三者之间形成暖色调的邻近色搭配，给人一种温暖、明快的感觉，极具感染力。
- 白色与青蓝色搭配，清爽、纯净，增强了海报的可视性。

CMYK: 76,70,67,30
CMYK: 6,5,4,0
CMYK: 13,2,82,0
CMYK: 24,96,85,0
CMYK: 73,23,16,0

推荐色彩搭配

C: 82	C: 6	C: 11	C: 63	C: 17	C: 82	C: 10	C: 87	C: 41
M: 78	M: 6	M: 3	M: 55	M: 100	M: 44	M: 6	M: 58	M: 100
Y: 76	Y: 4	Y: 83	Y: 52	Y: 92	Y: 35	Y: 52	Y: 3	Y: 100
K: 58	K: 0	K: 0	K: 1	K: 0	K: 0	K: 0	K: 0	K: 7

文字与数字图案围绕中心的女性人物形象分布排列，其造型获得了独具一格的创造性与艺术性，增强了图案与文字的视觉传达效果与表现力。

色彩点评

- 墨绿色作为背景色，色彩明度极低，给人一种沉静、含蓄的感觉。
- 淡黄色作为图案色彩，色彩内敛、温和，突出了书籍文艺、富有内涵的主题与风格。

CMYK: 1,9,25,0
CMYK: 75,63,72,26

推荐色彩搭配

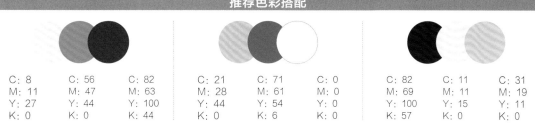

C: 8	C: 56	C: 82	C: 21	C: 71	C: 0	C: 82	C: 11	C: 31
M: 11	M: 47	M: 63	M: 28	M: 61	M: 0	M: 69	M: 11	M: 19
Y: 27	Y: 44	Y: 100	Y: 44	Y: 54	Y: 0	Y: 100	Y: 15	Y: 11
K: 0	K: 0	K: 44	K: 0	K: 6	K: 0	K: 57	K: 0	K: 0

抽象图案是将单位图案以超乎寻常的方式进行排列、重组，从而获得变化无穷、超越现实的视觉效果，使作品的整体风格更加丰富、生动。

色彩调性： 神秘、奇异、自然、魔幻、个性、自由。

常用主题色：

CMYK: 82,82,7,0　　CMYK: 17,96,23,0　　CMYK: 29,5,62,0　　CMYK: 72,3,37,0　　CMYK: 0,0,0,0　　CMYK: 91,86,87,78

常用色彩搭配

CMYK: 98,100,35,0
CMYK: 74,100,2,0

蓝紫色与紫色明度较低，色彩尊贵、神秘。

CMYK: 37,100,34,0
CMYK: 100,98,63,47

墨蓝色与宝石红具有复古的个性气息，给人一种时尚、绚丽的感觉。

CMYK: 64,0,32,0
CMYK: 84,39,52,0

青绿色与蓝绿色形成同类色对比，给人留下了和谐、清凉、统一的视觉印象。

CMYK: 0,0,0,0
CMYK: 65,52,42,0

白色与灰色形成内敛、低调、含蓄，风格极简。

配色速查

稳定	空灵	沉闷	刺激

CMYK: 57,45,19,0
CMYK: 63,93,71,45
CMYK: 44,57,60,0

CMYK: 40,2,23,0
CMYK: 67,21,27,0
CMYK: 4,0,29,0

CMYK: 100,99,49,1
CMYK: 100,95,70,62
CMYK: 9,7,7,0

CMYK: 18,99,74,0
CMYK: 84,71,13,0
CMYK: 24,24,89,0

抽象的波浪图案营造出魔幻、奇异的超现实画面氛围，可使人产生仿佛走进异空间的错觉。

色彩点评

■ 暗紫色与玫紫色搭配，色彩
神秘、奇幻。

■ 黑色色彩明度较低，使整体
图案更显神秘、深沉。

CMYK: 79,83,70,54
CMYK: 14,23,29,0
CMYK: 31,73,0,0
CMYK: 60,92,21,0
CMYK: 76,92,63,45

推荐色彩搭配

C：43	C：68	C：49
M：68	M：68	M：6
Y：21	Y：29	Y：7
K：0	K：0	K：0

C：22	C：40	C：56
M：24	M：67	M：46
Y：67	Y：0	Y：16
K：0	K：0	K：0

C：73	C：75	C：11
M：100	M：91	M：25
Y：37	Y：62	Y：23
K：2	K：42	K：0

该抱枕图案灵感源于《星空》，抽象的月亮与光辉极具艺术感与创造性。

色彩点评

■ 宝蓝色作为主色，色彩静
谧、深沉。

■ 淡月黄色的星月给人一种光
芒四射的感觉，增强了图案
的视觉吸引力。

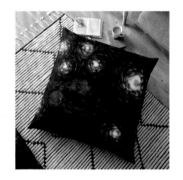

CMYK: 89,81,0,0
CMYK: 100,100,64,39
CMYK: 17,9,67,0

推荐色彩搭配

C：60	C：98	C：13
M：13	M：100	M：53
Y：15	Y：56	Y：93
K：0	K：8	K：0

C：100	C：6	C：57
M：100	M：32	M：54
Y：62	Y：78	Y：22
K：27	K：0	K：0

C：90	C：15	C：34
M：78	M：5	M：34
Y：0	Y：72	Y：5
K：0	K：0	K：0

该宝石不经雕琢而呈现出的天然旋涡状纹理充满抽象之美，令人不禁对大自然的鬼斧神工产生赞叹。

色彩点评

- 柿色作为饰品主色调，色彩热情、明艳。
- 其中的棕红色与橄榄绿可让人联想到丰富、独特的自然地貌，充满自然气息。

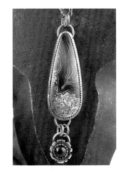

CMYK: 18,63,75,0
CMYK: 51,51,80,2
CMYK: 11,12,21,0
CMYK: 52,91,98,34

推荐色彩搭配

C: 21	C: 51	C: 8
M: 18	M: 74	M: 6
Y: 36	Y: 83	Y: 6
K: 0	K: 15	K: 0

C: 4	C: 17	C: 51
M: 54	M: 27	M: 48
Y: 56	Y: 38	Y: 68
K: 0	K: 0	K: 0

C: 52	C: 50	C: 25
M: 45	M: 95	M: 13
Y: 46	Y: 100	Y: 35
K: 0	K: 29	K: 0

抽象的人物图案与几何图案的组合使用使该服装造型极具个性色彩与灵动感，给人留下新颖独特的印象。

色彩点评

- 白色的服装底色犹如画纸，使图案更加突出、鲜明。
- 独特的炭灰色使图案呈现出素描效果，与抽象的风格相互呼应，增强了图案的表现力。

CMYK: 6,4,4,0
CMYK: 71,58,53,5
CMYK: 84,77,68,46

推荐色彩搭配

C: 15	C: 47	C: 51
M: 11	M: 9	M: 42
Y: 9	Y: 5	Y: 40
K: 0	K: 0	K: 0

C: 0	C: 75	C: 32
M: 0	M: 62	M: 24
Y: 0	Y: 54	Y: 25
K: 0	K: 8	K: 0

C: 91	C: 22	C: 69
M: 86	M: 5	M: 55
Y: 87	Y: 0	Y: 33
K: 78	K: 0	K: 0

　　曲线的有序组织形成富有韵律感与流动感的抽象图案，获得了超脱现实的视觉效果，给人一种独具个性、夸张大胆的感觉。

色彩点评

- 海绿色作为图案主色调，色彩奇异、魔幻。
- 青碧色的曲线与背景形成层次对比，使墙面更具质感。

CMYK: 27,7,15,0
CMYK: 74,22,33,0
CMYK: 84,44,48,0
CMYK: 87,65,66,28

推荐色彩搭配

C: 39	C: 75	C: 79
M: 0	M: 52	M: 33
Y: 61	Y: 54	Y: 44
K: 0	K: 3	K: 0

C: 18	C: 76	C: 33
M: 14	M: 58	M: 4
Y: 13	Y: 48	Y: 13
K: 0	K: 3	K: 0

C: 22	C: 85	C: 71
M: 2	M: 79	M: 42
Y: 4	Y: 80	Y: 48
K: 0	K: 65	K: 0

　　扭曲缠绕的线条与人物图案组合，表现出个性、自由的抽象主题，使服装造型更具设计感。

色彩点评

- 黑色作为底色，深沉的色彩将图案衬托得更加鲜明、突出。
- 图案使用矢车菊蓝、浓酒红、桔梗紫等色进行设计，获得了绚丽、丰富的视觉效果。

CMYK: 87,82,77,66
CMYK: 49,100,67,13
CMYK: 59,38,0,0
CMYK: 85,87,12,0
CMYK: 8,37,4,0

推荐色彩搭配

C: 100	C: 42	C: 64
M: 100	M: 14	M: 43
Y: 43	Y: 17	Y: 4
K: 0	K: 0	K: 0

C: 84	C: 77	C: 6
M: 79	M: 60	M: 28
Y: 86	Y: 37	Y: 20
K: 68	K: 0	K: 0

C: 52	C: 50	C: 9
M: 48	M: 100	M: 0
Y: 9	Y: 56	Y: 22
K: 0	K: 6	K: 0

6

第6章
图案设计的不同
行业应用

　　图案具有独特的视觉冲击力，结合色彩所具有的强烈视觉刺激性，极易吸引观者目光。因此，图案创意设计的应用行业十分广泛，大致包括标志设计、包装设计、服装设计、书籍装帧设计、海报招贴、饰品设计、器物设计等不同行业。

　　其特点如下所述：

- 标志设计力求简洁、鲜明，在第一时间传递品牌或活动信息；
- 包装设计利用图案与色彩直观地吸引消费者目光，继而刺激其购买行为；
- 服装设计通过图案与色彩表现设计师创意，传达时尚观念；
- 书籍装帧设计将视觉效果与表达内容结合，可与读者达成共鸣点；
- 海报招贴首先要确定整体画面调性，然后再结合不同的表达手法进行设计。

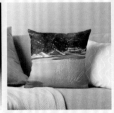

6.1　海报招贴

色彩调性：和煦、个性、热情、欢快、深沉、复古。

常用主题色：

| CMYK:4,29,40,0 | CMYK:91,94,76,71 | CMYK: 8,98,100,0 | CMYK: 7,11,68,0 | CMYK: 54,77,73,19 | CMYK: 96,89,38,4 |

常用色彩搭配

CMYK: 18,28,33,0
CMYK: 53,91,91,35

CMYK: 100,100,61,28
CMYK: 19,100,100,0

CMYK: 7,11,68,0
CMYK: 74,58,100,26

CMYK: 91,94,76,71
CMYK: 23,15,31,0

浅驼色与桃木红形成纯度对比，丰富了画面的色彩层次，给人一种成熟、复古、深沉的感觉。

浓蓝紫搭配红色，两种高纯度的色彩使作品极具视觉冲击力。

月亮黄与海松色搭配，给人一种复古、悠久的感觉，色彩古典、天然。

黑色与灰菊黄色搭配，形成纯度对比，富有层次感的同时给人留下了舒适、温和的印象。

配色速查

复古

绮丽

自然

故事

CMYK: 52,96,100,35
CMYK: 7,5,12,0
CMYK: 29,39,27,0

CMYK: 9,95,56,0
CMYK: 64,95,5,0
CMYK: 3,13,20,0

CMYK: 8,55,80,0
CMYK: 44,2,70,0
CMYK: 3,3,3,0

CMYK: 78,21,44,0
CMYK: 68,89,45,6
CMYK: 7,42,37,0

色彩层次的变化使重复排列的几何图形呈现出麋鹿与圣诞树的造型，营造出欢乐、喜庆的圣诞氛围。

色彩点评

■ 圣诞树使用不同明度的绿色加以装饰，充满清爽、和谐、清新的气息。

■ 绯红色的酒瓶瓶身与绿色图案形成极致对比，极具视觉冲击力与表现力。

DRESSED FOR WINTER

CMYK: 0,0,0,0
CMYK: 19,99,100,0
CMYK: 29,11,38,0
CMYK: 89,52,100,21

推荐色彩搭配

C: 0	C: 20	C: 89
M: 0	M: 100	M: 52
Y: 0	Y: 100	Y: 77
K: 0	K: 0	K: 14

C: 15	C: 36	C: 83
M: 86	M: 12	M: 83
Y: 82	Y: 33	Y: 78
K: 0	K: 0	K: 67

C: 15	C: 68	C: 47
M: 12	M: 34	M: 100
Y: 11	Y: 91	Y: 100
K: 0	K: 0	K: 21

通过对文字的拉伸与线条的添加，增强了该海报的设计感与吸引力，给人一种活泼欢快、妙趣横生的感觉。

色彩点评

■ 白色作为文字图案主色，在低明度背景的衬托下更加明亮、醒目。

■ 粉橙色作为辅助色，色彩温暖、明媚，提升了海报的亲和力。

CMYK: 62,84,100,52
CMYK: 0,1,0,0
CMYK: 6,53,59,0

推荐色彩搭配

C: 70	C: 4	C: 18
M: 84	M: 0	M: 60
Y: 97	Y: 10	Y: 63
K: 65	K: 0	K: 0

C: 24	C: 22	C: 61
M: 27	M: 12	M: 68
Y: 25	Y: 24	Y: 74
K: 0	K: 0	K: 21

C: 16	C: 13	C: 62
M: 46	M: 19	M: 84
Y: 43	Y: 10	Y: 100
K: 0	K: 0	K: 54

演奏的音乐人物形象与文字信息点明了音乐盛典的主题，在保持了文字可读性的同时又不失设计感。

色彩点评

- 浅卡其色色彩朴实、低调，色彩的刺激性较弱，给人一种舒适、平和的视觉感受。
- 黑灰色纯度较高，色彩深沉、强硬，增强了画面的冲击力。

CMYK: 89,84,84,75
CMYK: 15,14,20,0

推荐色彩搭配

C: 9	C: 89	C: 35	C: 14	C: 83	C: 100	C: 23	C: 62	C: 73
M: 7	M: 84	M: 30	M: 12	M: 74	M: 96	M: 21	M: 73	M: 67
Y: 7	Y: 86	Y: 35	Y: 25	Y: 60	Y: 54	Y: 29	Y: 100	Y: 64
K: 0	K: 75	K: 0	K: 0	K: 28	K: 14	K: 0	K: 40	K: 21

重复分布的果实与叶片图案构成O型图形，获得了由内向外扩散的视觉效果，充满韵律感与秩序感，给人留下了井然有序的印象。

色彩点评

- 深橙色的果实与浅姜黄的渐变背景形成纯度的层次对比，给人一种温暖、和煦的感觉。
- 墨绿色与草绿色的叶子图案使画面洋溢鲜活与自然的气息。

CMYK: 8,12,41,0
CMYK: 24,81,100,0
CMYK: 47,4,98,0
CMYK: 90,54,100,25

推荐色彩搭配

C: 7	C: 92	C: 0	C: 6	C: 45	C: 47	C: 8	C: 8	C: 78
M: 3	M: 60	M: 52	M: 0	M: 10	M: 74	M: 12	M: 67	M: 30
Y: 21	Y: 100	Y: 84	Y: 10	Y: 99	Y: 100	Y: 44	Y: 97	Y: 100
K: 0	K: 42	K: 0	K: 0	K: 0	K: 12	K: 0	K: 0	K: 0

该画面中的主体产品与背景的剪纸风图案巧妙结合，舒展流畅的线条赋予作品极强的动感与生命感。

色彩点评

- 深绯红色作为图案主色，色彩鲜艳、夺目，充满大胆、热情、自由的气息。
- 午夜蓝作为背景色，将红色衬托得更加绚丽、火热。

CMYK：100,100,62,30
CMYK：8,90,87,0

推荐色彩搭配

C: 100	C: 13	C: 48	C: 24	C: 48	C: 100	C: 28	C: 88	C: 21
M: 100	M: 13	M: 100	M: 97	M: 51	M: 98	M: 90	M: 76	M: 13
Y: 63	Y: 9	Y: 100	Y: 92	Y: 83	Y: 37	Y: 86	Y: 51	Y: 7
K: 30	K: 0	K: 23	K: 0	K: 1	K: 0	K: 0	K: 15	K: 0

线条与文字结合形成的抽象图案可使人产生波纹流动的错觉，赋予画面动感，极具创造力与设计感。

色彩点评

- 由于橙色与宝石红所占比重较大，因而使文字图案的暖色部分较多，给人一种明快、鲜活、明媚的感觉。
- 黑色与紫蓝色的运用，增强了文字色彩的重量感，使其更加醒目。

CMYK：17,13,18,0
CMYK：93,88,89,80
CMYK：96,88,27,0
CMYK：9,95,64,0
CMYK：5,70,80,0

推荐色彩搭配

C: 11	C: 11	C: 100	C: 0	C: 13	C: 92	C: 22	C: 20	C: 9
M: 68	M: 8	M: 100	M: 94	M: 67	M: 85	M: 93	M: 20	M: 28
Y: 83	Y: 18	Y: 55	Y: 62	Y: 76	Y: 29	Y: 51	Y: 25	Y: 29
K: 0	K: 0	K: 26	K: 0	K: 0	K: 0	K: 0	K: 0	K: 0

6.2　包装设计

色彩调性：美味、浪漫、甜蜜、自然、清爽、绚丽。

常用主题色：

CMYK：0,68,89,0　　CMYK：30,40,0,0　　CMYK：2,54,14,0　　CMYK：42,6,79,0　　CMYK：49,14,4,0　　CMYK：31,100,64,0

常用色彩搭配

CMYK：6,57,89,0
CMYK：12,10,27,0

CMYK：78,84,0,0
CMYK：22,98,48,0

CMYK：3,26,6,0
CMYK：48,7,98,0

CMYK：50,22,0,0
CMYK：0,0,0,0

杏红色搭配米色，整体画面呈暖色调，给人一种温馨、温暖的感觉。

鲜艳的洋红色搭配紫色，充满浪漫、华丽的民俗气息。

嫩绿色搭配粉红色，色彩轻快、清新，给人以鲜活、灵活的印象。

浅天蓝与白色两种浅色形成极简、空灵、清爽的视觉画面。

配色速查

休闲	民俗	浪漫	清新

CMYK：48,10,20,0
CMYK：77,46,29,0
CMYK：0,0,0,0

CMYK：10,19,35,0
CMYK：52,99,79,28
CMYK：76,26,48,0

CMYK：0,31,9,0
CMYK：1,44,35,0
CMYK：72,31,0,0

CMYK：32,6,48,0
CMYK：14,93,74,0
CMYK：67,75,81,45

该瓶身的海岛椰树图案与五彩缤纷的色相，呈现出热情、个性、外放的视觉效果，极具吸引力。

色彩点评

- 青蓝色作为主色，色彩纯净、沉静，给人一种清凉、愉悦的感觉。
- 红色、橙黄等暖色调色彩的点缀使包装更为绚丽，充满自由、浪漫的气息。

CMYK: 76,25,10,0
CMYK: 6,4,4,0
CMYK: 17,91,72,0
CMYK: 20,22,81,0
CMYK: 96,95,52,26

推荐色彩搭配

C: 99	C: 11	C: 23	C: 8	C: 7	C: 77
M: 91	M: 9	M: 98	M: 82	M: 25	M: 27
Y: 59	Y: 7	Y: 87	Y: 78	Y: 78	Y: 11
K: 39	K: 0	K: 0	K: 0	K: 0	K: 0

C: 59	C: 9	C: 100
M: 7	M: 76	M: 100
Y: 15	Y: 83	Y: 52
K: 0	K: 0	K: 3

该葡萄酒标签以猫头鹰、狼、兔子以及植物图案描绘自然界风景，充满自然气息，给消费者以天然、健康、值得信赖的印象。

色彩点评

- 青色作为图案主色调，营造出萧瑟、肃杀的环境氛围，使包装画面更具感染力。
- 金色的文字与边框图案耀目、闪亮，给人一种光彩熠熠、尊贵、高档的感觉。

CMYK: 42,8,26,0
CMYK: 21,46,82,0
CMYK: 82,59,58,10

推荐色彩搭配

C: 43	C: 83	C: 19	C: 66	C: 6	C: 76
M: 5	M: 58	M: 16	M: 20	M: 16	M: 71
Y: 32	Y: 46	Y: 57	Y: 25	Y: 31	Y: 17
K: 0	K: 2	K: 0	K: 0	K: 0	K: 0

C: 26	C: 84	C: 3
M: 9	M: 61	M: 15
Y: 39	Y: 62	Y: 16
K: 0	K: 16	K: 0

该航队在波涛汹涌的大海中航行的画面给人留下了紧张、惊险、不安的印象，使香烛包装更具感染力与吸引力。

色彩点评

- 莫兰迪蓝、灰蓝色作为主色，表现出大海的宽广、壮阔，给人一种高端、庄重的感觉。
- 白色作为辅助色与灰蓝色搭配，使包装色彩更加清爽、简洁。

CMYK：72,52,36,0
CMYK：5,4,2,0

推荐色彩搭配

C: 85	C: 1	C: 28	C: 44	C: 96	C: 22	C: 71	C: 100	C: 7
M: 73	M: 0	M: 17	M: 27	M: 91	M: 6	M: 54	M: 89	M: 7
Y: 51	Y: 0	Y: 9	Y: 13	Y: 66	Y: 9	Y: 36	Y: 50	Y: 16
K: 14	K: 0	K: 0	K: 0	K: 55	K: 0	K: 0	K: 18	K: 0

该伏特加包装以天马星空的想象力将人物、文字、物体几何图案等多种类型的图案组合在一起，不仅独具个性，而且还提升了产品的宣传效果。

色彩点评

- 黑色作为标签底色，色彩明度极低，突出产品的传达效果。
- 白色图案与黑色底色对比分明，使包装更具经典韵味。

CMYK：76,73,74,46
CMYK：11,7,4,0

推荐色彩搭配

C: 13	C: 71	C: 60	C: 20	C: 96	C: 69	C: 0	C: 63	C: 67
M: 10	M: 69	M: 44	M: 13	M: 92	M: 67	M: 0	M: 51	M: 73
Y: 7	Y: 69	Y: 27	Y: 0	Y: 73	Y: 65	Y: 0	Y: 43	Y: 78
K: 0	K: 29	K: 0	K: 0	K: 66	K: 21	K: 0	K: 0	K: 39

老人形象作为啤酒主体图案，说明了口味的不同，并给人一种亲切、和蔼的感觉，可以拉近与消费者的距离。

色彩点评

■ 青色与橙色搭配，形成冷暖对比，提升了包装的视觉冲击力。

■ 白色在深色瓶身的衬托下更加清晰、明亮。

CMYK: 8,4,14,0
CMYK: 52,6,15,0
CMYK: 8,78,76,0

推荐色彩搭配

C: 52	C: 0	C: 8
M: 4	M: 77	M: 5
Y: 18	Y: 78	Y: 14
K: 0	K: 0	K: 0

C: 92	C: 62	C: 53
M: 88	M: 77	M: 17
Y: 88	Y: 80	Y: 9
K: 79	K: 38	K: 0

C: 18	C: 57	C: 48
M: 17	M: 19	M: 82
Y: 24	Y: 0	Y: 83
K: 0	K: 0	K: 15

佩斯利花纹与丰富的色彩使该包装充满富丽堂皇、自由浪漫的独特韵味，色彩奢华、华丽、复古。

色彩点评

■ 紫色作为包装盒背景色，色彩浓郁、艳丽，给人一种华丽、尊贵、富丽的感觉。

■ 宝石红、橙色、青色等色彩丰富了包装的视觉效果，使其更显绚丽多彩。

CMYK: 93,100,59,21
CMYK: 19,93,47,0
CMYK: 13,49,89,0
CMYK: 77,24,37,0

推荐色彩搭配

C: 7	C: 14	C: 94
M: 55	M: 62	M: 100
Y: 82	Y: 21	Y: 57
K: 0	K: 0	K: 21

C: 7	C: 79	C: 17
M: 27	M: 28	M: 96
Y: 37	Y: 45	Y: 57
K: 0	K: 0	K: 0

C: 22	C: 7	C: 30
M: 96	M: 74	M: 30
Y: 70	Y: 71	Y: 0
K: 0	K: 0	K: 0

6.3 标志设计

色彩调性： 简洁、自然、清新、温暖、运动、古典。

常用主题色：

CMYK: 0,0,0,0　　CMYK: 12,11,40,0　　CMYK: 64,11,26,0　　CMYK: 6,51,93,0　　CMYK: 79,51,3,0　　CMYK: 55,42,21,0

常用色彩搭配

CMYK: 92,87,88,79　　CMYK: 0,0,0,0　　CMYK: 67,3,27,0　　CMYK: 5,72,96,0
CMYK: 13,12,33,0　　CMYK: 78,44,0,0　　CMYK: 95,87,0,0　　CMYK: 7,0,55,0

黑色与香槟黄纯度对比分明，使图案极具层次感与表现力。

白色与露草蓝整体纯净、清凉，可令人联想到晴朗的天空，产生心旷神怡的感觉。

尼罗蓝与宝蓝搭配，仿佛湖水的色彩，给人以清凉、广阔的视觉印象。

橘黄与月亮黄呈暖色调，给人以阳光、美味、明媚的印象。

配色速查

神秘

运动

奇异

惊险

CMYK: 6,85,73,0　　CMYK: 93,88,88,79　　CMYK: 80,32,34,0　　CMYK: 20,99,100,0
CMYK: 76,100,53,19　　CMYK: 95,77,3,0　　CMYK: 7,0,42,0　　CMYK: 93,88,89,80
CMYK: 0,0,0,0　　CMYK: 13,10,10,0　　CMYK: 94,71,60,26　　CMYK: 1,0,0,0

该葡萄酒标签以孔雀形象作为设计元素，层叠的孔雀尾羽使图案更具韵律感，增强了其鲜活、自然之意。

色彩点评

- 朱红色作为图案主色，色彩鲜艳夺目，给人一种明快、亮眼的感觉。
- 黑色作为辅助色搭配红色，使标志图案更有视觉冲击力。

CMYK: 12,12,24,0
CMYK: 10,82,92,0
CMYK: 86,76,79,61

推荐色彩搭配

C: 9	C: 5	C: 98
M: 10	M: 86	M: 88
Y: 20	Y: 93	Y: 38
K: 0	K: 0	K: 3

C: 88	C: 16	C: 23
M: 79	M: 13	M: 57
Y: 76	Y: 23	Y: 73
K: 62	K: 0	K: 0

C: 0	C: 16	C: 76
M: 67	M: 19	M: 65
Y: 75	Y: 25	Y: 63
K: 0	K: 0	K: 20

该服装徽章设计作品以植物线条围绕文字布局，不仅格调自然、雅致，而且还增强了标志的美感与可视性。

色彩点评

- 低明度的黑色使视觉距离较远，可使观者将目光较多地落在图案之上。
- 白色的标志图案在黑色的衬托下更加醒目，给人以简洁、利落的印象。

CMYK: 93,88,89,80
CMYK: 2,1,1,0

推荐色彩搭配

C: 1	C: 81	C: 18
M: 1	M: 72	M: 57
Y: 1	Y: 60	Y: 97
K: 0	K: 25	K: 0

C: 91	C: 0	C: 24
M: 87	M: 0	M: 18
Y: 87	Y: 0	Y: 18
K: 78	K: 0	K: 0

C: 14	C: 76	C: 100
M: 11	M: 61	M: 100
Y: 10	Y: 39	Y: 60
K: 0	K: 0	K: 29

该标志以鲸鱼、水珠与垃圾的图标点明拯救鲸鱼的主题，并通过文字呼吁观者保护鲸鱼，具有较强的公益性。

色彩点评

- 绿色作为标志背景色，让人联想到生命与自然，呼应了标志主题。
- 深蓝色色彩深沉、庄重，表现出大海的博大、壮阔，突出了作品的严肃性。

CMYK: 55,2,56,0
CMYK: 100,100,62,37

推荐色彩搭配

C: 73	C: 55	C: 0
M: 66	M: 2	M: 0
Y: 23	Y: 52	Y: 0
K: 0	K: 0	K: 0

C: 85	C: 81	C: 31
M: 81	M: 44	M: 18
Y: 78	Y: 40	Y: 41
K: 65	K: 0	K: 0

C: 100	C: 35	C: 13
M: 100	M: 3	M: 13
Y: 62	Y: 33	Y: 69
K: 24	K: 0	K: 0

该冒险者的徽章设计作品以落日、海洋与直升机图形为设计元素，可让人联想到波澜壮阔的大海与风和日丽的美妙景色，为观者提供了广阔的想象空间。

色彩点评

- 红色天空给人一种火热、燃烧的感觉，具有较强的视觉冲击力。
- 橙黄色、奶黄色与深棕色形成明度的层次对比，丰富了标志的视觉效果。

CMYK: 4,42,82,0
CMYK: 63,81,92,51
CMYK: 9,84,82,0
CMYK: 8,4,44,0

推荐色彩搭配

C: 2	C: 60	C: 0
M: 17	M: 85	M: 77
Y: 33	Y: 87	Y: 80
K: 0	K: 47	K: 0

C: 7	C: 9	C: 57
M: 4	M: 84	M: 75
Y: 43	Y: 82	Y: 78
K: 0	K: 0	K: 24

C: 7	C: 27	C: 0
M: 44	M: 32	M: 88
Y: 84	Y: 32	Y: 88
K: 0	K: 0	K: 0

设计师以火焰、山脉、河流、星月等不同的自然现象为设计元素，打造出充满自然与个性色彩的徽章造型，增强了标志的可视性与设计感。

色彩点评

- 深橙色作为背景色，色彩饱满，给人一种浓郁、灼热的感觉。
- 黑色作为辅助色，色彩深沉，可营造出神秘、冒险的画面氛围。

CMYK: 5,79,84,0
CMYK: 68,80,94,58

推荐色彩搭配

C: 0	C: 68	C: 0
M: 85	M: 80	M: 0
Y: 91	Y: 94	Y: 0
K: 0	K: 58	K: 0

C: 40	C: 71	C: 11
M: 92	M: 70	M: 33
Y: 100	Y: 73	Y: 27
K: 6	K: 34	K: 0

C: 16	C: 36	C: 68
M: 44	M: 85	M: 80
Y: 51	Y: 100	Y: 94
K: 0	K: 2	K: 58

该标志以杯中生长的茶树为主体图案，整体画面洋溢着自然、清香的气息，充满古典韵味，给人一种回味无穷的感觉。

色彩点评

- 黑色作为标志主色，色彩明度较低，给人一种深邃、庄重的感觉。
- 橙色与黑色明度对比分明，色彩明快、温暖，给人留下了亲切、和煦的印象。

CMYK: 89,86,87,77
CMYK: 0,62,89,0
CMYK: 0,4,9,0

推荐色彩搭配

C: 3	C: 0	C: 77
M: 11	M: 52	M: 66
Y: 22	Y: 88	Y: 52
K: 0	K: 0	K: 10

C: 0	C: 0	C: 88
M: 44	M: 4	M: 85
Y: 88	Y: 9	Y: 86
K: 0	K: 0	K: 76

C: 0	C: 88	C: 19
M: 62	M: 85	M: 18
Y: 89	Y: 86	Y: 26
K: 0	K: 76	K: 0

色彩调性： 文艺、深沉、自然、风趣、活泼、华丽。

常用主题色：

CMYK:11,11,18,0　　CMYK:100,100,58,26　　CMYK:42,11,59,0　　CMYK：10,10,66,0　　CMYK：0,72,93,0　　CMYK：3,41,0,0

常用色彩搭配

CMYK：3,31,9,0
CMYK：93,99,1,0

粉色与浓蓝紫色色彩浪漫、优雅，给人一种温柔、婉约的感觉。

CMYK：15,13,24,0
CMYK：54,20,80,0

白茶色与果绿色明度与纯度适中，给人一种自然、惬意、朴实的感觉。

CMYK：7,11,30,0
CMYK：36,65,82,0

甘草黄与赭色形成暖色调搭配，色彩温和、内敛，给人以亲切、沉稳的印象。

CMYK：10,0,75,0
CMYK：82,65,34,0

黄色与水墨蓝冷暖对比鲜明，极具视觉冲击力。

配色速查

生命

CMYK：0,29,5,0
CMYK：30,22,73,0
CMYK：73,53,79,13

童话

CMYK：68,93,5,0
CMYK：8,14,19,0
CMYK：10,71,83,0

深沉

CMYK：51,89,74,20
CMYK：16,27,41,0
CMYK：73,75,75,46

梦幻

CMYK：3,46,38,0
CMYK：22,20,0,0
CMYK：13,83,49,0

　　将抽象的星空与光彩熠熠的金色文字拉开距离，不仅增强了该画面的空间感，而且还给人一种深邃、绚丽的视觉感受。

色彩点评

- 深蓝色作为背景色，表现出星空的永恒、神秘、梦幻。
- 金黄色的文字与花卉、枝蔓图案明亮夺目，给人一种华丽、富丽的感觉。

CMYK: 100,98,29,0
CMYK: 4,23,73,0

推荐色彩搭配

C: 20	C: 100	C: 77
M: 42	M: 99	M: 29
Y: 84	Y: 34	Y: 0
K: 0	K: 1	K: 0

C: 5	C: 93	C: 98
M: 16	M: 84	M: 100
Y: 71	Y: 48	Y: 68
K: 0	K: 14	K: 58

C: 15	C: 100	C: 68
M: 45	M: 96	M: 12
Y: 94	Y: 14	Y: 24
K: 0	K: 0	K: 0

　　该杂志封面以植物图案为主体，周围以动物、昆虫以及多种不同的物体图案为点缀，营造出自然、生机勃勃的画面氛围，充满清爽、悠闲、欢快的气息。

色彩点评

- 封面以墨绿色为主色调，展现出植物的生机，赋予画面生命与鲜活的气息。
- 橙红色作为点缀色，色彩饱满、鲜艳，既可为画面增色，又增强了色彩的表现力。

CMYK: 18,16,34,0
CMYK: 74,47,100,8
CMYK: 83,47,70,5
CMYK: 11,40,89,0
CMYK: 0,86,74,0

推荐色彩搭配

C: 10	C: 79	C: 56
M: 10	M: 74	M: 35
Y: 23	Y: 86	Y: 96
K: 0	K: 59	K: 0

C: 13	C: 72	C: 41
M: 85	M: 28	M: 24
Y: 91	Y: 49	Y: 38
K: 0	K: 0	K: 0

C: 33	C: 20	C: 14
M: 11	M: 44	M: 71
Y: 60	Y: 91	Y: 95
K: 0	K: 0	K: 0

该书籍封面采用丰富的几何图案为设计元素，赋予作品极强的个性色彩，给人一种繁复华丽、独特新颖的感觉。

色彩点评

- 暗黄色、宝石红、白色等多种色彩搭配，使封面色彩更显华丽、丰富。
- 浅米色色块与背景形成纯度对比，使文字信息更加清晰。

CMYK: 24,98,62,0
CMYK: 3,13,9,0
CMYK: 18,38,92,0
CMYK: 69,81,86,58

推荐色彩搭配

C: 2	C: 19	C: 73
M: 12	M: 97	M: 75
Y: 16	Y: 58	Y: 70
K: 0	K: 0	K: 40

C: 20	C: 12	C: 74
M: 41	M: 24	M: 83
Y: 95	Y: 28	Y: 70
K: 0	K: 0	K: 50

C: 24	C: 9	C: 13
M: 96	M: 49	M: 13
Y: 89	Y: 91	Y: 15
K: 0	K: 0	K: 0

多种不同的卡通图案营造出轻快、活泼的画面氛围，以吸引读者对书籍产生好感与阅读兴趣。

色彩点评

- 黑色作为画面背景色，色彩明度较低，使图案与文字更加突出、鲜明。
- 白色作为图案主色，给人一种简洁、清爽、大方的感觉，在黑色衬托下极其明亮、夺目。

CMYK: 88,84,84,74
CMYK: 1,0,2,0
CMYK: 32,32,77,0
CMYK: 46,76,90,9

推荐色彩搭配

C: 88	C: 7	C: 47
M: 84	M: 14	M: 73
Y: 84	Y: 19	Y: 85
K: 74	K: 0	K: 9

C: 0	C: 32	C: 76
M: 0	M: 33	M: 71
Y: 0	Y: 78	Y: 77
K: 0	K: 0	K: 45

C: 16	C: 59	C: 10
M: 12	M: 91	M: 27
Y: 13	Y: 81	Y: 38
K: 0	K: 46	K: 0

该封面中女性的头发与海浪相配合，充满荒诞、奇异的色彩，极具艺术性与视觉表现力。

色彩点评

- 乳白色与灰蓝色占据大半版面，给人一种含蓄、内敛的感觉。
- 暗黄色与乳黄色形成纯度对比，丰富了封面的视觉效果。

CMYK: 3,2,7,0
CMYK: 61,22,19,0
CMYK: 89,61,37,0
CMYK: 26,28,69,0

推荐色彩搭配

C: 95	C: 3	C: 44	C: 68	C: 96	C: 18	C: 0	C: 84	C: 13
M: 72	M: 2	M: 2	M: 28	M: 77	M: 19	M: 0	M: 71	M: 8
Y: 49	Y: 7	Y: 11	Y: 19	Y: 0	Y: 54	Y: 0	Y: 42	Y: 24
K: 10	K: 0	K: 0	K: 0	K: 0	K: 0	K: 0	K: 3	K: 0

孔雀、莨苕等图案采用对称式构图方式，获得了均衡、庄重的视觉效果，格调优雅、古典、端庄。

色彩点评

- 墨蓝色作为封面背景色，色彩明度较低，给人一种深邃、肃穆的感觉。
- 暗金色与墨绿色充满复古、华贵的气息，展现出高雅、精美的视觉效果。

CMYK: 96,87,80,18
CMYK: 13,11,17,0
CMYK: 29,45,69,0
CMYK: 79,54,60,8

推荐色彩搭配

C: 100	C: 21	C: 46	C: 100	C: 9	C: 24	C: 98	C: 87	C: 11
M: 100	M: 10	M: 52	M: 93	M: 5	M: 34	M: 84	M: 62	M: 9
Y: 64	Y: 18	Y: 78	Y: 55	Y: 23	Y: 94	Y: 39	Y: 71	Y: 9
K: 50	K: 0	K: 1	K: 27	K: 0	K: 0	K: 4	K: 29	K: 0

6.5 饰品设计

色彩调性： 华丽、澄净、灵动、尊贵、浪漫、雅致。

常用主题色：

CMYK: 16,39,94,0　　CMYK: 0,0,0,0　　CMYK: 28,11,0,0　　CMYK: 100,95,8,0　　CMYK: 19,26,0,0　　CMYK: 82,40,18,0

常用色彩搭配

CMYK: 0,0,0,0
CMYK: 100,92,3,0

CMYK: 13,10,10,0
CMYK: 21,45,96,0

CMYK: 58,72,0,0
CMYK: 13,20,82,0

CMYK: 79,31,27,0
CMYK: 10,7,7,0

白色与宝蓝色形成极简、清爽的风格，可给人留下干净、纯粹的视觉印象。

亮灰色与落叶黄色彩显得尊贵、雅致，为观者留下华贵、富丽的印象。

紫色与金丝雀黄色彩浪漫华贵，更显作品档次非凡。

翠蓝色与银灰色极具古典韵味，给人留下了端庄、典雅的视觉印象。

配色速查

雍容	端庄	内敛	活泼

CMYK: 86,49,72,8
CMYK: 23,42,55,0
CMYK: 10,7,7,0

CMYK: 93,87,10,0
CMYK: 82,42,27,0
CMYK: 1,1,1,0

CMYK: 12,49,38,0
CMYK: 22,62,79,0
CMYK: 100,97,56,19

CMYK: 0,0,0,0
CMYK: 11,85,68,0
CMYK: 77,88,0,0

该菱形与圆形组合而成的简约几何图案，给人留下了大方、简单、优雅的视觉印象。

色彩点评

- 晶莹剔透的钻石呈现出灵动、纯净的视觉效果，极具视觉吸引力。
- 紫色宝石神秘、浪漫，搭配奢华、优雅的蓝色宝石，更显饰品的典雅不凡。

CMYK: 5,4,4,0
CMYK: 100,94,10,0
CMYK: 18,35,40,0
CMYK: 39,84,0,0

推荐色彩搭配

C: 0	C: 95	C: 66
M: 0	M: 85	M: 61
Y: 0	Y: 0	Y: 0
K: 0	K: 0	K: 0

C: 13	C: 66	C: 88
M: 10	M: 100	M: 66
Y: 10	Y: 37	Y: 6
K: 0	K: 1	K: 0

C: 16	C: 49	C: 16
M: 55	M: 100	M: 12
Y: 62	Y: 38	Y: 13
K: 0	K: 0	K: 0

通透、闪耀的钻石与生动的蜜蜂造型打造腕间奢华景致，在给人精致、华丽之感的同时又不失活泼、灵动的气息。

色彩点评

- 金色的表盘色彩饱满、耀眼，呈现出富丽、华贵的视觉效果。
- 绿色宝石作为蜜蜂的眼睛，赋予饰品鲜活的生命感，增添了年轻气息。

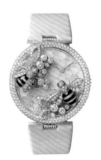

CMYK: 15,20,68,0
CMYK: 1,0,0,0
CMYK: 86,45,88,7
CMYK: 93,88,89,80

推荐色彩搭配

C: 11	C: 90	C: 53
M: 13	M: 86	M: 77
Y: 55	Y: 86	Y: 100
K: 0	K: 77	K: 26

C: 30	C: 14	C: 10
M: 42	M: 12	M: 24
Y: 93	Y: 12	Y: 49
K: 0	K: 0	K: 0

C: 13	C: 87	C: 13
M: 17	M: 53	M: 32
Y: 33	Y: 89	Y: 89
K: 0	K: 21	K: 0

不同宝石的巧妙排列打造出梦幻般的渐变裙摆，呈现出亭亭玉立的人物造型，格调华贵、优雅。

色彩点评

- 橙色与黄色宝石过渡自然，给人一种明亮、尊贵的感觉。
- 无色钻石通透、澄净，极具纯净、雅致的韵味。

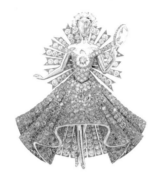

CMYK: 9,7,7,0
CMYK: 17,17,68,0
CMYK: 22,52,98,0

推荐色彩搭配

C: 8	C: 15	C: 51
M: 6	M: 43	M: 42
Y: 6	Y: 93	Y: 40
K: 0	K: 0	K: 0

C: 6	C: 15	C: 22
M: 2	M: 58	M: 23
Y: 21	Y: 87	Y: 89
K: 0	K: 0	K: 0

C: 0	C: 26	C: 15
M: 0	M: 29	M: 61
Y: 0	Y: 56	Y: 98
K: 0	K: 0	K: 0

由透明钻石与白金构成雪花图案，呈现出典雅、皎洁的视觉效果。而蓝色宝石的运用则丰富了首饰的颜色，格调深邃、端庄。

色彩点评

- 银白色的金属光泽闪耀夺目，具有较强的视觉吸引力。
- 蓝宝石深邃、优雅，可让人想起广阔的大海，更显高贵不凡。

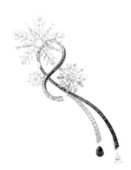

CMYK: 11,8,8,0
CMYK: 88,70,0,0

推荐色彩搭配

C: 0	C: 94	C: 27
M: 0	M: 89	M: 15
Y: 0	Y: 36	Y: 5
K: 0	K: 2	K: 0

C: 98	C: 17	C: 48
M: 91	M: 13	M: 47
Y: 0	Y: 12	Y: 0
K: 0	K: 0	K: 0

C: 19	C: 88	C: 21
M: 25	M: 71	M: 16
Y: 93	Y: 3	Y: 15
K: 0	K: 0	K: 0

该松树造型的饰品给人留下了葱郁、生机盎然的印象，具有较强的趣味性与设计感。

色彩点评

- 绿色鲜活、自然，洋溢着生命的气息，给人一种年轻、活力满满的感觉。
- 橙色的果实造型丰富了饰品的视觉效果，给人一种丰收、温暖的感觉。

CMYK: 78,20,64,0
CMYK: 25,69,100,0
CMYK: 19,31,39,0

推荐色彩搭配

C: 29	C: 87	C: 3
M: 4	M: 51	M: 38
Y: 21	Y: 79	Y: 65
K: 0	K: 14	K: 0

C: 76	C: 9	C: 61
M: 13	M: 30	M: 83
Y: 58	Y: 35	Y: 100
K: 0	K: 0	K: 50

C: 7	C: 80	C: 51
M: 56	M: 29	M: 51
Y: 77	Y: 51	Y: 59
K: 0	K: 0	K: 0

该款饰品以天鹅为主题，多种彩色钻石构成裙摆造型，将动物形象拟人化，赋予饰品生命，使其更加璀璨夺目、富有意趣。

色彩点评

- 晶莹、璀璨的无色钻石给人一种雅致、秀丽的感觉。
- 蓝色与紫色钻石呈冷色调，带来惬意、平静的视觉体验，气质浪漫、文雅。

CMYK: 2,2,2,0
CMYK: 36,18,0,0
CMYK: 94,93,28,0
CMYK: 18,18,64,0

推荐色彩搭配

C: 17	C: 88	C: 15
M: 14	M: 89	M: 32
Y: 12	Y: 52	Y: 0
K: 0	K: 23	K: 0

C: 0	C: 49	C: 20
M: 0	M: 29	M: 38
Y: 0	Y: 0	Y: 94
K: 0	K: 0	K: 0

C: 2	C: 76	C: 90
M: 10	M: 76	M: 84
Y: 10	Y: 16	Y: 0
K: 0	K: 0	K: 0

6.6 服装设计

色彩调性： 优雅、时尚、甜美、梦幻、简约、酷炫。

常用主题色：

CMYK: 2,97,77,0 　CMYK: 26,27,0,0 　CMYK: 7,71,76,0 　CMYK: 87,83,83,73 　CMYK: 5,3,3,0 　CMYK: 76,59,1,0

常用色彩搭配

CMYK: 0,78,32,0
CMYK: 4,21,24,0

CMYK: 22,29,0,0
CMYK: 13,35,44,0

CMYK: 76,59,1,0
CMYK: 3,2,2,0

CMYK: 87,83,83,73
CMYK: 20,15,15,0

浅藕色与山茶红可将女性柔美、优雅的气质凸显。

杏色与丁香紫色彩轻浅、柔和，可以营造出清新、婉约的画面氛围。

白色与皇室蓝色彩简单、清爽，给人以休闲、运动的视觉印象。

黑色与灰色表现出炫酷、神秘的特质，可以塑造时尚、个性的风格。

配色速查

个性	鲜活	自由	优雅

CMYK: 19,0,24,0
CMYK: 16,91,44,0
CMYK: 100,99,56,17

CMYK: 40,0,18,0
CMYK: 5,25,50,0
CMYK: 11,62,96,0

CMYK: 5,93,100,0
CMYK: 5,31,90,0
CMYK: 82,38,36,0

CMYK: 3,26,9,0
CMYK: 16,84,45,0
CMYK: 59,97,56,17

该几何图形作为单位图案，形成水平排列的二方连续图案，给人一种协调有序、层次分明的感觉。

色彩点评

■ 红色、橙黄色为暖色调色彩，与藏蓝色形成冷暖对比，给人一种绚丽、鲜活的感觉。

■ 墨绿色与红色对比强烈，使服装造型更具视觉冲击力。

CMYK: 20,99,100,0
CMYK: 13,48,71,0
CMYK: 98,92,56,32
CMYK: 91,62,66,23

推荐色彩搭配

C: 26	C: 10	C: 21
M: 98	M: 9	M: 42
Y: 100	Y: 11	Y: 75
K: 0	K: 0	K: 0

C: 100	C: 16	C: 43
M: 95	M: 31	M: 86
Y: 47	Y: 48	Y: 79
K: 12	K: 0	K: 7

C: 93	C: 7	C: 14
M: 65	M: 11	M: 88
Y: 62	Y: 18	Y: 100
K: 23	K: 0	K: 0

该白雪皑皑的村落沐浴在温暖的霞光中的景象给人悠闲、惬意的视觉体验，而通过风景图案的运用则增强了服装造型的感染力与吸引力。

色彩点评

■ 粉橙色展现落日的余晖，视觉冲击力较弱，呈现出和煦、明媚的视觉效果。

■ 淡紫色的少量运用更显景致的朦胧、梦幻，增强了服装的视觉美感。

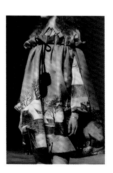

CMYK: 19,46,51,0
CMYK: 33,31,0,0
CMYK: 10,7,5,0
CMYK: 73,67,62,20

推荐色彩搭配

C: 40	C: 13	C: 22
M: 36	M: 24	M: 61
Y: 0	Y: 29	Y: 57
K: 0	K: 0	K: 0

C: 26	C: 47	C: 43
M: 28	M: 38	M: 97
Y: 38	Y: 6	Y: 100
K: 0	K: 0	K: 11

C: 23	C: 25	C: 36
M: 10	M: 39	M: 59
Y: 0	Y: 23	Y: 91
K: 0	K: 0	K: 0

该盾型植物花纹作为单位纹样排列，形成一整二破式的二方连续图案，充满节奏感与韵律感，给人留下了富有动感、个性的印象。

色彩点评

■ 酒红色与橙黄色形成类似色对比，给人留下了温暖、和谐、绚丽的视觉印象。

■ 深青色与暖色调色彩形成冷暖对比，使服装更具视觉吸引力。

CMYK: 52,98,100,36
CMYK: 12,46,91,0
CMYK: 56,31,19,0
CMYK: 36,43,49,0

推荐色彩搭配

C: 55	C: 10	C: 38	C: 18	C: 9	C: 82	C: 47	C: 7	C: 3
M: 16	M: 9	M: 45	M: 18	M: 55	M: 57	M: 98	M: 13	M: 38
Y: 11	Y: 12	Y: 46	Y: 24	Y: 86	Y: 13	Y: 100	Y: 24	Y: 77
K: 0	K: 0	K: 0	K: 0	K: 0	K: 0	K: 20	K: 0	K: 0

该服装图案从城市内景一角切入，极具生活气息，打造出与众不同的服装风格，充满趣味性与个性色彩。

色彩点评

■ 图案总体呈红色调，洋红色与深酒红占据较大面积，给人一种明朗、愉快、明艳的感觉。

■ 蟹壳青与深酒红等色彩明度较低，构成建筑的光影效果，增强了图案的立体感与真实感。

CMYK: 13,93,49,0
CMYK: 81,98,58,40
CMYK: 12,11,1,0
CMYK: 78,71,58,20

推荐色彩搭配

C: 15	C: 18	C: 87	C: 44	C: 21	C: 84	C: 64	C: 33	C: 24
M: 95	M: 11	M: 80	M: 92	M: 19	M: 73	M: 99	M: 38	M: 78
Y: 57	Y: 2	Y: 66	Y: 65	Y: 69	Y: 62	Y: 72	Y: 31	Y: 84
K: 0	K: 0	K: 46	K: 5	K: 0	K: 31	K: 50	K: 0	K: 0

142

复古花纹舒展流畅的枝蔓线条富含流动之美，形成较强的秩序感与节奏感，凸显出该服装时尚、尊贵、高雅的气质。

色彩点评

- 黑色花纹色彩深沉、深邃，显露出神秘、奇异的风格。
- 服装内侧底色与花纹调转，可使服装整体造型保持统一、协调。

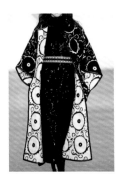

CMYK: 89,84,84,75
CMYK: 6,5,6,0

推荐色彩搭配

C: 7	C: 88	C: 23	C: 98	C: 8	C: 47	C: 0	C: 83	C: 94
M: 4	M: 82	M: 17	M: 91	M: 6	M: 39	M: 0	M: 78	M: 99
Y: 17	Y: 56	Y: 16	Y: 58	Y: 6	Y: 31	Y: 0	Y: 72	Y: 44
K: 0	K: 26	K: 0	K: 37	K: 0	K: 0	K: 0	K: 53	K: 12

空旷的街道与繁茂的树木形成动静结合的视觉画面，既给人留下了寂静、孤独的视觉印象，又增强了服装的表现力。

色彩点评

- 用浅蓝紫色渲染环境的清冷、安静，使服装图案更加生动、真实，增强了造型的感染力。
- 以墨灰色树枝与阴影打造阴影效果，强化了图案的表现力。

CMYK: 52,43,0,0
CMYK: 5,7,0,0
CMYK: 86,83,58,31

推荐色彩搭配

C: 61	C: 6	C: 100	C: 35	C: 79	C: 65	C: 45	C: 76	C: 89
M: 53	M: 7	M: 99	M: 32	M: 72	M: 78	M: 38	M: 70	M: 85
Y: 0	Y: 2	Y: 43	Y: 11	Y: 0	Y: 79	Y: 4	Y: 49	Y: 76
K: 0	K: 0	K: 2	K: 0	K: 0	K: 44	K: 0	K: 8	K: 67

6.7 织锦、布艺

色彩调性： 华丽、自由、浪漫、鲜艳、丰富、鲜活。

常用主题色：

CMYK:36,81,100,1　CMYK:93,89,85,77　CMYK: 86,41,93,3　CMYK: 7,94,9,0　CMYK: 11,20,41,0　CMYK: 71,26,6,0

常用色彩搭配

CMYK: 12,61,86,0　　CMYK: 85,41,100,4　　CMYK: 13,17,28,0　　CMYK: 13,98,51,0
CMYK: 93,89,85,77　CMYK: 20,98,100,0　CMYK: 70,33,26,0　CMYK: 13,42,89,0

深橙色搭配黑色，色彩奇　松绿色与绯红色可让人联　沙色与青蓝色形成冷暖　深洋红与万寿菊黄色彩浓
诡、神秘，可让人联想　想到圣诞节的主题，给人　色调的对比，提升了作　郁、鲜艳，给人一种华
到万圣节的节日气氛。　留下了欢快、轻松的视觉　品的视觉吸引力。　丽、热情、火热的感觉。
　　　　　　　　　　　印象。

配色速查

绚丽	热情	天然	甜美

CMYK: 0,60,76,0　　CMYK: 49,65,66,4　　CMYK: 13,11,21,0　　CMYK: 5,13,13,0
CMYK: 81,91,70,61　CMYK: 16,38,82,0　CMYK: 55,38,75,0　CMYK: 5,76,56,0
CMYK: 66,18,28,0　CMYK: 26,100,96,0　CMYK: 87,76,70,48　CMYK: 55,94,100,43

该抽象几何图案作为单位纹样，形成一整二破式与水平式的二方连续奇勒姆图案，展现出复古、神秘、华丽的民俗风格。

- 橙色作为地毯主色调，充满热情、外放、富丽的气息。
- 黑色的少量运用，增强了色彩的重量感，提升了图案的视觉吸引力。

CMYK: 15,81,73,0
CMYK: 18,59,84,0
CMYK: 7,12,33,0
CMYK: 86,89,86,77

推荐色彩搭配

C: 13	C: 4	C: 90
M: 75	M: 5	M: 85
Y: 65	Y: 20	Y: 80
K: 0	K: 0	K: 71

C: 51	C: 10	C: 34
M: 87	M: 21	M: 45
Y: 90	Y: 26	Y: 54
K: 26	K: 0	K: 0

C: 14	C: 42	C: 27
M: 63	M: 93	M: 32
Y: 79	Y: 100	Y: 45
K: 0	K: 8	K: 0

螺旋、波点以及音符图形组合，形成富于个性色彩与动感的抽象图案，呈现出神秘、奇幻的设计风格。

- 冷色调的湖青色色彩浓郁，可让人联想到清澈的湖水，给人一种清凉、舒爽的感受。
- 黑色明度较低，营造出神秘、昏暗的视觉效果，增强了图案的神秘感。

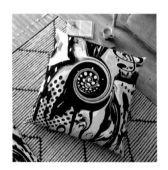

CMYK: 61,0,24,0
CMYK: 2,1,4,0
CMYK: 8,21,42,0
CMYK: 87,82,85,73

推荐色彩搭配

C: 71	C: 14	C: 87
M: 3	M: 24	M: 82
Y: 31	Y: 44	Y: 84
K: 0	K: 0	K: 72

C: 7	C: 78	C: 70
M: 21	M: 40	M: 62
Y: 27	Y: 34	Y: 18
K: 0	K: 0	K: 0

C: 49	C: 23	C: 81
M: 0	M: 41	M: 66
Y: 22	Y: 58	Y: 54
K: 0	K: 0	K: 12

该简约的几何图形图案由于色彩丰富，因而获得了直观、强烈的视觉冲击力，给人留下了深刻的印象。

色彩点评

- 丰富的色彩给人一种绚丽多彩的视觉感受，极具视觉吸引力。
- 绿色与红色、黄色与蓝色等对比较为强烈，使沙发更加吸睛。

CMYK: 71,42,100,2
CMYK: 6,86,100,0
CMYK: 38,100,100,4
CMYK: 7,28,90,0
CMYK: 55,10,51,0
CMYK: 48,100,64,10

推荐色彩搭配

C：22	C：76	C：16
M：100	M：67	M：16
Y：89	Y：100	Y：31
K：0	K：47	K：0

C：9	C：7	C：88
M：88	M：33	M：76
Y：100	Y：90	Y：40
K：0	K：0	K：3

C：45	C：5	C：90
M：100	M：44	M：58
Y：56	Y：17	Y：69
K：3	K：0	K：21

该羊毛毯采用传统、复古的花卉图案，舒展的叶片给人一种饱满、灵动的感觉，呈现出富丽、华贵的视觉效果。

色彩点评

- 浅橘色与米色搭配，地毯整体呈粉橙色调，营造出温馨、柔和、幸福的画面氛围。
- 浅青蓝色的少许点缀，使地毯图案更加绚丽、丰富。

CMYK: 84,80,74,59
CMYK: 12,27,36,0
CMYK: 19,46,60,0
CMYK: 46,100,100,17
CMYK: 38,37,63,0
CMYK: 43,33,29,0

推荐色彩搭配

C：83	C：11	C：55
M：83	M：21	M：61
Y：73	Y：36	Y：66
K：59	K：0	K：6

C：32	C：28	C：42
M：100	M：52	M：14
Y：100	Y：68	Y：9
K：1	K：0	K：0

C：36	C：17	C：42
M：19	M：53	M：100
Y：63	Y：78	Y：100
K：0	K：0	K：9

该神秘的佩斯利花纹和植物图案的融合极具艺术美感，充满豪华、古典的气息，给人以视觉上的享受。

色彩点评

- 米黄色作为图案主色，整体呈暖色调，给人一种温暖、富丽的感觉。
- 繁复的花纹与中纯度的色彩结合，格调复古、典雅。

CMYK: 11,15,29,0
CMYK: 17,32,47,0
CMYK: 35,57,92,0
CMYK: 55,81,93,33
CMYK: 59,50,55,1

推荐色彩搭配

C: 19	C: 59	C: 22
M: 22	M: 90	M: 13
Y: 39	Y: 96	Y: 16
K: 0	K: 52	K: 0

C: 55	C: 33	C: 63
M: 33	M: 47	M: 71
Y: 43	Y: 65	Y: 71
K: 0	K: 0	K: 25

C: 14	C: 50	C: 25
M: 8	M: 67	M: 64
Y: 20	Y: 87	Y: 97
K: 0	K: 10	K: 0

该卡通风格的风景图案营造出欢快、悠然自得的画面氛围，增强了丝巾的感染力与视觉吸引力。

色彩点评

- 深蓝色天空与月白色云朵形成明暗对比，丰富了图案的色彩层次。
- 黄色作为点缀色，为画面增添了温暖的气息，给人一种明快、醒目的感觉。

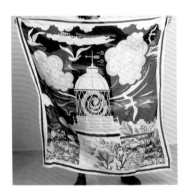

CMYK: 22,6,7,0
CMYK: 82,48,0,0
CMYK: 99,96,49,18
CMYK: 11,30,74,0

推荐色彩搭配

C: 34	C: 95	C: 23
M: 9	M: 90	M: 23
Y: 16	Y: 50	Y: 56
K: 0	K: 20	K: 0

C: 7	C: 81	C: 80
M: 36	M: 47	M: 70
Y: 68	Y: 0	Y: 47
K: 0	K: 0	K: 7

C: 12	C: 19	C: 97
M: 10	M: 17	M: 94
Y: 7	Y: 72	Y: 55
K: 0	K: 0	K: 31

6.8 器物设计

色彩调性： 简单、典雅、庄重、复古、华丽、自然。

常用主题色：

CMYK: 0,0,0,0 CMYK: 20,70,83,0 CMYK: 79,59,29,0 CMYK: 56,100,79,40 CMYK: 7,7,86,0 CMYK: 56,19,87,0

常用色彩搭配

CMYK: 20,70,83,0
CMYK: 69,61,57,8

CMYK: 93,71,16,0
CMYK: 3,2,2,0

CMYK: 50,100,92,27
CMYK: 65,78,100,52

CMYK: 8,6,59,0
CMYK: 63,34,100,0

暗红橙与炭灰色的明度对比强烈，极具视觉冲击力。

白色与艳蓝色色彩清爽、简约，突出了极简的主题。

深酒红与巧克力色色彩深沉，打造出复古、古典的中世纪风格。

奶黄色搭配深苹果绿，给人一种自然、温和的感觉，令人心情愉悦。

配色速查

生机

CMYK: 61,39,14,0
CMYK: 31,2,62,0
CMYK: 8,38,78,0

古典

CMYK: 74,36,40,0
CMYK: 25,44,98,0
CMYK: 83,75,63,34

淡雅

CMYK: 54,40,14,0
CMYK: 0,0,0,0
CMYK: 5,6,20,0

愉悦

CMYK: 82,67,45,5
CMYK: 23,3,15,0
CMYK: 3,59,55,0

该陶器花盆外侧以简约的线条组成旋涡图案，形成富有韵律感与节奏感的外观造型，赋予陶器以艺术感。

色彩点评

- 青色给人一种清爽、清凉的感觉，在植物的衬托下，更显自然、鲜活。
- 深棕色的花纹图案，与陶器自身色彩形成明暗对比，突出立体效果，丰富了陶器外观质感。

CMYK: 47,0,29,0
CMYK: 64,67,69,19

推荐色彩搭配

C: 50	C: 7	C: 64
M: 0	M: 12	M: 69
Y: 32	Y: 37	Y: 77
K: 0	K: 0	K: 28

C: 75	C: 59	C: 45
M: 68	M: 36	M: 13
Y: 73	Y: 100	Y: 35
K: 36	K: 0	K: 0

C: 15	C: 84	C: 51
M: 41	M: 46	M: 46
Y: 90	Y: 64	Y: 49
K: 0	K: 3	K: 0

该瓷器表面的抽象几何图案展现出自由、随性、个性的特征，流露出浓郁的民俗风情，给人留下了奇异、超脱常规的印象。

色彩点评

- 藏蓝色与墨绿色色彩明度较低，呈现出深沉、复古的视觉效果。
- 杏黄色与水青色搭配，与两种深色形成明暗对比，丰富了瓷器的色彩层次。

CMYK: 98,100,60,37
CMYK: 55,19,29,0
CMYK: 7,5,6,0
CMYK: 92,74,64,36
CMYK: 16,36,70,0

推荐色彩搭配

C: 100	C: 1	C: 13
M: 91	M: 1	M: 53
Y: 49	Y: 1	Y: 84
K: 13	K: 0	K: 0

C: 100	C: 18	C: 79
M: 100	M: 10	M: 41
Y: 59	Y: 3	Y: 36
K: 16	K: 0	K: 0

C: 91	C: 44	C: 21
M: 65	M: 4	M: 40
Y: 78	Y: 17	Y: 76
K: 41	K: 0	K: 0

该鲜活的植物图案与抽象的线条图案结合，给人留下了眼花缭乱、花团锦簇的视觉印象。

色彩点评

- 宝蓝色的瓶口花纹色彩饱满，给人一种古典、雅致的感觉。
- 墨绿色的植物与蓝紫色花朵呈现出生机盎然的视觉效果，增添了生命力与自然气息。

CMYK：98,100,48,16
CMYK：13,14,21,0
CMYK：53,20,17,0
CMYK：32,29,53,0
CMYK：71,63,80,28

推荐色彩搭配

C：89	C：13	C：46	C：27	C：75	C：34	C：86	C：70	C：4
M：81	M：16	M：83	M：19	M：54	M：93	M：87	M：16	M：6
Y：0	Y：26	Y：91	Y：56	Y：100	Y：100	Y：45	Y：10	Y：22
K：0	K：0	K：12	K：0	K：19	K：1	K：10	K：0	K：0

由复古花纹与花卉组合而成具有自然田园风格的图案，赋予图案呼吸感，突出了清新、典雅的主题。

色彩点评

- 深青色花纹与瓷器底色形成邻近色对比，营造出自然、鲜活、清新的画面氛围。
- 深橙红色的花朵与绿色调色彩形成极致对比，具有强烈的视觉冲击力。

CMYK：48,16,53,0
CMYK：77,62,62,16
CMYK：41,80,85,5
CMYK：0,0,0,0

推荐色彩搭配

C：32	C：82	C：9	C：11	C：84	C：40	C：53	C：47	C：28
M：100	M：56	M：9	M：8	M：76	M：15	M：24	M：90	M：18
Y：100	Y：69	Y：18	Y：9	Y：73	Y：49	Y：53	Y：100	Y：57
K：1	K：14	K：0	K：0	K：52	K：0	K：0	K：18	K：0

该台灯外侧的网状图案在点亮后呈现出绚丽、梦幻、唯美的视觉效果，台灯的实用性与装饰性兼具，提升了空间的细节美感。

色彩点评

- 湖青色可让人想到澄澈通透的湖水，带来舒适、惬意的视觉体验。
- 粉色丰富了图案的色彩，格调浪漫、雅致。

CMYK: 60,0,19,0
CMYK: 98,100,48,14
CMYK: 47,0,50,0
CMYK: 5,2,2,0
CMYK: 13,79,9,0

推荐色彩搭配

C: 31	C: 85	C: 17
M: 5	M: 48	M: 92
Y: 27	Y: 24	Y: 50
K: 0	K: 0	K: 0

C: 65	C: 52	C: 77
M: 0	M: 16	M: 61
Y: 19	Y: 75	Y: 38
K: 0	K: 0	K: 0

C: 3	C: 81	C: 100
M: 78	M: 37	M: 98
Y: 55	Y: 31	Y: 28
K: 0	K: 0	K: 0

该瓷器图案呈仰视的视角，获得了聚拢、收缩的透视效果，给人留下了树木参天的印象，富含生机与清新的气息。

色彩点评

- 由于树木图案纹理细腻，从而使其更加逼真、形象。
- 浅绿色与浅青色形成水彩晕染的画面，充满生机勃勃、清新惬意的气息。

CMYK: 13,0,11,0
CMYK: 23,2,34,0
CMYK: 46,17,51,0
CMYK: 58,16,26,0
CMYK: 92,82,74,61

推荐色彩搭配

C: 33	C: 10	C: 75
M: 28	M: 3	M: 27
Y: 48	Y: 10	Y: 33
K: 0	K: 0	K: 0

C: 26	C: 67	C: 78
M: 4	M: 31	M: 64
Y: 40	Y: 38	Y: 58
K: 0	K: 0	K: 14

C: 12	C: 49	C: 45
M: 0	M: 20	M: 13
Y: 14	Y: 88	Y: 29
K: 0	K: 0	K: 0

6.9　室内设计

色彩调性：清新、温馨、治愈、优雅、时尚、清爽。

常用主题色：

CMYK: 31,3,12,0　CMYK: 11,11,18,0　CMYK: 5,36,42,0　CMYK: 36,17,0,0　CMYK: 100,98,62,43　CMYK: 31,5,69,0

常用色彩搭配

CMYK: 31,12,7,0
CMYK: 87,69,0,0

浅天蓝与皇室蓝形成冷色调的同类色搭配，给人一种统一、冷静的感觉。

CMYK: 50,0,18,0
CMYK: 28,22,39,0

绿松石与芥子色的搭配形成纯度对比，使图案更富有层次感。

CMYK: 3,38,41,0
CMYK: 29,14,0,0

桃黄色与淡蓝色搭配，给人一种清新、空灵、浪漫的感觉。

CMYK: 31,5,69,0
CMYK: 4,73,85,0

月光绿与橘红色彩明亮、鲜艳，给人留下了明快、鲜活的视觉印象。

配色速查

阳光

CMYK: 6,6,17,0
CMYK: 2,59,92,0
CMYK: 37,7,76,0

清冷

CMYK: 16,6,0,0
CMYK: 38,29,16,0
CMYK: 46,53,0,0

魔幻

CMYK: 15,19,36,0
CMYK: 53,74,100,23
CMYK: 56,0,24,0

冷静

CMYK: 89,84,85,75
CMYK: 4,3,3,0
CMYK: 100,91,0,0

152

以清晨的城市风景作为墙纸图案，给人留下了清爽、惬意的视觉印象，营造出轻快、自然的居家氛围。

色彩点评

- 青色调的风景图案呈现出清凉、自然的视觉效果。
- 几株山茶红色植物与青绿色调形成强烈对比，极具注目性。

CMYK: 35,14,24,0
CMYK: 73,55,27,0
CMYK: 40,20,54,0
CMYK: 22,82,55,0

推荐色彩搭配

C: 33	C: 42	C: 97
M: 4	M: 45	M: 91
Y: 62	Y: 36	Y: 40
K: 0	K: 0	K: 6

C: 36	C: 60	C: 32
M: 12	M: 65	M: 76
Y: 0	Y: 24	Y: 61
K: 0	K: 0	K: 0

C: 7	C: 38	C: 92
M: 69	M: 3	M: 87
Y: 68	Y: 23	Y: 33
K: 0	K: 0	K: 1

以复古花纹作为家具装饰，枝蔓、叶片舒展流畅，律动感极强，呈现出灵动、华丽的视觉效果，充满欧洲古典气息。

色彩点评

- 象牙白色花纹与家具同色，形成和谐、统一的色调与风格。

CMYK: 9,9,17,0

推荐色彩搭配

C: 16	C: 53	C: 88
M: 13	M: 53	M: 84
Y: 18	Y: 57	Y: 84
K: 0	K: 1	K: 74

C: 6	C: 43	C: 20
M: 7	M: 18	M: 42
Y: 17	Y: 23	Y: 96
K: 0	K: 0	K: 0

C: 1	C: 42	C: 62
M: 1	M: 35	M: 74
Y: 1	Y: 47	Y: 78
K: 0	K: 0	K: 33

该拼接的碎片图案展现出独特的马赛克艺术理念，使家具呈现出时尚、个性的特点，装饰了室内空间。

色彩点评

- 天蓝色与深蓝色使桌面图案呈冷色调，可让人联想到深邃、蔚蓝的大海，给人凉爽、惬意、平静的视觉体验。
- 少量的白色碎片使图案更加明亮，给人一种更为清爽的视觉感受。

CMYK: 58,1,3,0
CMYK: 75,38,0,0
CMYK: 100,98,33,0
CMYK: 11,2,2,0

推荐色彩搭配

C: 14	C: 100	C: 33	C: 75	C: 13	C: 63	C: 63	C: 100	C: 31
M: 2	M: 94	M: 69	M: 36	M: 10	M: 61	M: 11	M: 100	M: 7
Y: 0	Y: 11	Y: 32	Y: 0	Y: 10	Y: 49	Y: 6	Y: 62	Y: 0
K: 0	K: 0	K: 0	K: 0	K: 0	K: 2	K: 0	K: 30	K: 0

该文字图案通过艺术加工后，呈现出破旧、涂抹的质感，给人以陈旧、魔幻的印象，营造出神秘、奇幻的空间氛围。

色彩点评

- 红色与玫红色在黑色背景的衬托下，更加醒目、鲜艳，具有强烈的视觉冲击力。
- 橙黄色给人一种温暖、明媚的感觉，减轻了图案的神秘感与压迫感。

CMYK: 34,96,100,2
CMYK: 39,95,47,0
CMYK: 16,43,79,0
CMYK: 85,83,84,72

推荐色彩搭配

C: 18	C: 13	C: 36	C: 16	C: 18	C: 14	C: 84	C: 22	C: 30
M: 76	M: 19	M: 94	M: 97	M: 36	M: 70	M: 81	M: 94	M: 14
Y: 92	Y: 20	Y: 60	Y: 100	Y: 93	Y: 25	Y: 83	Y: 37	Y: 61
K: 0	K: 0	K: 0	K: 0	K: 0	K: 0	K: 69	K: 0	K: 0

该地砖图案以三角形为单位图形进行组合，形成富有韵律感的动态旋转图案，利用视觉错觉现象，呈现出富有创造力的局部空间设计。

色彩点评

■ 黑、白两色的搭配简约、经典，使图案更加立体、层次清晰。

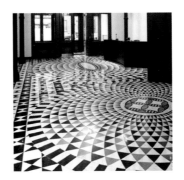

CMYK: 83,78,81,64
CMYK: 0,0,0,0
CMYK: 50,40,27,0

推荐色彩搭配

C: 1	C: 75	C: 83
M: 3	M: 20	M: 77
Y: 10	Y: 16	Y: 49
K: 0	K: 0	K: 13

C: 42	C: 95	C: 0
M: 33	M: 91	M: 0
Y: 61	Y: 43	Y: 0
K: 0	K: 9	K: 0

C: 83	C: 9	C: 36
M: 78	M: 6	M: 27
Y: 64	Y: 3	Y: 19
K: 38	K: 0	K: 0

该卡通风景图案通过图形与色彩的冲击力来强化墙面的装饰性，打造出自然、富有趣味性的室内空间。

色彩点评

■ 沙黄色山脉与河流给人一种温暖、厚重的感觉。

■ 橄榄绿色植物蕴含生机，使风景图案更具感染力。

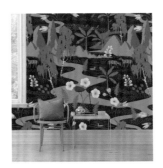

CMYK: 35,47,80,0
CMYK: 73,60,33,0
CMYK: 62,51,81,6
CMYK: 17,17,33,0
CMYK: 24,71,63,0

推荐色彩搭配

C: 77	C: 35	C: 29
M: 75	M: 47	M: 71
Y: 64	Y: 80	Y: 65
K: 34	K: 0	K: 0

C: 32	C: 73	C: 76
M: 24	M: 60	M: 57
Y: 26	Y: 33	Y: 88
K: 0	K: 0	K: 23

C: 17	C: 61	C: 36
M: 17	M: 50	M: 87
Y: 33	Y: 78	Y: 67
K: 0	K: 5	K: 1

6.10　室外设计

色彩调性： 醒目、自然、古典、明快、绚丽、深刻。

常用主题色：

CMYK: 7,7,86,0　　CMYK: 49,7,84,0　　CMYK: 20,26,37,0　　CMYK: 0,84,81,0　　CMYK: 17,96,16,0　　CMYK: 89,76,63,36

常用色彩搭配

CMYK: 5,4,39,0
CMYK: 95,74,48,10

CMYK: 46,15,100,0
CMYK: 64,100,56,22

CMYK: 8,19,28,0
CMYK: 6,95,100,0

CMYK: 81,61,52,7
CMYK: 15,12,24,0

奶黄色搭配湖绿色，可让人联想到霞光与深海，给人一种唯美、幽寂的感觉。

蝴蝶花紫搭配酒绿色，呈现出魔幻、绚丽的视觉效果，营造出奇异、个性的画面氛围。

米色与草莓红形成邻近色对比，给人一种热情、娇艳的感觉。

深青灰与沙色形成纯度与明度对比，极具层次感与视觉冲击力。

配色速查

丰富

CMYK: 11,98,94,0
CMYK: 20,43,96,0
CMYK: 80,43,18,0

和谐

CMYK: 2,48,72,0
CMYK: 4,22,63,0
CMYK: 66,49,25,0

商务

CMYK: 90,86,86,77
CMYK: 6,5,5,0
CMYK: 91,86,50,18

明媚

CMYK: 4,2,2,0
CMYK: 50,7,100,0
CMYK: 8,87,100,0

门框两侧的藤蔓与中间的花卉图案使环境充满生机与活力，营造出清新、惬意的居家环境。

色彩点评

- 草绿色作为植物图案主色，使其更加生动、形象，给人一种鲜活、自然的感觉。
- 粉红色的花朵鲜艳、甜美，增添了活泼、明快的气息。

CMYK: 68,53,94,13
CMYK: 27,68,44,0

推荐色彩搭配

C: 35	C: 55	C: 9
M: 84	M: 16	M: 5
Y: 66	Y: 84	Y: 27
K: 0	K: 0	K: 0

C: 28	C: 69	C: 26
M: 9	M: 36	M: 96
Y: 51	Y: 100	Y: 56
K: 0	K: 0	K: 0

C: 82	C: 43	C: 22
M: 35	M: 16	M: 15
Y: 48	Y: 97	Y: 27
K: 0	K: 0	K: 0

该图书馆以竖立的书籍作为建筑外形，既呈现出富含创造力与设计感的视觉效果，又增强了建筑外观的艺术感与吸引力。

色彩点评

- 棕红色书籍色彩明度较低，给人以古典、高雅、历史悠久的印象。
- 浅米色的入口设计与周围建筑的色彩形成同类色搭配，空间色彩较为统一、协调。

CMYK: 16,16,19,0
CMYK: 80,78,81,62
CMYK: 36,71,67,0
CMYK: 21,37,50,0

推荐色彩搭配

C: 16	C: 39	C: 83
M: 17	M: 25	M: 78
Y: 18	Y: 14	Y: 76
K: 0	K: 0	K: 59

C: 19	C: 67	C: 50
M: 31	M: 64	M: 82
Y: 39	Y: 68	Y: 95
K: 0	K: 19	K: 20

C: 50	C: 32	C: 15
M: 92	M: 56	M: 16
Y: 100	Y: 100	Y: 17
K: 28	K: 0	K: 0

该地板以碎片拼贴形成色彩艳丽的马赛克植物图案，色彩活泼、明快，与植物互相映衬，美化了周边环境。

色彩点评

- 浅灰色占据较大面积，给人留下了清爽、简单、纯净的印象。
- 红色花朵与绿色叶片形成强烈对比，具有强烈的视觉冲击力。

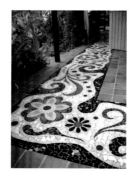

CMYK: 92,87,89,79
CMYK: 14,11,10,0
CMYK: 35,100,100,2
CMYK: 19,13,56,0
CMYK: 28,35,96,0
CMYK: 66,42,71,1
CMYK: 100,100,61,19

推荐色彩搭配

C: 21	C: 84	C: 84
M: 16	M: 64	M: 76
Y: 16	Y: 77	Y: 0
K: 0	K: 37	K: 0

C: 8	C: 13	C: 44
M: 5	M: 1	M: 100
Y: 4	Y: 63	Y: 100
K: 0	K: 0	K: 13

C: 100	C: 14	C: 45
M: 97	M: 76	M: 14
Y: 26	Y: 89	Y: 29
K: 0	K: 0	K: 0

该马赛克图案景观小品具有较强的造景功能，宽阔的叶片与周围的环境相得益彰，装饰了周边空间。

色彩点评

- 景观小品色彩丰富、绚丽，给人一种鲜艳、醒目的感觉。
- 深蓝色与绿色占据面积较大，与环境色彩相互呼应，增添了自然气息。

CMYK: 43,0,84,0
CMYK: 50,12,0,0
CMYK: 94,80,0,0
CMYK: 7,74,72,0
CMYK: 18,38,78,0

推荐色彩搭配

C: 6	C: 46	C: 95
M: 38	M: 0	M: 81
Y: 85	Y: 86	Y: 0
K: 0	K: 0	K: 0

C: 9	C: 8	C: 79
M: 77	M: 21	M: 48
Y: 70	Y: 34	Y: 1
K: 0	K: 0	K: 0

C: 54	C: 96	C: 11
M: 11	M: 99	M: 42
Y: 31	Y: 7	Y: 45
K: 0	K: 0	K: 0

女孩、小鸟、草丛等不同的图案展现出一幅平淡、轻松、安静的日常生活图景，使周围空间充满轻快、惬意、悠闲的气息。

色彩点评

- 红色的信箱与嫩绿色草丛对比强烈，具有较强的视觉吸引力。
- 图案色彩纯度较高，呈现出丰富的视觉效果，强化了图案的感染力。

CMYK: 0,93,87,0
CMYK: 57,18,97,0
CMYK: 9,38,31,0
CMYK: 90,59,48,4

推荐色彩搭配

C: 13	C: 79	C: 9	C: 48	C: 52	C: 13	C: 0	C: 64	C: 63
M: 33	M: 63	M: 39	M: 11	M: 66	M: 17	M: 93	M: 33	M: 36
Y: 26	Y: 49	Y: 53	Y: 100	Y: 88	Y: 37	Y: 88	Y: 54	Y: 11
K: 0	K: 6	K: 0	K: 0	K: 12	K: 0	K: 0	K: 0	K: 0

该城市艺术雕塑以马赛克几何图案与文字图案为设计元素，设计出富有意趣与艺术性的景观小品，美化了周围环境。

色彩点评

- 马赛克图案以橙色与红色为主，形成邻近色搭配，给人留下了温暖、热情的视觉印象。
- 柠檬黄与红色形成明度对比，使雕塑图案色彩更为丰富、明亮、醒目。

CMYK: 10,0,64,0
CMYK: 3,52,85,0
CMYK: 11,71,47,0
CMYK: 78,57,41,0

推荐色彩搭配

C: 42	C: 4	C: 29	C: 9	C: 44	C: 10	C: 8	C: 82	C: 32
M: 19	M: 93	M: 14	M: 0	M: 1	M: 88	M: 53	M: 67	M: 11
Y: 91	Y: 73	Y: 0	Y: 59	Y: 8	Y: 100	Y: 87	Y: 60	Y: 32
K: 0	K: 0	K: 0	K: 0	K: 0	K: 0	K: 0	K: 20	K: 0

7

图案设计的经典
技巧

在明确作品主题的前提下进行设计，除了应遵循色彩的搭配设计原则之外，还需掌握很多技巧。如有关版式布局、字体、图案尺寸、创意构思、表现手法、整体风格等，只有进行全局考虑才能令用户准确理解作品的含义，获得更好的宣传效果。在本章将为大家讲解一些常用的图案创意设计技巧。

　　主色调好比乐曲中的主旋律，扮演着画面的"主角"，可以统一画面的整体色彩。但是单色调的画面未免有些单调、平淡，这时就需要辅助色作为"配角"来强化或把控主色。辅助色在画面中所占比例较小，一般而言，画面中主色与辅助色的经典比例是80%主色调+20%辅助色调，该比例既通过主色奠定了画面的色彩基调，又保证了画面色彩的饱满、丰富，带给视觉感官以强烈的刺激。

　　该手工糕点的礼盒包装以午夜蓝为主色，低明度的色彩深邃、优雅，提升了产品的格调。而暖色调的杏黄色作为辅助色则平衡了色彩的冷暖调性，增添了美味、温暖、明快的气息。

CMYK: 96,91,49,17
CMYK: 3,2,2,0
CMYK: 18,37,69,0
CMYK: 19,81,89,0
CMYK: 39,93,92,5

推荐色彩搭配

CMYK: 100,94,46,8
CMYK: 7,8,85,0
CMYK: 2,9,13,0

CMYK: 34,95,98,2
CMYK: 13,39,53,0

　　浓蓝紫色作为主色占据大面积版面，奠定了深沉、庄重、安静的电影海报风格，并以淡雅、浪漫的浅紫色作为辅助色，强调电影内涵，丰富画面效果。

CMYK: 93,94,47,17
CMYK: 67,76,41,2
CMYK: 23,39,22,0
CMYK: 2,16,17,0
CMYK: 99,100,62,48

推荐色彩搭配

CMYK: 96,100,10,0
CMYK: 3,16,29,0
CMYK: 21,49,21,0

CMYK: 13,33,39,0
CMYK: 58,70,33,0

当一幅画面进入视野后，除了主色调以外，观者还会感知到不同的冷暖属性。而冷色与暖色的对比不仅并不冲突，而且还可以更好地刻画图案，增强层次感，使画面更加富有神采。

该海洋主题的护手霜包装设计作品，以湖青色作为主色表现海洋的清凉、澄澈，并以橙色与黄色作为辅助色加以点缀，形成冷暖对比，给人留下了明亮、清新的视觉印象。

CMYK: 69,0,27,0
CMYK: 8,0,3,0
CMYK: 8,4,67,0
CMYK: 0,85,95,0
CMYK: 100,100,44,0

推荐色彩搭配

CMYK: 45,0,25,0
CMYK: 29,8,10,0
CMYK: 0,73,93,0

CMYK: 100,87,0,0
CMYK: 9,0,28,0

该以圆形为基础图形排列组合形成向外辐射的圆环图案，极具动感与韵律感。而大面积的宝石红、明黄与湛蓝色之间的冷暖搭配则呈现出绚丽、富有层次感的展示效果。

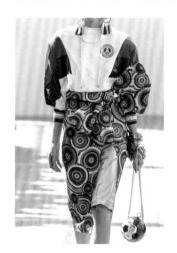

CMYK: 34,98,42,0
CMYK: 26,79,100,0
CMYK: 13,28,84,0
CMYK: 10,58,0,0
CMYK: 91,77,0,0

推荐色彩搭配

CMYK: 6,11,60,0
CMYK: 47,31,0,0
CMYK: 20,99,52,0

CMYK: 1,1,1,0
CMYK: 0,82,91,0

　　不同颜色之间存在着明暗差异，相同色彩也有明暗深浅的变化。画面中明暗色调的交替运用，可以令画面产生无穷的变化，使画面中的图案或文字更加主次分明，并产生节奏感。

　　该笼罩在暮光中的城堡与寂静、昏暗的森林形成鲜明的明暗对比，既可使读者将目光集中在画面中央，又强化了画面的空间透视感，极具视觉表现力。

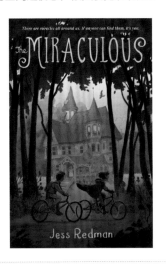

CMYK: 88,74,69,45
CMYK: 98,88,55,29
CMYK: 4,19,47,0
CMYK: 3,61,86,0
CMYK: 62,73,57,11

推荐色彩搭配

CMYK: 10,0,26,0
CMYK: 89,68,5,0
CMYK: 2,54,83,0

CMYK: 23,4,0,0
CMYK: 2,19,46,0

　　该儿童书籍封面设计作品综合运用了鲜艳的红色、铬黄色，内敛的灰紫色，以及深邃的黑色与水墨蓝等多种色彩，获得了层次分明的明暗对比效果，给人以丰富、华丽的印象。

CMYK: 57,100,51,8
CMYK: 17,97,83,0
CMYK: 21,38,73,0
CMYK: 90,86,45,10
CMYK: 95,92,74,67

推荐色彩搭配

CMYK: 7,94,72,0
CMYK: 52,15,0,0
CMYK: 41,53,47,0

CMYK: 8,16,75,0
CMYK: 89,87,46,12

7.4 色彩需要有纯度对比

纯度是影响色彩情感效应的主要因素。色彩纯度强弱是指色相为人所感知或鲜明或模糊、或鲜艳或质朴的面貌。高纯度色彩可使人产生鲜艳、活泼、明快、刺激之感；低纯度色彩则可使人产生沉闷、单调、宁静的感觉。在运用色彩时，需要通过颜色纯度的不断变换以丰富画面的表现力。

该画面中的天空与土地采用高纯度的琥珀色，与温和、朴实的浅橙色形成纯度对比，丰富了作品的色彩层次，给人一种温暖、亲切的感觉。

CMYK: 29,75,74,0
CMYK: 57,79,60,13
CMYK: 34,14,22,0
CMYK: 1,2,2,0
CMYK: 6,28,32,0

推荐色彩搭配

CMYK: 63,80,65,27
CMYK: 3,24,20,0
CMYK: 9,18,69,0

CMYK: 29,11,19,0
CMYK: 16,81,92,0

该连衣裙以宝石蓝作为主色调，与浅蓝色过渡自然，给人一种典雅、梦幻的感觉，凸显出知性、端庄、优雅的气质。

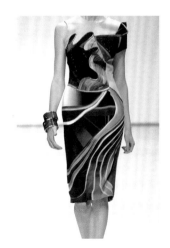

CMYK: 98,97,39,5
CMYK: 66,51,0,0
CMYK: 16,19,72,0
CMYK: 27,86,83,0
CMYK: 1,1,1,0
CMYK: 87,81,75,62

推荐色彩搭配

CMYK: 82,62,0,0
CMYK: 87,86,65,49
CMYK: 15,25,0,0

CMYK: 9,71,53,0
CMYK: 100,100,24,0

7.5 互补色更适合做点缀色

互补色作为冷暖对比最为强烈的色彩，在众多配色中差异最为鲜明，对感官的刺激最强烈。如果同等面积的互补色出现在画面中，两者相互冲突干扰，就会使画面色彩失去平衡。这时可以使用一种色彩为主色，另一颜色为点缀色的组合，这样既统一了画面的整体色调，又把握了画面的核心兴趣点，发挥了色彩强烈的刺激作用。

该墙面的花卉图案以蓝色调为主，营造出安静、清凉的空间氛围。寥寥几笔橙色与红色的运用为画面增添了一抹温暖的亮色，活跃了空间的气氛，给人一种鲜活、灵动的感觉。

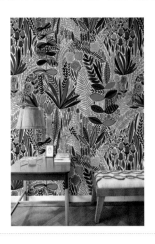

CMYK: 100,85,20,0
CMYK: 81,45,27,0
CMYK: 64,58,0,0
CMYK: 23,96,96,0
CMYK: 16,77,76,0

推荐色彩搭配

CMYK: 74,24,6,0
CMYK: 38,26,0,0
CMYK: 22,45,97,0

CMYK: 5,45,56,0
CMYK: 86,88,27,0

该服装上印染的图案以嫩绿色为主色，营造出清新、生机勃勃的夏日氛围。而橘红色作为点缀色则更显明媚与活力，使整体服装造型充满热带风情。

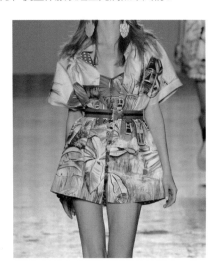

CMYK: 35,8,69,0
CMYK: 63,30,65,0
CMYK: 16,77,73,0
CMYK: 50,20,0,0

推荐色彩搭配

CMYK: 47,18,0,0
CMYK: 37,8,70,0
CMYK: 10,72,76,0

CMYK: 24,12,43,0
CMYK: 59,22,38,0

7.6 注重素描关系

素描有三大关系，即明暗关系、空间关系和结构关系。

明暗关系是自然或非自然光作用在物体上发生变化，呈现出不同的光影效果。通过光的不同变化，各种设计元素可以呈现出不同程度的黑色、白色和灰色，从而使作品更加生动、真实。

空间关系是指画面尽量表现三维立体效果，远虚近实。

结构关系是指参照物的自身形体特征，是由作者能否还原其真实性作为评价标准的。

在进行图案创意设计的过程中，需要注重素描关系，让作品更加丰满，提高观者的接受程度。

该连衣裙下摆印有公园与建筑的图案，真实而生动地刻画出静谧、安静的城市景象，呈现出宁静、平和的视觉效果，给人一种悠然自得的感受。

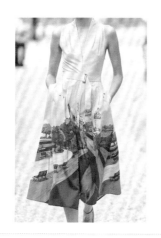

CMYK: 4,22,13,0
CMYK: 14,17,29,0
CMYK: 36,42,89,0
CMYK: 39,55,100,0
CMYK: 58,63,82,15

推荐色彩搭配

CMYK: 5,26,11,0
CMYK: 13,18,28,0
CMYK: 55,61,77,9

CMYK: 4,23,21,0
CMYK: 53,34,100,0

该地砖组合成简单的四边形，通过色彩纯度、明度的变化制造阴影，获得了3D立体效果，极具空间感与设计感。

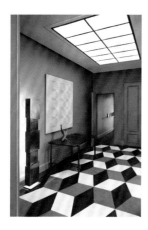

CMYK: 18,12,12,0
CMYK: 60,57,62,5
CMYK: 80,76,71,49

推荐色彩搭配

CMYK: 0,0,0,0
CMYK: 80,76,75,53
CMYK: 54,73,100,24

CMYK: 74,67,62,19
CMYK: 5,9,18,0

肌理在图案创意设计中的运用可以分为视觉元素与情感表现两种方式，其作为元素使用时，在画面中添加肌理，可以塑造出不同的纵横交错、粗糙平滑的表面质感；其在情感方面使用时，通过肌理的纹路叠加可以增强画面细节。画风轻松随意，可以吸引观者的注意力，使作品信息传递更为快速，并强化记忆点。

该展览海报中黑色不规则图形添加的涂抹纹路呈现出画笔涂鸦的效果，通过纵横交错的痕迹赋予手绘效果，丰富画面细节，画风活泼、灵动，使作品更具亲和力。

CMYK: 93,85,60,39
CMYK: 0,0,0,0
CMYK: 5,78,58,0
CMYK: 49,0,14,0
CMYK: 41,65,99,2

（细节图）

推荐色彩搭配

CMYK: 78,62,47,4
CMYK: 9,96,100,0
CMYK: 12,30,59,0

CMYK: 48,74,100,13
CMYK: 42,19,8,0

该景观小品由不同色彩的瓷砖拼贴而成，形成马赛克般的孔雀形象，既色彩绚丽、丰富，极具注目性，又营造出自由、自然、惬意的环境氛围。

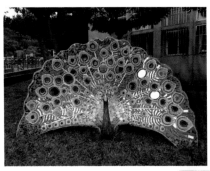

CMYK: 86,72,0,0
CMYK: 63,25,84,0
CMYK: 20,22,71,0
CMYK: 0,0,1,0
CMYK: 42,100,92,9

（细节图）

推荐色彩搭配

CMYK: 73,60,7,0
CMYK: 39,15,38,0
CMYK: 32,100,100,1

CMYK: 47,14,0,0
CMYK: 100,87,0,0

具有扁平化风格、MBE风格、渐变风格等风格的插画设计是将图案进行扁平化、色块化处理，放大图案造型的优势，强化图案的形式感，从而获得更强的视觉冲击力，以吸引观者视线。简约化的图案受众面更广，摒弃画面中烦琐复杂的元素，使人们对其理解和接受的程度更高。

曲线的有序排列将明亮的太阳与波涛汹涌的海洋刻画得惟妙惟肖，并借用扁平化图形的优势增强作品的视觉冲击力，强调画面的动感与向心力，引导观者视线。

CMYK: 11,88,47,0
CMYK: 0,0,0,0
CMYK: 69,5,34,0
CMYK: 5,13,73,0

推荐色彩搭配

CMYK: 6,95,25,0
CMYK: 44,2,15,0
CMYK: 11,1,33,0

CMYK: 63,6,29,0
CMYK: 1,36,70,0

该巧克力包装采用扁平化的鹦鹉与植物图案直截了当地展现产品天然、健康的特点，体现出自然、美味、休闲的产品内涵，更易获得消费者的好感。

CMYK: 4,24,63,0
CMYK: 68,0,10,0
CMYK: 88,62,0,0
CMYK: 100,90,49,14

推荐色彩搭配

CMYK: 12,8,1,0
CMYK: 5,34,79,0
CMYK: 53,0,9,0

CMYK: 97,80,45,8
CMYK: 1,75,84,0

在一个画面场景中，应尽量简化画面的复杂性，将画面的各种元素统一成一种风格。例如，视角的统一、描边的统一、色调的统一等。

该凉茶包装将生姜、柠檬以及树叶等卡通图案大量复制，并使用温暖的黄色、橙色与自然的绿色统一画面色调，以触动观者视觉与味蕾，给人留下了酸甜、可口、回味无穷的印象。

CMYK：15,15,37,0
CMYK：5,6,9,0
CMYK：12,20,87,0
CMYK：20,43,87,0
CMYK：55,28,84,0

推荐色彩搭配

CMYK：10,16,37,0
CMYK：13,22,89,0
CMYK：52,48,100,2

CMYK：43,11,75,0
CMYK：88,83,92,76

该地毯上的几何图案使用了青绿色、艾绿色、深青色等色彩，形成邻近色搭配，并与室内整体空间的色彩保持协调，打造出清新、生机盎然的居家空间，整体洋溢着惬意、自然的气息。

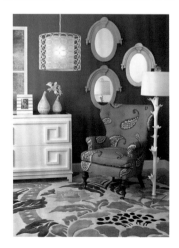

CMYK：55,51,100,4
CMYK：17,18,24,0
CMYK：73,58,88,24
CMYK：62,37,51,0

推荐色彩搭配

CMYK：87,48,52,1
CMYK：17,10,46,0
CMYK：40,32,42,0

CMYK：62,44,91,2
CMYK：17,13,11,0

7.10 使用3D元素增强画面的空间感

3D立体插画由于技术的不断更新进步而持续流行，因其形式简约，效果细腻、真实，富有创造性，所以深受大众的认可和喜爱。

该海报中文字内侧阴影的添加形成凹进的视觉画面，使其中的人物、乐器、音符等图形格外层次分明，提升了画面的空间感。

CMYK: 46,14,8,0
CMYK: 81,37,22,0
CMYK: 13,52,85,0
CMYK: 78,15,66,0
CMYK: 15,84,51,0

推荐色彩搭配

CMYK: 31,7,4,0
CMYK: 13,48,83,0
CMYK: 45,100,100,16

CMYK: 81,37,23,0
CMYK: 22,6,24,0

该名为《暗礁》的书籍封面设计，通过接近实物的海洋生物图案强化真实感，给人一种逼真、灵动、栩栩如生的视觉感受，自然可以吸引观者阅读。

CMYK: 14,11,11,0
CMYK: 27,18,56,0
CMYK: 58,38,77,0
CMYK: 1,76,77,0
CMYK: 62,79,72,34

推荐色彩搭配

CMYK: 41,12,20,0
CMYK: 21,78,91,0
CMYK: 84,80,65,44

CMYK: 58,77,85,35
CMYK: 28,10,47,0

在进行图案创意设计时，如果将图案与图像或实物相结合，使复杂的图像和简约的插画形成对比，可以提升俏皮感，能够增强画面的表现力与感染力。

该挎包实物与手绘的乌龟、植物等图案组合，形成立体与平面的混合造型，打造出郁郁葱葱、生意盎然的自然之景，营造出自由、惬意、清新的氛围，使画面更有感染力。

CMYK: 2,2,11,0
CMYK: 5,49,90,0
CMYK: 23,11,38,0
CMYK: 59,12,72,0
CMYK: 87,47,61,3

推荐色彩搭配

CMYK: 25,6,35,0
CMYK: 69,69,62,19
CMYK: 80,50,44,0

CMYK: 4,39,85,0
CMYK: 38,42,51,0

该巧克力雪糕实物占据大面积版面，具有直观、醒目的视觉冲击力，可以有效地刺激观者食欲。而卡通图案的加入则增添了亲切、欢快、风趣的气息，两者的融合使广告更具魅力与表现力。

CMYK: 61,77,82,37
CMYK: 25,25,30,0
CMYK: 64,18,31,0,
CMYK: 39,72,62,0

推荐色彩搭配

CMYK: 14,19,23,0
CMYK: 69,22,26,0
CMYK: 53,73,78,16

CMYK: 29,27,55,0
CMYK: 42,80,70,3

7.12　夸张缩放

　　夸张缩放是夸张或改变物体的正常尺寸比例，但其必须达到一定的量变才能称得上夸张。大幅度的缩放比例，与印象中的相同事物可以形成强烈的反差，带来不一样的观感体验。越是夸张的变化，对比效果越强烈，给人的观感越刺激。

　　该威士忌酒的系列包装设计作品，瓶身图案采用抽象化的处理方式，在人物、乐器上添加一双眼睛，给人一种奇异、独特、个性的感觉，提升了包装的设计感与吸引力。

CMYK: 2,87,85,0
CMYK: 13,0,76,0
CMYK: 60,0,18,0
CMYK: 89,62,44,3

推荐色彩搭配

CMYK: 22,15,18,0
CMYK: 7,96,100,0
CMYK: 88,58,57,9

CMYK: 2,26,53,0
CMYK: 87,77,44,7

　　该画面中演奏乐器的人物与线条状的主体文字点明了爵士乐的主题，夸张放大的手掌笼罩在人物周身，给人一种掌控、桎梏的感觉，带来无尽的想象空间。

CMYK: 0,60,34,0
CMYK: 64,40,46,0
CMYK: 5,48,89,0
CMYK: 27,93,100,0
CMYK: 81,84,82,70

推荐色彩搭配

CMYK: 56,27,38,0
CMYK: 3,34,20,0
CMYK: 22,60,98,0

CMYK: 5,90,68,0
CMYK: 90,87,73,64

　　图形的共生是指不同图案之间共用一部分图形或轮廓线，图形之间相互借用、相互依存、紧密联系。共生图形是一个不可分割的完整艺术图案，能使人产生无穷尽的联想，留下神秘、富有深度的视觉印象。

　　电影胶片作为服装与人物图案组合，使作品极具设计感，给人一种趣味横生的感觉，并表明电影节的主题，令人回味无穷。

CMYK: 17,65,89,0
CMYK: 18,35,89,0
CMYK: 63,74,100,43
CMYK: 1,6,14,0
CMYK: 6,94,88,0

推荐色彩搭配

CMYK: 17,42,68,0
CMYK: 45,100,100,16
CMYK: 18,3,87,0

CMYK: 13,99,100,0
CMYK: 6,56,89,0

　　3D立体石砖的壁画设计作品采用简单的几何图案，使空间的家居设计呈现出返璞归真的自然田园风格，营造出惬意、恬淡的居家氛围。

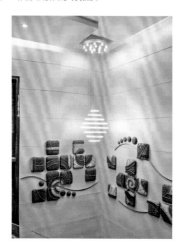

CMYK: 21,37,66,0
CMYK: 35,80,88,1
CMYK: 78,67,100,50

推荐色彩搭配

CMYK: 73,64,77,30
CMYK: 7,19,31,0
CMYK: 48,36,27,0

CMYK: 31,84,89,0
CMYK: 21,17,29,0

运用独特的视角是以旁观者的身份或从另一角度对图形图案、文字、表现手法、创意设计等进行观察。视角的转换可使画面更具创意与深度，吸引观者的注意力。

这是小说《致命引擎》的封面设计作品，其中人物脸部伤疤的痕迹让人产生无限联想，体现出小说的悬念性与情节的超乎寻常。这种画面具有极强的想象力与创造性。

CMYK: 15,35,61,0
CMYK: 35,69,74,0
CMYK: 69,4,39,0
CMYK: 93,78,71,52

推荐色彩搭配

CMYK: 21,51,69,0
CMYK: 68,5,40,0
CMYK: 93,78,71,52

CMYK: 12,2,47,0
CMYK: 56,82,77,28

画面中毛毛虫与蝴蝶的图案重合，通过独特的视角表现蝴蝶的蜕变，形成非比寻常的记忆点，极具创意与吸引力。

CMYK: 3,78,79,0
CMYK: 61,84,74,38
CMYK: 5,20,73,0
CMYK: 60,4,36,0

推荐色彩搭配

CMYK: 5,78,81,0
CMYK: 28,0,16,0
CMYK: 52,74,100,19

CMYK: 12,13,78,0
CMYK: 79,55,55,5

商业广告、包装设计、服装设计、艺术品、装潢设计以及其他具有明确的商业目的的设计作品所使用的图形图案、文字、色彩等视觉元素需服务于品牌、企业以及商品。如果这些视觉元素之间形成互动，就可将观者的目光引向商品或广告内容，让观者能够一眼识别作品含义，最终获得经济利益。

该画面中小丑、动物等角色表现出马戏团表演的主题，卡通化的文字、圆润的线条与活泼、充满童趣的图案搭配，整体呈现出灵动、风趣的视觉效果，给人一种欢快、兴奋的感觉。

CMYK: 5,71,67,0
CMYK: 0,1,3,0
CMYK: 59,85,68,29
CMYK: 38,8,29,0
CMYK: 10,34,89,0

推荐色彩搭配

CMYK: 93,97,30,1
CMYK: 1,63,83,0
CMYK: 59,85,68,29

CMYK: 31,11,26,0
CMYK: 33,74,44,0

该银色文字与凸出的繁复花纹巧妙结合，给人一种浑然天成、和谐、富有韵律感的感受，增强了包装的设计感与视觉美感，极具典雅、华丽的格调。

CMYK: 100,95,49,14
CMYK: 18,14,11,0

推荐色彩搭配

CMYK: 98,84,14,0
CMYK: 9,7,7,0
CMYK: 71,63,60,12

CMYK: 38,29,22,0
CMYK: 92,100,16,0

双色配色　　　　　　三色配色　　　　　　四色配色　　　　　　三色配色

双色配色　　　　　　三色配色　　　　　　五色配色　　　　　　四色配色

三色配色　　　　　　四色配色　　　　　　五色配色　　　　　　双色配色

双色配色　　　　　　三色配色　　　　　　五色配色　　　　　　三色配色

三色配色　　　　　四色配色　　　　　五色配色　　　　　双色配色

双色配色　　　　　三色配色　　　　　五色配色　　　　　三色配色

三色配色　　　　　四色配色　　　　　五色配色　　　　　双色配色

三色配色　　　　　四色配色　　　　　五色配色　　　　　三色配色